STYLE

## 在世界的角落 | 遇見自己 |

旅行，最令人感到失望的是，當你以為可以藉由一段
旅程而有所改變時，到頭來卻發現什麼都沒變⋯⋯

旅行，最讓人再三回味的是，當你以為回歸原點而什
麼都沒有變的時候，卻發現一切已然悄悄改變⋯⋯

<div align="right">

方寸・攝影／陳信翰

</div>

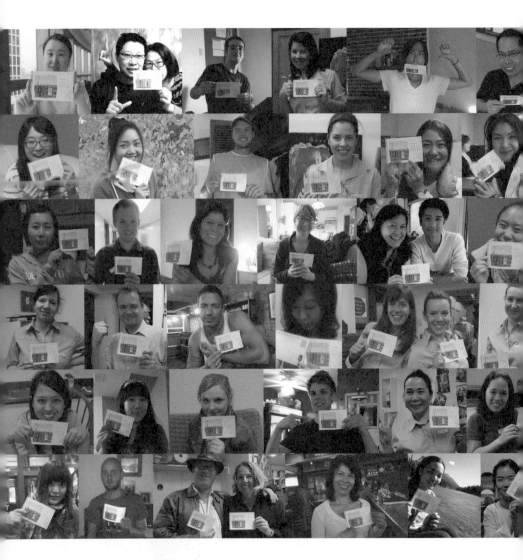

也不過就只是跨出台灣短短一年多,與世界接軌之後,突然間與我人生連結的世界地圖變大了!我的朋友居然爆增到來自世界二十六個國家(台灣、香港、泰國、日本、大陸、越南、加拿大、美國、英國、法國、哥倫比亞、德國、波蘭、斯洛伐克、捷克、菲律賓、愛爾蘭、南非、韓國、瑞士、西班牙、澳洲、印度、肯亞、瑞典、秘魯、墨西哥……)!

將恐懼縮小之後，

才發現，

原來勇氣，這麼靠近……

以前常催眠自己，

現在這樣也沒什麼不好，

反正，

以後多的是時間……

　　我們用著破爛的英文溝通，我們在離別時擁抱，互道珍重。

　　因為與你們的相遇，讓我強烈地感受到生命真實的存在感，也讓我的心靈更形豐富，行囊滿載。

　　而今，留下的，是道不盡的思念……

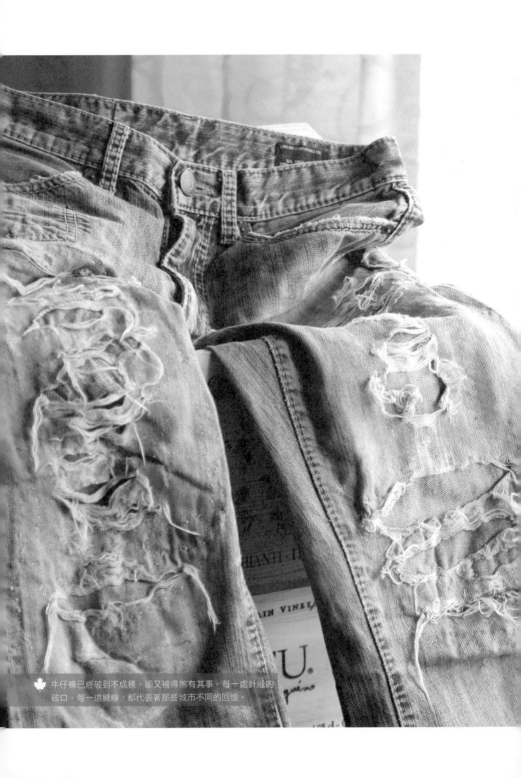

牛仔褲已經破到不成樣，卻又補得煞有其事。每一處針縫的破口、每一道縫線，都代表著那些城市不同的回憶。

# CONTENTS | 目錄

## 燃亮心底記憶角落

有一種感召源自內心深處的呼喚，勇敢的幸運兒聽到起而行之。

信翰似天生帶有些許浪跡天涯的浪漫情懷，印象中大學時的他帶著點文青的憂鬱氣息，就讀視傳系時繪畫才能突出，畢業後曾參與電視台編劇工作，及擔任多媒體設計師，其間還出版三本小說作品，多才多藝且多元發展。三十多歲時，因對生命感悟而辭掉工作，帶著五萬元旅費、單程機票，到加拿大旅遊一年，隨性探訪駐足不同自然景觀，與人文事故偶然邂逅，展開一次「從心開始」的探險漫遊。

在本書中，信翰就像是《湯姆歷險記》（ The Adventures of Tom Sawyer ）中的頑童，以幽默感性的筆調描述遊歷心情，並藉由自己設計的一款明信片，交換異國友人們的故事，其間還穿插他精心繪製設計的多幅插畫。勇氣將夢想轉化為難忘的人生經驗，彩筆揮灑記錄了自己生命的繽紛。

文學家林語堂曾依金聖歎所謂「胸中之一副別才，眉下之一雙別眼」，認為旅行者若具有「易覺的心和能見之眼」的能力，方能真切享受到旅行的快樂。

信翰行文字裡行間展現其細膩的觀察和體悟，插畫圖像中詼諧寓言式的生動描繪，恰當地呈現作者的心境感懷，有緣相遇的人物百態，各自有著不同的際遇和故事，短暫交會之際擦出的火花，燃亮心底記憶角落。特別是他在班夫小鎮度假村工作時，遇到來自斯洛伐克喜歡滑雪的彼得，縱使患有眼疾，卻仍各處打工旅遊，對世界的好奇心及強烈的生命力令人動容，模糊的視線中卻展現了清晰的人生方向——無畏障礙，不因身體缺陷而放棄，努力完成自己旅遊的夢想。

所謂最動人的總是人的風景，延拓了無限遼闊的從心之旅。活得精彩不一定需要很多錢，需要的是追夢的勇氣與圓夢的堅持。

人生不空白！是自我的期許，自我的實踐。圓夢探險繼續中……

朝陽科技大學視傳系專任教授　　徐洵蔚

# 旅行也能有著很不同的意義

在信翰畢業多年以後，我們師生於二〇一一年在故宮舉辦的夏卡爾展覽上再度相遇，身為導覽志工的我便邀信翰參加導覽，事後他描述著畢業這麼多年以後居然還有機會再重溫一次老師上課的氛圍，令他感動不已。幾個月後，信翰提及，請我為高中同學們舉辦一個專屬的導覽，讓高中同學和學長姐、學弟妹們有機會再重溫他當天的感動。那年，慕夏來到故宮展出，畫作裡那優美的線條成為我們師生緣分再續的回憶。當天的導覽，士林高商廣設科校友橫跨數屆畢業學生，總共來了六十多位，原本平常心的我也為之動容。

信翰的感性為他帶來許多不同的生命經驗。當他在啟程前，看似毫無計畫的情況下，卻又用自己設計的明信片帶出他與旅人間微妙的故事分享，原來旅行也可以這麼不一樣。透過人與人的接觸，蒐集許多不同的生命故事當作題材，不單單只是品味美食與美景，更加深了心靈上一層又一層的意義與深度，以及豐富的生命經驗。

印象最深刻的是，有一次在臉書上見到信翰分享一張模糊的人物照（來自斯洛伐克的彼得），當時心想怎麼會分享一張連基本焦距都沒對好的照片，再詳端內文後才發現，信翰用影像揣摩的是有眼疾的彼得所看到的世界，原來這也是另一種影像的傳達，照片不在只局限於美侖美奐的呈現，亦能傳遞一種想像與思維，這樣的影像更顯得特別。半遊記式的撰寫方式，幽默的筆調，也看得到信翰在面對人事物的開闊心態，其態度也顯得更為彈性而務實，隨遇而安卻不隨便的生活態度。

旅行的意義在信翰心裡開始發酵，對生命的看法亦在無形中開始蛻變，質與量在內心慢慢找到了平衡，一切都在不強求、更開闊的態度下，反而得到更多意外的驚喜，讓旅程更形多變與精彩。

相信讀者透過信翰眼中看到的世界，彷彿也能身歷其境與書中人物對話，將這些動人有趣的故事分享給更多人，看見旅行也能有著很不同的意義。

臺北市立士林高商廣告設計科教師
藝術鑒賞與導覽志工　　　　　　　　　　　郭金福

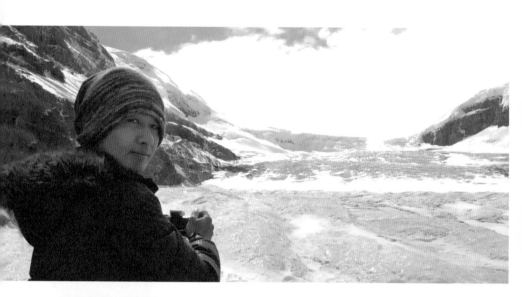

留白，是我想要的生活；

但，空白，不是我想要的人生。

## 啟程，永遠不遲

三十多歲的我，決定為人生添上一點點色彩，即使只有一點點也值得。

### 湯姆・翰歷險記

我童年時的偶像，也是從小仿效的對象，就是美國大文學家馬克・吐溫
（Mark Twain）著作《湯姆歷險記》裡的那位鬼靈精怪主角：湯姆・沙耶
（Tom Sawyer）。年幼時閱讀馬克・吐溫的文字，對故事裡的一切充滿著
想像，湯姆・沙耶這傢伙滿腦子鬼主意，愛耍小聰明，頑皮，搞蛋，但令
人憧憬的是，他的人生充滿自由。

九歲那年，英文老師給我起了「湯姆」這英文名字，我興奮得睡不著覺，還以為以後的人生就會像湯姆·沙耶那般自由。這麼多年過去了，我沒有忘記當初那個喜愛湯姆·沙耶的自己，卻也沒有活得像他那樣自由自在，總覺得缺少了什麼。

當我決定要前往加拿大流浪時，屬於我人生的冒險正要展開，這才發現原來這麼多年來，我缺少的只是鼓起勇氣。

不論有多麼喜歡《湯姆歷險記》這本書，我永遠也不會是馬克·吐溫筆下的主角。但，我是我自己人生的主角。為心中那個抗拒長大的靈魂而感到驕傲。

## 關於歲月已漸逝，關於夢想在發酵……

毅然隻身前往加拿大流浪，是為了圓一個多年來的夢。這個夢不怎麼偉大，這個夢也不見得有多美，卻簡單樸實：我想到另一個國度「生活」。

三十歲過後，還有幾個三十歲去創造回憶？而我，卻在這個年紀才選擇放下事業「出走」我的人生。

我無法在意太多別人怎麼說，因為人生是自己的，只能堅持選擇去做想做的事，聽得愈多，只會有更多不敢嘗試的理由。然而比起這些，我更害怕回首時，過去是空洞而一無所有。

你是否曾經問過自己，生命要活到幾歲才足夠？五十？六十？七十？那現在的年紀離這數字還有多久？

如果人生有十個十年，二十歲時，只是人生剛起步的階段；三十歲時，可曾想過，其實離四十歲只有十年的光陰，十根手指頭屈指一算就到了；四十歲時，或許人生還有六個十年可以虛擲，但六個十算多嗎？五十歲時，已經過完了人生的一半；六十歲過後，人生算是進入了後半段，僅存四個十年；七十歲時，人生才剛開始？還有三個十年，其中一個十年開始

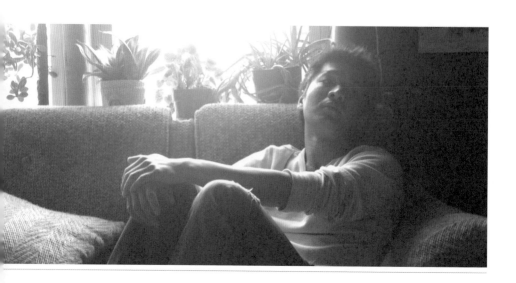

學習接受已經老邁的事實；另一個十年，開始感受生理機能不斷萎縮，記憶力退化，甚至要拿枴杖重新學習走路；最後一個十年，如果失智沒找上門，或許還能幸運的用回憶來填補豐富。

人生從無到有，也從有慢慢回歸到無，而偏偏年輕的歲月比年老還要短得多！因為生命中的前二十年，根本無視也無恐於這個問題，當意識到時，前二十年早就過完了。

只懂得往前看，並不見得都是好的，有時回頭看，也不見得是件壞事。

當你三十歲時，回頭看看二十歲的自己，離成熟還太遙遠，感覺人生才剛開始！當你四十歲時，回想起三十歲的自己，三十歲簡直還稚嫩得可以；當你五十歲時，回想起四十歲的自己，一定會覺得四十歲不過也才剛步入壯年而已；當你六十歲時，回想起五十歲的自己，人生也才剛過一半，還有好多夢正等著去實現；當你七十歲回頭看六十歲時，年紀也不過才六開頭，哪有資格說老？等到八十歲，再看看七十歲的自己，不正是老當益壯！

歲月,不是退縮的理由!

　　不管用什麼角度去審視歲月這件事,有一個結論是不變的:歲月在流逝,人生只會愈來愈短,一點都不長!

　　當每一年看著去年的自己,每一天看著昨天的自己,我清楚明白現在的我只會比過去的我還增長歲數;相對的,今年的我也永遠都比明年的我還年輕!十年之後,當我回想起三十歲時,我一定會說,那時還好年輕,為什麼不去做?或許每一年都有這樣類似的對話在心裡問著自己。既然年輕,永遠都不嫌太晚,築夢,還有什麼藉口?

　　不管現在幾歲,每個年紀都是當下。

　　於是,啟程,我決定從心開始!

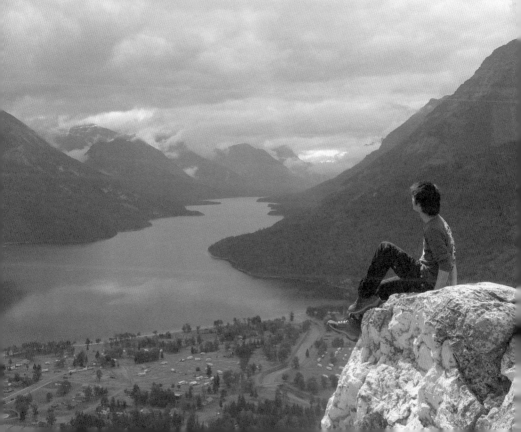

## 販售夢想的明信片 X 旅人故事

　　曾經歷過許多段小旅行，也曾獨自環島，每當獨處與內心交談時，總能感受到心中的平靜。然而旅行過後真正留下了什麼，卻總是說不上來。

　　剛開始準備帶著自己設計的明信片去旅行，其實目的只是想要在旅程中擺攤販售，藉此換取旅費，以備不時之需。

　　但行前發生的一件事，讓我感受到這小小一張明信片的魔力。啟程前，我到牙醫診所做口腔檢查，與牙醫師聊著即將展開長途旅行的緊張心情。診療結束後我拿出一張明信片送給醫師，他驚喜的回贈我一盒旅行用牙刷組及一整打的牙膏。步出診所的那一刻，我突然覺得這張明信片或許有更大的魔力，能帶來很不同的旅行經驗。

　　如果明信片能為我的旅程換來什麼，那何不交換比錢更有意義的事物？於是，用明信片交換故事的念頭應運而生。將一張張明信片翻鑄成友誼的代幣，去交換旅途中所遇見的人的故事，這應該是個有意義的計畫。

　　只是交換計畫並沒有想像中簡單，在長達三百九十多天的日子裡，我拍攝將近上百張旅人與明信片的合照，換來許多故事，當某一件事只做一次，或許就只是心血來潮，但花了一年的時間去交換他人的故事，整個過程是漫長的，而累積了愈多故事後，背後的意義也愈形龐大！在這個過程中有許多的甘苦談，曾遇到不明白我為什麼要這麼做的人，也曾因為語言能力不足，無法完全理解對方談話的內容而感到挫折。

　　但最讓我感到難過的，不是這些不足為外人道的挫折，而是後來才發現，每當拿出明信片時，也就是即將與這些朋友告別的時候，我們才剛進一步認識彼此，就準備要道別離。

　　雖然因緣際會下，有機會將明信片在溫哥華寄售，然而是不是能賣到好價錢來當旅費，似乎已經不重要了。這些經驗是無價的，比起換取旅費，這一趟旅程及他們的故事，讓我對旅行有了更深刻且更豐富的體悟。

　剛開始踏上旅程，我隨時拿著相機在拍攝，總擔心錯過許多綺麗風光和夢幻逸景。後來才明白，旅行的過程永遠比想要得到的多更多，能夠豐富生命的，不是那些可以拍攝下來的景緻，而是不用心細細品味便會稍縱即逝的旅程故事。

　夢想開始發酵，愈釀愈醇，它已不再只是我單純的想到其他國度生活而已，而是分享更多人的故事給大家。我學會放慢步伐駐足觀看與聆聽，不再汲汲營營的走訪帶不走的景色，反而意外的走訪了自己的心靈深處……

　如果你問我，這麼長的一段時間在外地旅行，最不同的感受是什麼？我想，應該是一個簡單的擁抱。這無關乎你的性別，也無關乎你來自哪個國家，不論你的膚色是什麼，不論你的文化是什麼，我們給彼此一個擁抱，那代表著離別後我們會思念彼此。這仍是一個未完的旅程，或許短暫的旅程只占人生中的一小段光陰，卻值得回味一輩子……

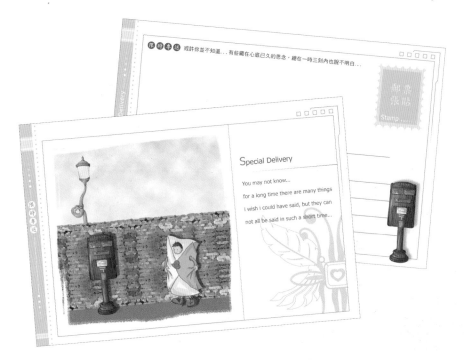

Special Delivery

You may not know...
for a long time there are many things
i wish i could have said, but they can
not all be said in such a short time...

## 寄放一張思念……

「或許你並不知道，有些藏在心底已久的思念，總在一時半刻內也說不明白……」

當初在繪製這張明信片的插畫時，是以思念作為創作的出發點，有太多想說的話、有太多濃厚的思念，既然相遇時沒機會說完，那就讓我把自己寄給你吧！

在旅程中，旅人面對的不是只有前方的路途，行囊裡更背負著過程中珍貴的回憶，旅人的思念，是為了能更有勇氣前往下一段旅程。

一個人的旅程，不怕孤單……

# Vancouver │ 溫哥華

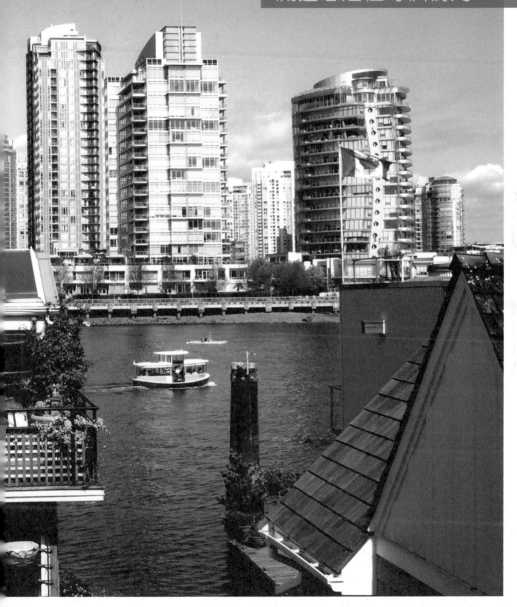

# 沒有回程票的旅程

啟程前，我沒做任何計畫，唯一想到要做的事，就是先安頓好家裡，才能無後顧之憂的踏上旅程。於是我從存款裡提領五萬塊新臺幣作為旅費，接著便將銀行存摺、提款卡、所有存款全交給父親。並對父親撒了一個自認為善意的謊言，「剛好朋友的朋友在加拿大開新公司，要我過去幫忙，所以我向臺灣公司申請留職停薪一年。」天知道我講得多心虛，其實哪有這位朋友的朋友，哪有安排好的工作，哪有留職停薪，哪有安頓好的居所，什麼都沒有！只是不想徒增父親的擔心與壓力。

父親沒有露出絲毫擔心之意，只告訴我趁現在去闖闖也好。因為父親這番話，我卸下心中一直不敢鬆手的重擔！爸，請原諒我在而立之年仍然執意去完成夢想，因為人生只有一次。

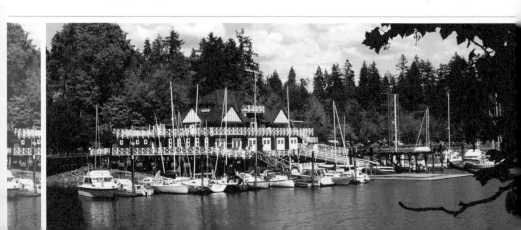

當時心中盤算著，若這些錢都花光殆盡，仍舊無法在加拿大生存下去，那就回臺灣。這就是唯一的計畫。卻怎麼也沒想到，當初一個善意的謊言，後來都成真了。

因為沒有計畫，也不知道會從哪個國家、哪個城市回來，所以沒有買回程的機票。我試圖做點看起來像樣的行程計畫表：那就西岸待半年，東岸也待半年吧。這計畫還不錯，但除了羅列幾個城市，所有計畫也僅止於此。

我在三個城市（溫哥華、多倫多、蒙特婁）之間抉擇，尤其是蒙特婁，那是令人嚮往的音樂之都。幾經思量，春天時節西岸正是花海綻放最美麗的時候，而秋天那羞澀的秋楓在東岸遍地燒得火紅，到時再移動到東岸挺剛好。於是我買了一張飛往西岸溫哥華的機票。

眼見離出發日愈來愈近，卻還沒有解決住的問題，就在要出發的前一個星期，卻意外收到來自溫哥華的訊息，黛博拉（Deborah）傳訊告知她願意出租房間給我。黛博拉是一位友人的大學同學，二十多年前移居到溫哥華。我總算鬆了口氣，免於拖著行李流落在陌生街頭的窘境。

整個旅程，沒有一件事是確定的，事實上也完全不是那麼一回事。我在溫哥華短暫待了數十天，便前往宛如仙境的山林小鎮班夫（Banff）和惠

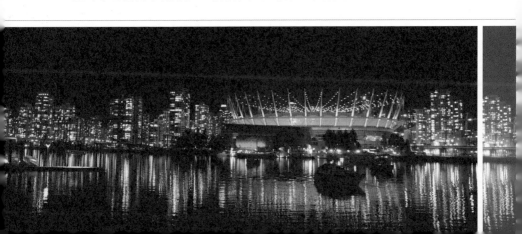

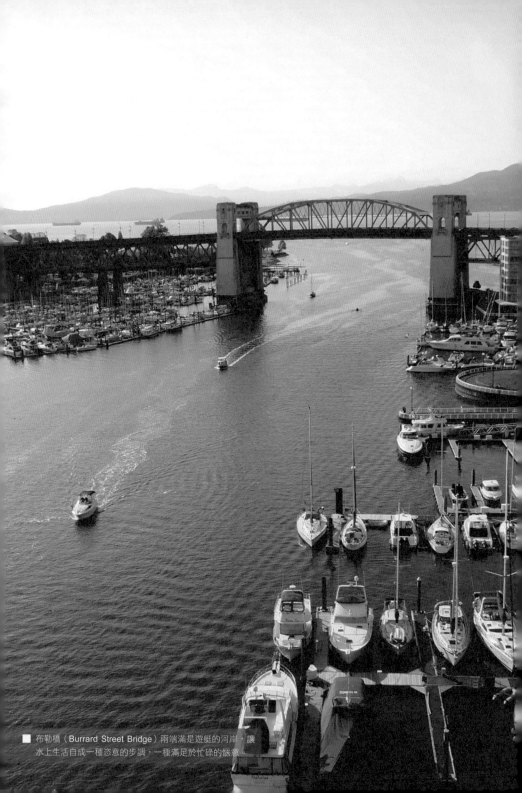

■ 布勒橋（Burrard Street Bridge）兩端滿是遊艇的河岸，讓
水上生活自成一種恣意的步調，一種滿足於忙碌的愜意。

斯勒（Whistler）生活，卻意外地讓我度過人生最自在的時光。更沒料到因為一趟東岸之旅，全身上下只剩兩百塊加幣，連買機票回臺灣的錢都不夠，還差點滯留。

　　一件從臺灣帶來的牛仔褲，穿到破的不像樣，一再地縫補又補得煞有其事。每一處針縫的破口，都是在不同城市補縫的，每一個縫紉處、每一道縫線，都代表著那些城市不同的回憶。身上許多服飾，包括褲子、禦寒的外套、圍巾、手套，到手機，全是在加拿大認識的友人送的，甚至還有大同電鍋！每件禮物都有它的故事，每樣物品都有值得紀念的典故，心裡非常溫暖。

　　一切都沒按照計畫走，一路上卻意外地驚喜連連。

■ 入秋時的景色，讓我驚訝原來在思念的季節裡，透著光影的色彩，是多麼的夢幻。

■ 等待著一抹彩雲，等待著翱翔天際。

Deborah & Warren /
From Taiwan

Story 01

## 熬煮一帖幸福，
## 幸福不再只是童話

黛博拉＆沃倫｜台灣

隻身流浪到加拿大，為了圓一個小小的夢。原以為會拖著蹣跚步履踩在滿布荊棘的旅途上，卻飽受驚喜款待，意外地展開一趟驚奇歷險。

依約帶著黛博拉託付我從臺灣帶過去的幾本漫畫《玻璃假面》，以及幾套經典卡通DVD《湯姆歷險記》、《莎拉公主》啟程。很好奇搜集這些東西的人，到底有著什麼樣的人格特質？

到了溫哥華機場，黛博拉與老公沃倫、兩個小男孩全家來接機。黛博拉給了我一個擁抱，那是我在加拿大收到的第一個擁抱。

當沃倫將車緩緩駛入位於本拿比（Burnaby）的住家社區時，我完全目瞪口呆！此時適逢春季，道路兩旁開滿粉色花瓣的吉野櫻，花瓣隨風如雪片紛飛般的飄落，我感受到溫哥華的美，充滿了讚嘆！轎車在家門口停下，眼前是一棟有著獨立庭園的房子，前有花園，後有庭院，二樓還有咖啡座的大露台！房子位處山坡高處，坐擁整片社區美景，遠眺可遙望溫哥華市區。坐在客廳裡，透過整面落地窗，即可看到櫻花紛飛的畫面！走下樓有孩童的遊樂室，整面牆的童書，還有擺滿各式影片的視聽

🍁 客廳牆上框掛著的結婚照，紀念童話的開始。右為艾席克及賈斯丁。

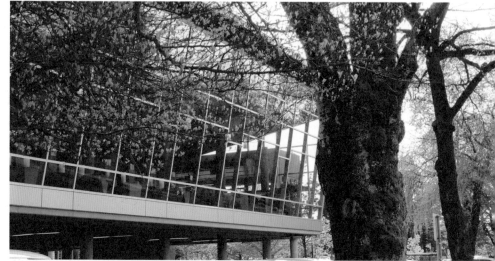

■ 本拿比圖書館是玻璃帷幕建築，置身其中就彷彿被綠意盎然的生命力圍繞著。

劇院！本以為在前方迎接我的是一趟艱辛的流浪之旅，沒想到第一天就住進這輩子夢寐以求的房子！

黛博拉與沃倫都出生於書香世家，二十年前雙方家庭相繼移居溫哥華，兩人在這美麗的城市相遇相知。黛博拉學藝術出身，年輕時叛逆十足，個性直率，辯才無礙。而當時木訥的沃倫與黛博拉交往後，被形容是遇到狐狸精，人生彷彿豁然開朗，幽默的潛能開關就此被啟動。婚後十多年，為人幽默的沃倫儼然就是新好男人的代表，打拚事業之餘不忘對老婆獻殷勤。只消老婆一個眼神，馬上見風轉舵，貫徹始終其至理名言：「老婆大人永遠是對的！」

就像童話故事一般，個性南轅北轍的兩人居然譜出一篇新的樂章。

兩人婚後育有兩個男孩，十一歲的艾席克（Isaac）及七歲的賈斯丁（Justin）。在兩人專屬的遊樂室裡，佈滿了陣容龐大的樂高玩具。宛如星際航艦場景般的戰爭現場，劃分正義與邪惡，各擁強大軍火對峙著，這完

全就是男孩的夢想樂園！

原以為擁有這一切的孩子應該是恃寵而驕、愛搗蛋作怪。但事實卻恰恰相反，他們的成熟顛覆了我對這個年紀小孩既有的印象。

在外地生活，對任何生活費的支出都得錙銖必較。黛博拉在閒暇之餘教我一些烹飪技巧，這才發現煮菜是一件很有趣的事。

而艾席克剛好也喜歡烹飪，他可以滔滔不絕地大談烹飪經驗，最大的夢想就是當個主廚。當我看到艾席克在廚房裡站在踏凳上，烹煮著義大利麵用的醬汁、色彩鮮豔的生菜沙拉與拌炒馬鈴薯時，不論是過程及最後的擺盤都令人驚豔。很驚訝十一歲的男孩對料理的知識如此熟稔。「小朋友想要嘗試都值得被鼓勵，教孩子在廚房裡該注意的安全，比阻止他進廚房更重要。」黛博拉輕描淡寫地談起教育觀。

我喜歡和朋友們分享，討論怎麼做菜，更喜歡做創意料理。這一年裡我做了許多不按牌理出牌的創意料理，最津津樂道的就是獨門研發的「啤酒蛋糕」！不知道有多少人

■ 落英不安分地騷動著，在空氣中就能呼吸到春天的氣息。

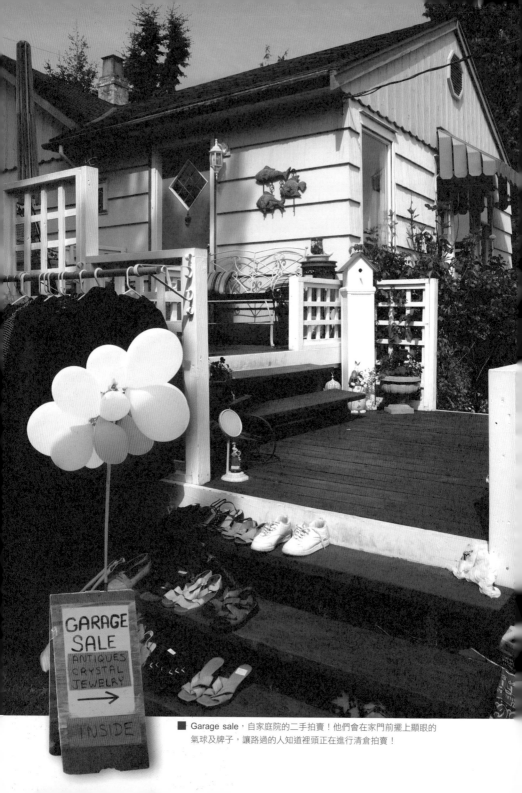

GARAGE
SALE
ANTIQUES
CRYSTAL
JEWELRY
→

INSIDE

■ Garage sale，自家庭院的二手拍賣！他們會在家門前擺上顯眼的
氣球及牌子，讓路過的人知道裡頭正在進行清倉拍賣！

■ 空氣中洋溢著櫻花氣味的咖啡。

因為我的創意料理而直奔廁所。

現在我對烹飪仍舊是個門外漢，卻在廚房裡發現了新天地！

回想起十一歲的我，夢想是什麼？看著日本漫畫《七龍珠》，想當一隻猴子，總希望手上那根被我拆解的掃把柄可以任意變長縮短；因為《小拳王》的關係，拿枕頭當沙包，期許長大後當拳王；隔了一個月，看著《足球小將》的漫畫，想盡辦法弄來足球，踢破鄰家的落地窗，仍覺得踢進世界盃指日可待！數月後，看著梁朝偉演的《鹿鼎記》，希望長大後當梁朝偉？錯！當然是當韋小寶囉！童年的夢想五花八門，沒一項是正經的……

賈斯丁更有意思，七歲正值換牙年紀，門牙掉光仍嘰呱講不停，流利的英文夾雜著中文，不管大人討論什麼話題，總愛攪和發表高見。有一回，他拿著地板刷在刷洗陽台，我好奇地問他是不是被媽媽處罰？他居然回答：「這是我給媽媽的禮物。」他只是個七歲的小孩！七歲的我在幹嘛？腦袋不禁又開始遙想當年那個純真年代，背著裝滿童玩的書包，一天到晚吵著不想去上課，除了搞破壞，還是搞破壞！不然就是要了零用錢，拿去買玩具及零食……買東買西，就是沒想過給爸媽買一份簡單的禮物。

　　幸福的童話一開始並不順遂，這段婚姻經歷了風風雨雨，才剛萌芽就籠罩一層被長輩反對的陰影，甚至引來家庭革命！沃倫的父母把黛博拉當作是誘惑兒子的狐狸精，沒好印象，更沒好臉色。黛博拉當了三年狐狸精，只要黛博拉前去參加沃倫的家族聚會，現場就立刻瀰漫出「狐狸精來了！」的氛圍，並拒她於千里之外。不管沃倫怎麼努力證明，都沒好回應，於是他只好採取終極殺手鐧──結婚！讓黛博拉成為家人！

　　男方父母眼見反對無效，決定將黛博拉找來「應訊」。頭一回正式以女友的身分與未來的公婆見面，過程就像面試「兒媳婦」職缺似的。好不容易沃倫的父母與兩人談好條件，才放行結婚。

　　結婚典禮上，雙方父母第一次正式見面，現場充滿煙硝味，宛如對簿公堂，雙方長輩展開諜對諜攻防戰。雪上加霜的是，黛博拉在婚後三年生下艾席克，卻患上產後憂鬱症。

　　這一切對他們而言是上帝給予的考驗。我不懂為什麼上帝要丟這麼多考驗在祂的信徒身上，黛博拉樂觀地說：「靠主常樂嘛！祂不會把我不能承受的交給我。」雖然曾不被祝福，雖然曾遭

遇強烈反對，但他們深愛著彼此，從沒想過放棄，手裡緊握著的是上帝的祝福和一份堅信與堅持。

在我周遭似乎見慣了不幸福的事，沒想到幸福不再只是出現在童話故事裡，也在我眼前上演著。

短暫在溫哥華待了四十天後，我決定前往下一個目標：班夫。前往中央車站搭乘灰狗巴士這一天，黛博拉全家大小浩浩蕩蕩送我到車站。本以為就這麼出發，其他不可預期的種種就等到達班夫再說，殊不知接下來發生的事才真的讓人冒冷汗。六點三十分的車，我們提前一小時抵達，行李過磅秤後，大夥和樂地合照著。等到六點十五分，我前往月台搭車，站務員居然說巴士已經在幾分鐘前開走了！大家全愣在當場。有沒搞錯？開走了？

原來我弄錯巴士發車的時間！現場也沒廣播提醒。一張四千五百塊新臺幣的車票就這樣飛了？待問清楚站務人員，確定巴士會前往下一個車程三十分鐘的停靠站寇庫倫（Coquitlam）載客。也不知大夥哪來的默契，所有人一個轉身全來幫我拖拉行李，能抓的抓，能提的提，一路狂奔衝向沃倫的轎車，希望可以比巴士早一步抵達。

身負使命的「〇〇七詹姆士・沃倫」駕著飛車，冒著高額罰單的風險追趕巴士。沃倫說：「哪管得了這麼多？先追到再說！」車子飛馳十幾分鐘後，終於在高速公路上見到巴士背影，我大喊著：「那是我的車！」我們趕在巴士之前進入寇庫倫站，幸運地趕上！沃倫一派輕鬆地幫我與巴士照了張合照，紀念這烏龍的一刻，殊不知剛才可是經歷著飛車驚魂！由於一路上實在太過刺激，與大夥揮手道別時才感到依依不捨。

就這樣，我離開了這個美麗的城市。

這些日子裡，我得到了什麼？說不上來。但有一件事是肯定的，人情冷暖這張簽證在世界上每個角落都是通用的，我體會到的溫暖比感受到的冷漠還多得多，每當回想起，仍有一道暖流在心中緩緩流動著。

〔後記〕

## 療癒生命苦痛的良方：熬煮一帖幸福

　　隔年六月，輾轉傳來晴天霹靂的噩耗，黛博拉被診斷出癌細胞！在得知這消息的前兩天，我透過網路和黛博拉聊起自己的近況，黛博拉說她隨時都為我向上帝禱告，卻隻字不提當下面臨巨大煎熬。事後回想起，我淚盈滿眶。

　　我試圖安慰。她已接受醫生建議準備開刀治療，但術後會留下傷疤，怕變成怪醫秦博士。沃倫得知消息後，激動得痛哭流涕。倒是黛博拉笑談：「沃倫最怕痛，我叫他去刺一個和我一樣的傷疤刺青，沃倫一口答應！」不管遇到任何困難，他們攜手共度。

　　黛博拉的話語中仍舊是一派樂觀，這樣的談話卻愈聽愈感傷，而我唯一能做的，就是不讓難過的情緒洩露，希望事過境遷，像什麼都沒發生過。那年聖誕，我送給黛博拉一個音樂盒，盒蓋上雕著一隻狐狸，希望她在未來的日子裡繼續當迷惑沃倫的狐狸精！

　　因為遇見了你們的樂觀，讓我看見自己的渺小，本以為這會是巨大的痛楚，卻被幾句笑語給掩埋了。在你們眼中，淚水不過是一齣黑色喜劇。相信一切都會在一顰一笑中安然度過，這只是另一個童話章節的開始……

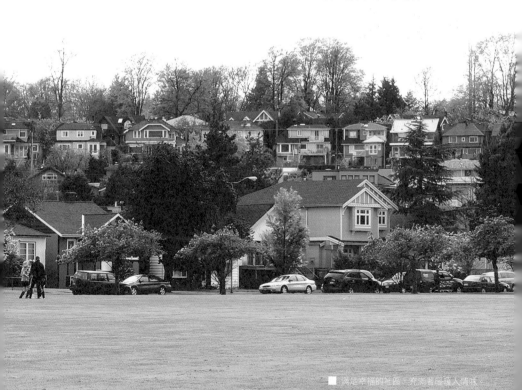

■ 滿是幸福的社區，充滿著暖暖人情味。

Ken Kann /
From Hong Kong

Story 02
**董事長的履歷表，
換個忘年之交**

關爺爺 | 香港

初到溫哥華時，著實為這城市的美所著迷，卸下繁忙沉重的心情，走在每一個街角，都忍不住讓人多駐足片刻，流連忘返。

溫哥華這城市處處是山水美景，遠眺能見到覆蓋著皚皚白雪的山脈，繁華又不失其寧靜。整個大溫地區處處是綠野，讓住在台北的我好生羨慕。

一見到草地，伸出腳想踏進去，又硬生生縮回來，我猶豫：「草皮能踩嗎？」賊頭賊腦左看右瞄，像做了什麼見不得人的事。台北的草皮特別脆弱，往往都立著「草皮維護中」、「請勿踐踏」等立牌，我來自這樣生活經驗的城市，為了在大自然與鋼骨水泥大樓之間取得平衡，反而弄得滿是矛盾。

然而全加拿大的人民都熱愛大自然，即使是人工維護的草地，也是為了享受身處大自然的自在才種植的，不浸淫其中，就失去了在城市中打造綠地的用意。有趣的是，許多男男女女都在草地上做日光浴。有養眼的，有非常養眼的，還有無法想像之養眼的（隱藏版）……，難怪眼科醫師都建議大家要多看看綠地，這一刻我豁然開朗！

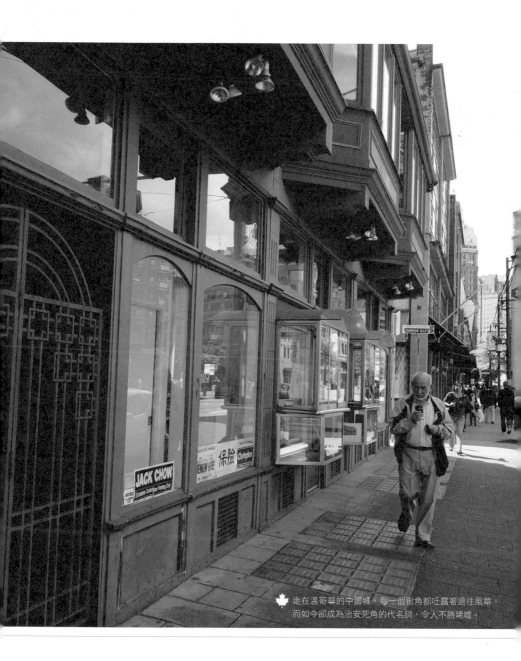

🍁 走在溫哥華的中國城，每一個街角都吐露著過往風華。
而如今卻成為治安死角的代名詞，令人不勝唏噓。

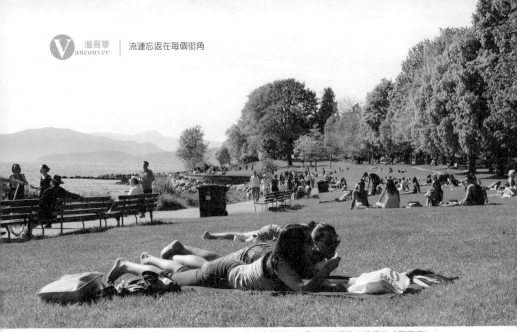

■ 許多人都喜歡在草地上做日光浴。有養眼的，有非常養眼的，還有無法想像之養眼的（隱藏版）！

來到溫哥華的第三天，我到社區附近的購物廣場申請行動電話門號，順手拿著相機四處拍攝。一位老伯走過來問起我手上的相機，他正考慮要買同型號的相機，這一聊就是三個小時，他請我喝了杯咖啡，意外地我們竟成了忘年之交。

老伯姓關，我尊稱他「關爺爺」。來自香港，年歲已屆七十六，仍健壯硬朗，退休後定居溫哥華。

他見我只帶一千五百塊加幣就隻身闖蕩，讓他想起當年的自己。早年關爺爺帶著關奶奶來到溫哥華打拚時，兩人身上僅有幾百塊加幣。之後關爺爺在國際知名的空調公司Honeywell工作，生活才慢慢好轉。關爺爺擅長市場策略談判，曾經一年幫公司在大陸市場談成十五億新臺幣的生意，在公司裡受到極大禮遇，一路晉升亞洲區總裁級董事職位。

當他提起關奶奶時，話語裡總是呵護有加。關奶奶出身名門，是香港宏德船廠老闆十兄妹裡排行最小的千金，畢業於香港聖瑪利中學，在校時是位籃球名將。兩人在一九六三年於香港結婚，一九六六年移民到加拿大。然而關奶奶從二〇〇七年動手術後至今不良於行，需要輔以輪椅、拐杖，

關爺爺總是隨行在側，細心照顧著關奶奶的生活起居。

當我準備到班夫去工作時，撥了通電話想親自向他老人家道別。電話裡，關爺爺聽起來十分不捨，堅持要幫我餞行。我們都心知肚明，不曉得還有沒有再相聚的一天。

在唐人街碰面後，他邊走邊述說著唐人街的興衰史。臨近唐人街Cambie St.和Hasttings St.交叉口隱藏著暗沉的角落，從那飄來大麻的味道，濃烈而酸臭，空氣中瀰漫著一股令人緊繃的氛圍。這裡的遊民排隊領著救濟食物，不需隱藏在不為人知的檯面下，貧富兩極真實上演著。

「等會兒吃完飯，關爺爺帶你去剪頭髮，到新的地方重新開始之前，把所有的穢氣都剪掉。」關爺爺說道。我完全沒有要剪髮的心理準備，於是婉謝了關爺爺的好意。關爺爺指著他自己的頭說：「這店家老闆我熟，我和你碰面之前才去剪完頭髮呢。」

看著關爺爺那已禿的前額，後腦也僅覆蓋幾許稀疏白髮，心中百感交集：爺爺您這頭還需要剪嗎？暗自祈禱爺爺貴人多忘事，沒準等會兒就忘了。

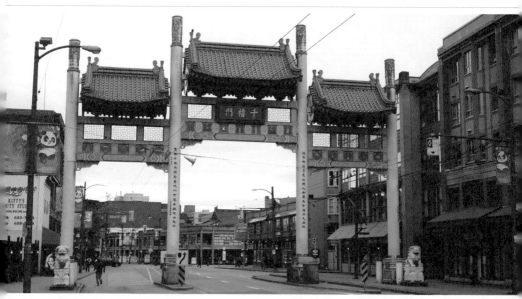

■ 溫哥華唐人街「千禧門」牌坊。

■ 真希望我也能用粵語和理髮阿姨溝通。

■ 老人理髮廳意外成了我難忘的回憶之一。

　　一頓飯飽後，我陪關爺爺邊逛街邊分享著臺灣大小事，原以為差不多要結束今天與關爺爺的道別餐敘，突然他停下腳步：「就是這裡，進去剪頭髮。」我冒著冷汗，也不好意思再推辭下去，只好硬著頭皮跟進去。來到理髮廳門口，我抬頭看著招牌，摸了摸頭髮，眼淚都快飆洩出來……

　　「上海百樂理髮店」──這是老人理髮廳啊！

　　關爺爺與理髮阿姨用粵語交談，雖然聽不太懂，但大概能猜到。「給年輕人剪個最時髦的髮型！」關爺爺吩咐著。此話一出，我轉身就想走，無奈為時已晚，理髮阿姨壓著我坐到理髮椅上。「阿姨剪了二十年的頭髮啦，很有經驗！」我知道阿姨剪過的頭比我吃過的米粒還多顆，就怕剪出來是二十年前的流行……

　　只見阿姨拿起剪刀，我拚命垂死掙扎，手指忙碌地指著，「這裡不要剪太短，那裡不要剪太短，上面不要剪太短，下面……」剪完後總算鬆了口氣，不算太糟。倒是關爺爺不是挺滿意，質疑著阿姨怎麼像沒剪似的。我掏出錢包準備付理髮費，關爺爺伸手一擋：「錢包收好，已經付了。」

　　離別前，看著關爺爺那不捨的神情，心裡也著實有些落寞。坐上關爺爺的座車後，他一直耳提面命：在外錢財要小心保管。我笑著爺爺真把我當小孩看待，我已經老大不小啦。我順手摸了摸背包，這才發現放錢包的內

■ 位於唐人街上的周永職燕梳商場是世界上深度最淺的店家，深僅1.5公尺。
「燕梳」二字為粵語，源自Insurance，保險之意，粵語音譯「燕梳」。

袋沒拉上拉鍊！伸手一探，錢包不見了！穢氣沒剪乾淨？早知道這麼衰，乾脆剃光。

在國外搞丟皮包確實是麻煩事，一百五十塊加幣現金，還有加拿大和臺灣銀行的提款卡、加拿大的社會工卡（Social Insurance Number Card）、信用卡兩張……。

關爺爺愈聽愈緊張，趕緊陪我回頭找，直說唐人街一帶治安差，要小心隨身物品。由於擔心關爺爺年紀大，還要陪我這般折騰奔波，於是先請他回去休息。關爺爺離開前還打算塞一張十塊加幣給我坐車，但真的不好意思再讓爺爺破費。

我回到剛才逛過的店家，挨家挨戶地問。心灰意冷下接到友人艾雪莉（Ashley）的來電，她一聽我錢包掉了，便趕緊幫我查詢銀行的電話，將信用卡和提款卡掛失，再開車來接我去她家裡吃飯。看見桌上豐盛的晚餐，食慾沒受到影響，反正也只能聽天由命，肚皮還是得餵飽。

飯後我拿出了筆記型電腦確認行程，發現一封主旨為「失物招領」的電郵進來，寄件人是一位曹先生。他描述著撿到皮夾的經過，發現裡頭有臺灣的信用卡，所以猜測皮夾主人來自臺灣，他像偵探一樣推測著，依皮夾內名片上的電郵地址嘗試聯絡。

■ 總是等待著新的英雄到來，或許哪天我們也該成為自己的英雄。

　　曹先生從臺灣移民到加拿大經商，我與曹先生、曹太太見面後相談甚歡，他們知道我的設計學歷背景，主動提起他們經營的蠶絲被生產公司，剛好有網站設計需求，問我要不要合作？於是我們交換了名片。

　　我將名片拿給朋友們看，才知道這蠶絲被公司大有名氣，黛博拉說，她們家全部的蠶絲被都是這一家公司出品的。原來……我晚上蓋的被子是曹先生他們家生產的。

　　時至今日，我改口叫曹先生為曹叔叔，偶爾互留訊息問候彼此。

　　在周遊加拿大一年之後，我又再度回到了溫哥華，關爺爺收留我一晚。永遠都記得關爺爺見到我時，劈頭就問：「你有沒有需要用車？爺爺的借你。」接著又帶我上館子吃海鮮料理，晚上他將無線電話塞到我手裡：「你一定很久沒有打電話回家了吧？打電話回去告訴家人，你在關爺爺這邊很好！」話筒握在手裡，感動得說不出話。

　　向關爺爺提起有關交換故事的計畫後，隔天關爺爺就寄了電郵過來。內容大意是知道我正寫著文章，勉勵我加油，附件則是寫他故事用的資料。打開附件，那是一個英文版的履歷表，一見到關爺爺履歷表的職銜——Director／President（董事長／總裁），就讓我肅然起敬，專業項目裡寫著：國際業務發展、精通合同談判／管理、建立戰略聯盟……，而且履歷表的日期是發電郵的前一日，這還是特地為我所寫的版本。

　　關爺爺，你真的太屌了！我居然收到董事長寄來的履歷表！

　　回想起關爺爺對我的照顧，這份履歷表反而教我讀懂了關爺爺之所以能成功成為精通管理、談判人才的原因。被人尊敬的永遠不是名片上的頭銜，而是他的待人之道。

　　關爺爺，謝謝您這麼照顧我這只帶一千五百塊加幣就想看看世界有多大的小子。如今，我感受到了。

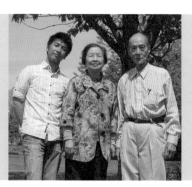

Mr. and Ms. Fang /
From China

Story **03** **不離不棄的亂世情緣**

方爺爺 & 方太太 | 中國

在這城市感受到的人情味異常熟悉,這是個友善的禮儀之都,在街上陌生人與陌生人微笑,親切的打招呼,只消小聊片刻就成為朋友,人與人之間卸下了心防和面具,一切都這麼自然。

熟悉環境後,首要之務當然是收入來源。這城市裡什麼樣的工作職缺都有,許多地方小報刊登徵人啟示,也有幾個著名求職網站可以上網投履歷表。頓時我開始陷入沉思,我想過的是截然不同的生活,或許應該找點不同性質的工作。當我在某求職網看到有家攝影公司在徵「裸體模特兒」時,滿心期待地將履歷表寄過去,至今音訊全無……

## 英文面試初體驗

話說我的第一個面試,是個慘痛的經驗。面試當天,我起了個大早,準備搭公車前往北溫哥華(North Vancouver)參加面試,距離住處大約一小時車程。搭上公車後,我坐在方太太和方爺爺的旁邊,對他們點頭微笑。我深信是這一個微笑救了我。

方太太問起我要去哪?於是我們搭起話來,方太太介紹一旁的方爺爺給

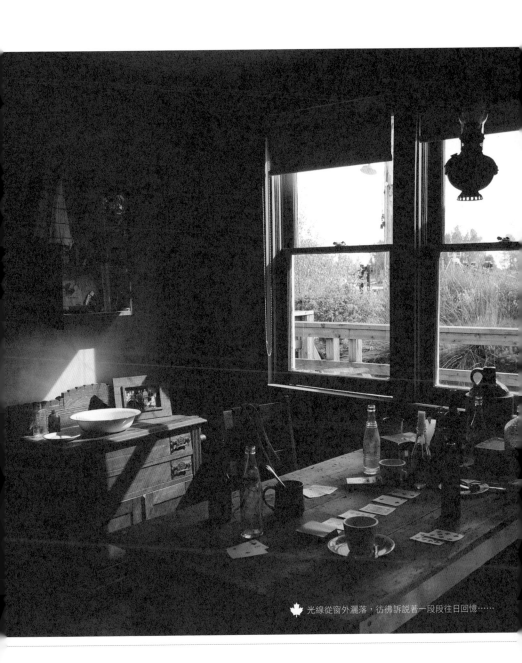

🍁 光線從窗外灑落，彷彿訴說著一段段往日回憶……

我認識。方太太已經八十三歲了，而方爺爺已屆九十。他們來自廣東香山中山市，是不是翠亨村？就沒問這麼仔細了。覺得熟悉嗎？就是國父　孫中山先生的故鄉。

與兩位老人家一聊，才知道我搭錯車了！方太太告訴我該到哪個車站去轉車，聽著令人一頭霧水的英文站名，神情緊繃的一直盯著路過的每個站牌和路名，這時方太太忽然牽起我的手，示意我該下車了，兩位老人家陪我一起下車，到對街的轉運站查看公車資訊。

要不是遇見方太太和方爺爺，我就錯過了第一次的面試。還好，當時我對著方太太微笑，不然她也不會與我交談。我向兩位老人家揮手謝別後，以為只是一個路人甲乙丙的小插曲，沒想到三天後又再次相遇。

當天我面試的是個兒童夏令營助理的職位。面試前，我曾發電郵詢問關於工作的疑慮，回信給我的是位名叫溫妮（Winnie）的女生，她一一回答。

下午一點鐘面試，我十二點半抵達。對照著地址，Nxxx路888號。抬頭一看，赫然發現有好幾棟建築共用888號！於是我打電話給溫妮。她用英文講了半天，我仍摸不著頭緒。如果面對面溝通，靠著肢體語言多少能猜到幾分，但透過電話聽著英文，那無疑是種折磨！

就這樣來回通了三通電話，找到該公司的入口時已經一點半，早到半小時莫名變成遲到半小時。負責接待面試者的溫妮擁有亞洲面孔，這國家有各國亞洲移民，說不準她是哪裡人。面試官則是一位白人女性，第一次用英文面試，回答得七零八落，有許多聽不懂的地方，溫妮則在一旁用更簡單的英文解釋給我聽。最後面試官告訴我，他們還是需要語言能無礙溝通的工作伙伴，當下真是深感挫折。

回程路上，我順道遊覽北溫地區，搭乘海上巴士回市區。坐在河岸看著這美麗卻陌生的城市，心中的挫折感只維持了幾個小時便消逝了。我知道如果要在這國度生存，接下來會有更多的困難等著我，這點挫折又算什麼。

　　傍晚，我收到溫妮的電郵，她寫了些鼓勵的話，大意是她覺得我英文不算太差，平常心面對，不要給自己太多壓力。我很感謝她的鼓勵。有趣的是，這次她用的是中文。

## 擦不乾的眼淚：劉醫師

　　三天後的傍晚，回家途中巧遇迎面而來的方太太，原來夫妻倆就住在臨近的社區。方太太說她與友人相約在購物中心，問我要不要陪她走走當作運動。看著方太太的身影和她緩慢的步伐，我想起在臺灣的奶奶，心見猶憐，便順勢攙扶起她的臂膀。

　　當晚我認識了方太太的友人劉醫師，她是位退休的中醫師，聽她說起當年剛移民到加拿大時，因為不懂英文，胼手胝足從清潔工做起，打拚多年才有辦法開業。華人是這麼形容加國的職場環境：「下等工作，上等薪。」許多華人對三百六十行有階級區分觀念，好比水電工在東方普遍被視為底層，但在加拿大則完全相反。加國水電工不只薪水高，而且大缺特

■ 雨後的水珠垂掛在枯枝黃葉上，等著離去。

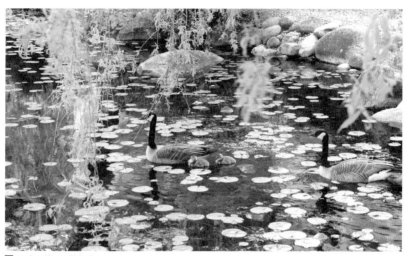

■ 不棄不離，只願相隨。

缺，預約往往得排隊等個兩、三個月，可見其行情還真是水漲船高。

劉醫師說，想在溫哥華生存，至少要學點粵語。但直到現在我還是只記得罵人的那幾句，像「仆街啊」諸如此類的。兩位老人家話題全圍繞在我身上，她們替我感到操心，擔心我「錢」途茫茫。

兩人討論著，把所有親戚、整個家族都扯進來，甚至推下海！

「我孫女前一陣子才剛到機場去工作，或許能給你介紹個位置……」很感謝方太太好意。「沒關係的，我可以自己找……」

劉醫師接著說：「我表妹的兒子在保險公司工作，我叫他幫你介紹。」我英文這麼菜，拉保險桿還能勝任，怎麼拉保險？

「林某他女婿是不是在賣服飾？你給他打電話問問。」劉醫師二話不說，手機拿起來就撥號。沒人接，我鬆了口氣。

「我的診所已經關了，不然你可以來當推拿師傅。」劉醫師有點惋惜的說。我沒經驗，怎麼當推拿師？還好診所已經關了。

■ 我知道兩位老人家不會使用電腦，所以我替方太太和方爺爺將合照的照片沖洗成相紙，
送給兩位老人家留作紀念，但那也是我們最後一次合照……

「我認識一家中餐廳的經理，改天我去飲茶時幫你問問。」方太太對這主意甚感滿意。兩位老人家的熱情，讓我覺得好窩心。但水電工儼然成為我的第一志願！

陪著方太太走回家後，她邀我進去喝杯茶。離開前，方太太塞了幾顆橘子和幾包餅乾給我。黛博拉和沃倫說他們移民到加拿大二十幾年，從來也沒有在陌生人家裡吃過一粒米、喝過一滴水，而我來溫哥華才兩個禮拜，卻一天到晚被不認識的人邀請去家裡白吃白喝……

聽方太太講起劉醫師的故事，原來劉醫師的先生兩年前過世了，兩年來她一直無法忘懷，所以兒子把她接過去一起住，但方太太總是擔心劉醫師想起傷心事，所以沒事就約出來走走，焦點轉移後，就不會想太多。

我感到一陣鼻酸，她的丈夫先走了一步，再也沒人陪她憶當年，雖然兒孫已滿堂，但那曾經一起熬過來的移民歲月，只有丈夫才懂得那份辛苦。

圓缺了一角，過了兩年，圓始終也沒磨成方。時間一點一滴消逝，悲慟的心傷成了莫名的遺憾，已拭去的淚痕仍濕潤著……

## 亂世的愛情：方太太與方爺爺

方太太是一位退休的校長，擔任小學教師和校長的教職生涯長達三十一年之久。「慈祥和藹」這形容詞在她身上真是再貼切不過。方爺爺則是一位新聞記者，參加過解放軍，經歷過抗日戰爭、國共會戰、朝鮮戰爭等大大小小戰役。他們之間的愛情故事在這樣的戰亂時期發酵，期間歷經了戰亂的分分合合。

那年，方爺爺與方太太訂了婚，以為就此走進幸福的家庭生活，誰也沒想到婚禮還來不及舉辦，方爺爺就被人民解放軍徵召，展開軍旅生涯，兩人被迫分離。

半年後，方爺爺終於回到家鄉，熟料旋即又被二度徵召，這一去就是好幾年，但方爺爺沒有放棄，他知道未婚妻在等著他。

在家鄉獨自守候的方太太，根本不曉得這一等要等上多少年，才能盼得未婚夫歸來。日子一天天過去，盼啊望著，春夏秋冬彷彿過客般，來了又走，走了又來。隨著時間流逝，數百萬的人民解放軍已經

■ 椅子癡癡地等待著曾坐在它身上的主人回來，盼啊盼的，卻怎麼也盼不到……

打到廣東、廣西、貴州、四川和新疆等地區，方太太說，當時她每天都提心吊膽，很怕收到來自戰場上的噩耗。

當我聽到方爺爺談起毛澤東、周恩來和四人幫時，腦海裡忙著搜尋國中念過的歷史課本。過往戰事已然久遠，隨著方爺爺故事的流轉，我腦海中的畫面彷彿也隨著來到不同的時空。

幾年後，方爺爺終於返鄉，多年的等待對方太太而言都是值得的，他們總算如願完婚。「誰喜歡戰爭？打了多少年的仗，害慘多少家庭？」方太太慶幸自己是幸運的。

退休後，兩位老人家著實覺得那個年代改變人的思想太多，所以決定移居加拿大，讓我有幸遠在遙遠的國度與兩人相遇，若不是因為當初的一個微笑，我便錯過了這美而不悽、令人為之動容的亂世愛情故事。

離開溫哥華的那天早上，兩位老人家帶我去一家茶樓吃飯，方太太還幫我打包了很多菜，平常他們吃不了這麼多，這些菜都是因為我才點的。離別時，我拍下他們的背影，直到兩人身影消失在街角，我看著相機螢幕裡的畫面，淚水忍不住在眼眶裡轉啊轉⋯⋯。

■ 離開溫哥華前，我拍下方爺爺與方太太兩人年邁蹣跚的背影。那一天，天空籠罩著陰霾，看似霏雨欲落，卻又無語沉默，彷彿我看著兩位老人家背影的心情寫照。不捨的淚，只沉默的留滯在眼眶打轉。隔年四月，再度回到溫哥華幾天，我每天都跑去方爺爺和方太太的家敲門，只希望能再向他們說一聲謝謝，但始終沒人應門。還以為在轉身離別前互道了聲「再見」，就表示我還有機會再見他們一面，然而這張照片卻成了我最後一次見到他們的留影。

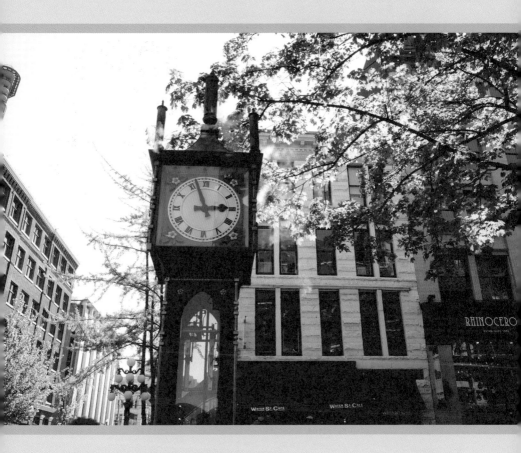

溫暖的陽光灑落在溫哥華的大街上，

站在蒸汽鐘旁，望著噴冒出的裊裊雲煙，

矇矓了這個城市的背景，遮掩了這個城市的忙碌，

熙來攘往的行人駐足守候，凝聽著蒸氣哨笛聲響起，

悠然撥開忙碌的氛圍，每個人臉上露出笑容，怡然自得，

讓人無可救藥地愛上了這一份輕鬆。

Maggie /
From Vietnam

## 顛沛流離的七國語言天才

江文綺 | 越南

在溫哥華短暫停留後，準備啟程前往班夫小鎮。才短短的四十天，卻有好多離情依依要對在這兒認識的朋友們傾訴，而我們只能將共同擁有的回憶收疊好，放進腦海的行囊裡，揮手道別……

　　我極力適應學習這裡的生活文化，卻總覺得自己只是生活在這裡的觀光客。幸運地，沃倫的公司需要設計人才，問我有沒有興趣去見習，於是我得到了第一份工作。沃倫的公司是一間正值轉型時期的影像輸出公司。為了訓練我的語文能力，沃倫可說是用心良苦，在公司裡只用英文與我溝通。初來乍到，總覺得語言是最大障礙，當沃倫提供了全英文環境時，著實感到幸運。

　　但撇開幸運的事不說，倒楣事倒是層出不窮，十隻手指數完一輪又一輪……。首先，從臺灣穿來的籃球鞋，到溫哥華的第一天就脫膠開口笑；幾天後牛仔褲無緣無故裂開，只好開始補破褲；一個星期左右，手機按鍵整片脫落，只好拿雙面膠黏起來；特地去買的折疊傘，撐了兩次斷了三支骨架；最糟的是，錢包居然長腳跑了……天知道老天下一回要怎麼整人？

　　心境隨著環境轉變，這些倒楣事成了我在旅程中解嘲的回憶；身處

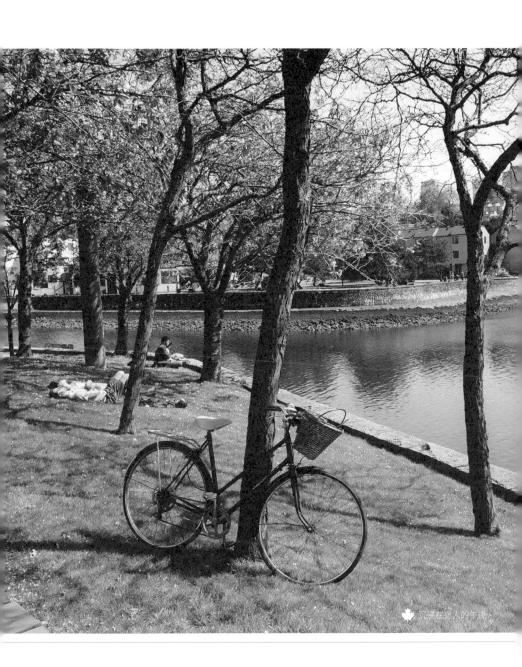

沉浸在詩人的午後。

■ 街頭演奏的熱忱藏在他們的眼神和微笑之中，不要吝嗇口袋裡的銅板，而錯失了美妙音樂。

在異鄉，當某些事發生時，只有無助感找上門，尤其在發現錢包不見的當下，感受最為深刻，幾百塊加幣不翼而飛，連打電話掛失銀行提款卡，都得用英文講半天，站在街頭當下，除了對著迎來的冷風笑一笑釋懷，還能怎麼辦？我豁然領悟，無法解決的煩惱，也就不需要去煩惱了。

第一次見到文綺，是我參加第一次面試的那天。知道自己搭錯車後匆匆下車，方太太和方爺爺陪著我查看站牌資訊，此時文綺突然冷不防地從背後冒出：「坐二三九路巴士再轉車。」由於剛好順路到她上課的大學，於是她陪著我一起搭公車到轉運站換車。

在加拿大這個國家，有太多外來移民，這些人身上連結著許多不同國家的血緣與文化，這也是生活在加拿大的樂趣，彷彿能認識來自世界各國的人。

文綺因為從小隨著父母搬遷至不同國家，自然也學習了當地的語言，只是她自己對語言的熱愛與天分也超乎一般人。

因為祖父的血源背景來自福建潮州，所以會說普通話及潮州方言；因為父母是柬埔寨華僑，所以會說柬埔寨語；因為出生於越南，所以會說越南話；因為在加拿大定居，英文是基本溝通語言；因為九七爆發香港移民潮，得用粵語和來自香港的同學溝通；因

為當年逃難時許多親戚都遷移到法國，所以開始學習法文。

　　光是細數她會幾種語言，就數到我頭暈。反過來想想自己，我的中文辭彙有限、閩南語不輪轉、英語糟糕透頂、火星文只會%#^%……，永遠都是兩個倒三角——^_^傻笑作Ending。

　　文綺的父母親是出生於柬埔寨的華僑。一九六〇年左右，柬埔寨有一位凶殘的統治者，名叫波布（Pol Pot）。他一手操控柬埔寨大屠殺，據說當時柬埔寨總人口也不過才八百萬人，而那時因他的政策而被處死或餓死的人民竟然多達三百多萬人，屍體堆積成山！在他的統治下，人民每天都過著提心吊膽的日子，被迫害當奴隸，三餐不得溫飽，甚至死於非命。

　　在那樣的時空背景之下，難以想像文綺父母的生活有多麼的艱辛！時時刻刻都害怕哪一天會被鬥爭，哪一天會被莫名的政策殘害，哪一天會被污名化而拖去刑場槍斃……

　　後來越南與柬埔寨爆發戰爭，文綺的父母親與親戚一起逃難到法國，但法國政府卻拒絕收留她的父母，他們只好輾轉逃到越南。來到越南之後，熬過了一陣子的不安定，文綺與她的姊姊們才陸續出生。

　　那時候，一家人在越南的生活很純樸，簡單而愜意。她記憶中的越南，

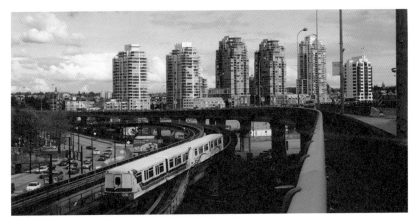

■ 列車呼嘯而過，恰巧與城市裡無禮竄出的大廈相映成趣。

■ 想甩開的，正是腦裡積存已久的煩。

只有兩個電視頻道，沒什麼選擇，反而不用浪費時間去想該看哪個頻道。童年的生活就在與姊姊騎單車出遊、爬樹、扮家家酒中度過。

最有畫面的印象，是父親的一輛摩托車，他下班後總會載著她與姊姊們到處逛，那成了她童年最美好而簡單的越南回憶。

一天，父親突然告訴她們姊妹，打算全家依親移民到加拿大，這個消息對文綺而言是個晴天霹靂的壞消息，她得向好友及同學們道別，她不願意離開，可是父母覺得留在越南生活意味著沒有前途，更沒有未來。

現在文綺回想起來，那時越南還沒有改革對外開放，雖然小朋友之間的同儕生活很快樂，但對大人來說，生活確實挺煎熬的。

「有時候我會想，要是當年法國政府收留我父母在法國當難民，那麼或許我現在就是法國公民，而不是在加拿大。可是世間上哪有那麼多『如

■ 馬蹄湖公園（Horseshoe Bay Park）寧靜的船、湖，寧靜的凝視。

果』。唯一慶幸的是，如果我沒有生在越南，也不會更加珍惜在加拿大所擁有的一切。」文綺在回憶時深有所感地說著。

她在這裡結交了來自世界各國的新朋友，也看到了加拿大人對新移民的包容。

初到溫哥華時，我得到文綺許多的幫助，從各種不同的角度認識了溫哥華的多元種族社會。當我準備離開溫哥華時，文綺留意到我的手機已經快破爛解體，甚至送給我一支Nokia手機。

因為文綺從小經歷過外來移民的艱辛，對於像我這樣語言不是挺能溝通的人所感受到的壓力，更能感同深受，不吝嗇給予我許多支持與幫助。

從那時開始，我懂得珍惜這樣短暫的相識，珍惜這些擦身而過卻恆久感動的暖暖友誼。對我而言，這就是旅行的意義。

寂寞的旅人，

總是看不清楚寂寞的模樣⋯⋯

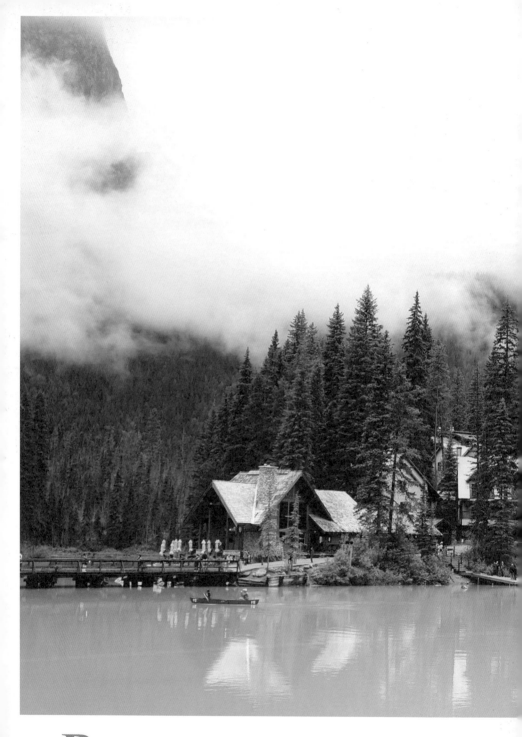

**B**anff｜班夫

# 離開，是另一段旅程的開始

　　幾個星期後，我接到了第二份工作——美術家教。我開始教小朋友繪畫。連關爺爺也找我教他孫女，甚至還想安排一間繪畫教室，讓我招生開班授課。

　　然而一次因緣際會下，我參加了華人朋友的聚會，每個人來到加拿大都有著不盡相同的原因與目的，卻不約而同地愛上這個國度。這個有趣的緣分，讓我們在距離家鄉千里之遙的城市相聚相識。

　　這次聚會促使我決定離開溫哥華。聚會中，友人談論起位於洛磯山脈國家公園裡的班夫小鎮，班夫是夏季的熱門觀光景點，她的美麗令人心生嚮

往，每到夏天就有許多工作機會釋出。鎮上擁有各具特色的飯店、美味的餐廳及琳瑯滿目的禮品門市，幾乎全是服務業。我心想，何不狠下心把自己丟到一個全英文的環境裡？我知道不去的話，肯定會遺憾！

回家後，我便開始在網路上搜尋工作機會。拜科技之賜，透過網路視訊面試，我得到一家位於班夫鎮上度假村的房務員工作。要接受這樣的工作性質，著實飽受猶豫與煎熬。心裡質疑著，遠渡重洋跨海而來做勞力工作？我與自己對話，試圖去尋求答案，到頭來卻發現，所有答案不過只是在安撫當下的情緒。最慚愧的是，心裡竟對工作有著階級之分。難道就不能放下包袱面對重新開始的自己？我相信自己可以在任何環境下求生存，這就是我人生接下來的修鍊。

離開前，我與許多認識沒多久的朋友們道別。因為同是旅人，所以對於旅人內心的那份孤寂感同深受，也更懂得珍惜那份得來不易的友誼。

臨別前，友人艾雪莉幫我採購了一堆泡麵及中式醬料，艾雪莉的母親則送給我一份大禮——臺灣製的大同電鍋！與艾雪莉的母親也不過才在溫哥華見過三次面，居然受此大禮，真是受寵若驚！

■ 艾雪莉的母親送給我一份大禮：大同電鍋！日後這個電鍋陪著我繞了整個北美洲東西岸一圈！

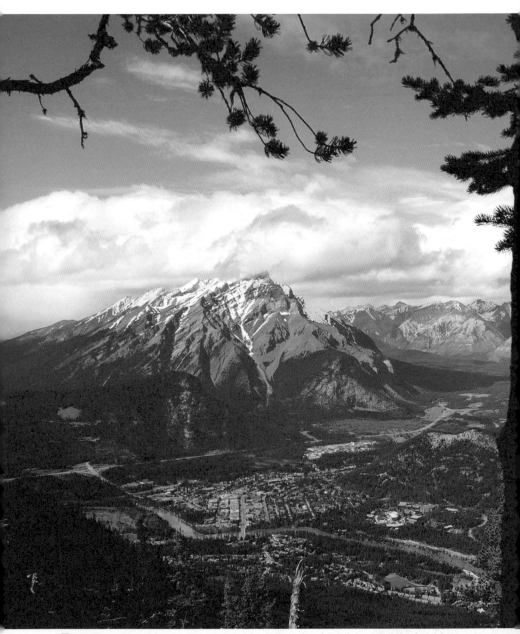

■ 班夫國家公園為洛磯山脈的一部分，班夫小鎮也一起被列入世界遺產名錄中。鳥瞰整個班夫城鎮，美麗的山林小鎮被壯麗山脈所環繞，規模雖小，但五臟俱全。

## 湯姆‧翰歷險記，正式揭開序幕！

班夫物資少，物價高，綜合友人的建議，能帶的就盡量帶過去。我瞥見剛到溫哥華時買的一袋米，瞧這分量至少還有六公斤之譜，愈看眼前這一袋米，背脊愈是冒冷汗，只想趕緊將目光從米袋上移開，但腦海裡著魔似地產生謎之音：何不一起帶走？就帶走吧……

於是，我帶著大同電鍋與一袋重達六公斤的米啟程。友人都笑說從來沒見過有人旅行是帶著電鍋和一大袋米的。

歷經十個小時後，巴士在一處加油站暫作休息，饑腸轆轆的我準備下車到商店裡買杯咖啡與麵包充饑，熟料一下車，冷冽的空氣迎面襲來，頓時被眼前的景緻震懾，眼前連綿的山峰全都覆蓋著銀靄白雪。雖然春末夏初時節在溫哥華也常見到遠山頂上的白雪如糖霜般撒在山頭，但那些山脈離

市區遙遠，這回則是身處山林面對著它們，彷彿來到一個未知的世界，當下內心有股莫名的激動！

班夫是個位於洛磯山脈國家公園內的山林小鎮，海拔高達一千五百公尺，被壯麗山脈所環繞，規模雖小，但五臟俱全。班夫國家公園為洛磯山脈的一部分，班夫小鎮也一起被列入世界遺產名錄中。她吸引了世界各地的人前來投入群山碧湖的懷抱。城鎮街道宛如聯合國縮影般，熱鬧而融洽。緊臨小鎮的就是備受保育的自然原始區，時而有熊、狼、麋鹿、浣熊等各類野生動物闖進小鎮，野生鹿像觀光客般在街道上閒晃，是件稀鬆平常的事。但如果在街上遇見熊……請自求多福！

一九五四年，瑪麗蓮・夢露（Marilyn Monroe）曾在此拍攝電影《大江東去》（River of No Return）。鎮上還有座著名的城堡飯店——費爾蒙班夫酒店（The Fairmont Banff Springs Hotel），它的靈異傳說名列全球十大飯店鬼故事之一，也為班夫的美麗增添了不同層面的話題。距離班夫以西約六十公里外，有著「洛磯山脈的藍寶石」美譽的露易絲湖（Lake Louise），因為湖底礦石的關係，讓湖泊透出湛藍的色彩。整個小鎮被峰巒相連的山脈包圍，被翡翠般的湖泊環繞，美不勝收。

■ 一九五四年，瑪麗蓮・夢露在費爾蒙班夫酒店高爾夫球場留影。　　■ 每年七月一日的加拿大日，班夫街道上湧進成千上萬的人海等著看慶典遊行，熱鬧非凡。

## 湯姆‧翰的冒險基地：道格拉斯菲爾度假村

在班夫一切回味無窮的故事和回憶，就從道格拉斯菲爾度假村開始。

剛踏進班夫的第一天，度假村的總管——經裡卡拉（Carla）開著一輛深藍色的小貨車來接我。卡拉是道地的加拿大人，一路上口沫橫飛地介紹小鎮環境。面對母語是英文的加拿大人，她談話的用字遣詞及說話速度，我有七、八成無法吸收。

度假村位於小鎮邊境的山腰，走進度假村，卡拉要求櫃台人員給我一個房間，預計住一個星期，當下還以為是聽錯，怎麼會有這麼好的待遇？卡拉確實幫我安排住到客房裡！休息幾天後再開始工作，一個星期後才安排搬進員工宿舍。當下真的覺得來到一個神奇的地方，遇到體貼的加國老闆。

幾天後才知道一切只是個美麗的誤會。原來十天前A棟員工宿舍淹大水，水從二樓天花板像瀑布般狂洩下來，只好將住在一樓宿舍的員工移到度假村客房裡。

第一天住進度假村的房間，我對裡頭一切都感到好奇。偌大的房間裡有客廳、陽台及私人衛浴，專屬廚房裡鍋碗瓢盆樣樣齊全，更有升火取暖用的壁爐。一旁那籠木材，從火柴盒、助燃的報紙、搭橋的小樹枝，以及砍筏下來的大木塊，一切都很原始。雖然天氣漸漸暖了，但心中暗自下定決心，離開前一定要嘗試自己升火！

我開心地計畫晚餐，雖然行李箱裡有電鍋，但那可是費了九牛二虎之力才塞進去的，如果一個星期後要搬進員工宿舍，勢必又要再經歷一次打包行李的陣痛，為了免除再痛第二次，於是決定嘗試用鍋子煮米。不料第一次用鍋子煮米就遇上了麻煩！

我在鍋裡鋪好米，加入適當的水，任由它去滾沸。接著在塑膠砧板上切了些蔬菜，準備燙個蔬菜均衡營養。一切就緒後，就只等生米煮成熟飯便能開動了。我好整以暇地打開電視，當時正上演著美國NBA職籃的第二場總冠軍賽，看得熱血沸騰！

約莫十幾分鐘後，空氣中突然瀰漫著一股焦味，尋味追蹤，發現焦味是從鍋子裡飄散而來，打開鍋蓋一瞧，水燒乾了！鍋底也焦了！情急之下，我用抹布抓起鍋柄，將鍋子移到一旁，誰知道才一放下鍋子，就發現大事不妙！哪裡不好放，居然放到塑膠製的砧板上，三秒鐘不到，空氣中原有的焦味又添加了一股塑膠熔化的臭味，這下死定了！我盡速將鍋子從砧板上挪開，但為時已晚，只見塑膠砧板熔掉一大塊，附著在鍋子底部，沒人知道客房裡正上演著災難片……

那是個難忘且難熬的夜晚，我邊看著球賽邊拿著刀試圖刮掉鍋底的「砧板屍塊」。三個小時後，球賽打完了，砧板屍塊還頑強地黏著，由於沒辦

法恢復原狀，只好先將鍋子和砧板藏到廚櫃角落。

　　翌日，我從鎮上閒晃回來，發現居然還有「客房服務」。垃圾清空了，床鋪也重新鋪整過，一點也不像員工該有的待遇，完全受寵若驚！

　　在正式接觸同事後，才發現原來許多同事並不知道我住在度假村裡，因為擔心被分配清掃我房間的同事會心生不滿，自然不敢將在房間裡瞎搞的事給宣揚出去。接下來幾天，我總是神神祕祕的與同事們玩躲貓貓，就怕被大家知道我住在哪個房間！

　　搬離的前一晚，依照計畫準備升火。頭一次升火吃盡苦頭，我花了許多時間研究怎麼調整煙囪裡的空氣對流量，然後燃燒報紙、木材，再拿著碳火夾左移右挪，希望木材燃燒完全。每次以為點著了柴火，它便漸漸萎靡，只剩下火苗，接著火苗跳出幾下火花閃爍，就熄了。前後試了不下

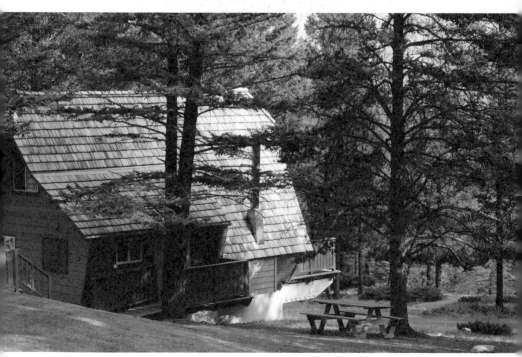

■ 度假村裡的小木屋被周遭樹林圍繞，彷彿就住在森林裡。

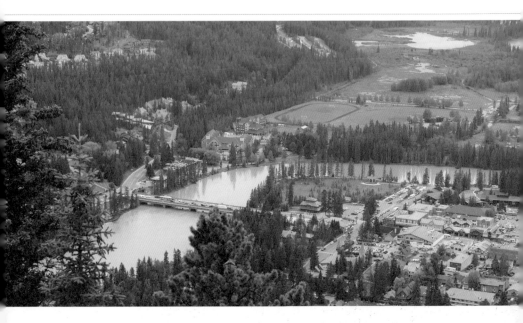

　　十多次，柴火還沒點燃，倒是先燃起滿肚子火，我一時衝動點燃十來張報紙，丟進去助燃，燒報紙簡單多了。沒想到這回不只燒焦味，還搞得全屋子烏煙瘴氣，我急忙打開陽台窗戶，直到煙霧散去才鬆了口氣。

　　幸運的是木頭似乎持續燃起火光，我開心地坐在壁爐前，入神地看著火燄，心中滿滿的感動。

　　感動過後，看著燃燒剩下的餘燼，只覺得人生黯淡——明天清理壁爐的英國同事保羅（Paul）應該會想殺人吧！

　　翌日，我搬進位於鎮上A、B、C三棟之一的A棟員工宿舍，猶如從天堂掉進了地獄！踏進客廳，潮濕的霉味撲鼻而來，幾台大型抽風機器轟隆作響。打開房間，裡頭的擺設簡陋，兩張單人床、儲物櫃、茶几、小檯燈。房內天花板的燈是暗沉的橙黃燈光，即使開了燈，還是很昏暗，這是提供給吸血鬼住的地窖嗎？

## 一天有三十六個小時？

在小鎮裡生活一陣子之後，原本心裡的疑問全然煙消雲散。

我遇到了來自世界各國的工作夥伴，許多遠從歐洲、亞洲、南美及魁北克省的朋友，他們的母語都不是英文，彼此間的談話用語相似，反而淺顯易懂，在溝通上容易許多。

在班夫生活最大的樂趣，就是探索洛磯山脈這廣大的國家公園。生活在這最大的好處就是可以放慢步調，盡情享受山水的每個片刻。

我像野孩子般，放假總是往山林裡跑，在湖泊裡游泳。這裡的天空總是湛藍，這裡的湖水潔淨見底，這裡的星空總能見到流星劃過銀河。對從小生長在都市裡的我來說，是難以言喻的人生體驗。

加拿大位處高緯度，春、夏晝長夜短。夏季時，到了下午九、十點才迎來日落，著實讓人錯以為一天有三十六個小時。每天約莫五點左右下班，太陽仍高掛著，結束工作後還有閒情逸致到處遊玩。曾經有一次，我下班回家小歇，不小心睡著了，起床後睡眼惺忪地看著時鐘顯示八點，陽光透過窗簾照射進來，還以為自己昏睡到隔天該起床準備上班的時候，結果那時才只是晚上八點。到了冬天則完全相反，白晝短得可憐，甚至下午四點多天就黑了。

即使夜幕低垂，班夫的精彩也絕無冷場，因為美麗的星空才剛要登場。離鎮外單車車程約二十分鐘左右的卡斯凱彭湖泊（Cascade Pond Lake），除了是跳水的好地方，更是夜晚觀星的好去處。

夜晚騎著單車前往卡斯凱彭湖泊，遊蕩在滿天星斗下，是從未經歷過的體驗。只是，夜騎雖然暢快，但得隨身帶著防熊氣笛、噴霧，或是在腳踏車上掛著鈴鐺，提醒附近的野生動物有人類經過，以免碰上狼或熊。

就算不想走出鎮外，只需坐在庭院裡抬起頭，也能看見流星。曾連續四個晚上在庭院見到流星掃過，住這裡有許不完的願望。

■ 雖然身在洛磯山脈裡，但有太多美麗的湖泊，我最喜歡騎著腳踏車到每個不同的湖泊去跳水。
　當身子翻躍進清涼的湖水時，什麼煩惱都忘記了。

## 最佳飯友：福田直規

　　但最讓我意外的並不是這裡的美麗山水，而是在宿舍露台得到的愜意。
我總是和日本同事福田直規（Naoki）在下班烹煮完晚餐後，播放喜愛的
音樂，一起在露台享用。直規是個烹飪高手，會料理各式日本美食，烹
飪手法看起來都很簡單，卻好吃的令人讚不絕口！飯後坐在露台咖啡座開
聊，一杯咖啡或一瓶啤酒，眺望遠山。美食、啤酒與美景，夫復何求？夜
晚只消抬頭便能看到星空，我們就是這麼度過悠閒的時光。

　　直規臭屁說自己能喝上十幾罐啤酒都不醉。還記得第一次同事們相約到
酒吧小酌，當大夥都還坐在椅子上輕鬆聊天，他已經完全進入狀況，獨自
翩然起舞！仔細一算，他喝完的啤酒不過才三瓶嘛！

■ 遠離大城市的喧囂，整個國家公園內的山水都能盡情去體驗和感受，我想這是旅遊和生活之間
　最大的不同，生活在這裡，我屬於班夫裡的一分子。

　　隔天我們都嘲笑他那不受控的舞步，活像個跳探戈的醉鬼！他不但沒惱羞成怒還自嘲著，像在看別人笑話似的。直規就是這麼有趣的人。

　　我不再像生活在台北，為了紓解壓力，為了啜飲一杯愜意的咖啡，去尋訪舒適的咖啡廳。為此經常上網比較著哪家咖啡廳的咖啡濃醇、裝潢特別，哪家餐廳美食比較多人推薦……，然後趕在周日跑去這些地方「放輕鬆」，卻沒有真正釋放壓力。在這裡，你可以剪斷搜尋哪裡有販賣輕鬆恣意的牽絆，生活回歸自然，沒有壓力，山水近在眼前。在這裡，我才體會到什麼是真正的放鬆。

　　班夫的生活改變了我原先所認知的社會價值觀，並歷經了人生最特別的時光之一。我展開了生命中第一次真正的與大自然的對話，經歷一連串的

■ 我總是和福田直規在下班烹煮完晚餐後，播放喜愛的音樂，一起在露台享用。一杯咖啡或一瓶啤
　酒，眺望遠山。美食、啤酒與美景，夫復何求？

驚喜與瘋狂之旅。我清楚的感受到，我活著，每一口呼吸都迴盪在浩瀚的
大地裡。

　　心在潛移默化間敞開，「開心」不再只是一個需要被提醒的精神喊話。
生活在美得像風景明信片裡的小鎮，在這裡的工作所付出的勞力遠比在臺
灣辛苦好幾倍，但感受到的幸福與滿足感，卻是百倍。這樣自由且毫無束
縛的感覺，讓我格外珍惜。

## 神祕事件之老頑童馬可思的警告：千萬別去開那扇門！

　　我喜歡西方人的幽默，不論什麼年紀，他們總能以輕鬆而優雅的態度面
對人生。馬可思（Marx）便是最好的例子。

　　馬可思是在班夫生活超過三十年之久的加拿大人，他在度假村裡擔任維

■ 馬可思就跟老頑童沒什麼兩樣，老愛捉弄人。喜歡山水美景的他，已經在班夫待上超過三十年了，
他對這個小鎮的生活依舊樂此不疲。

護花圃的工作，因為整天都與電動馬達式的除草機為伍，即使戴著耳罩或
耳機工作，那轟隆作響的噪音仍導致他輕微重聽。

馬可思是個不折不扣的老頑童，老愛捉弄人，我也是眾多受害者之一。

度假村位於山坡上，四周樹林環繞，我常在中午休息時間到樹林裡與一
群地鼠們一起用餐，聽著地鼠跑出洞口「嘰、嘰……」叫著，別瞧牠們小
小身軀，為了找個伴回洞裡翻雲覆雨，那求偶的叫聲尖銳嘹亮地嚇人。

馬可思說這些地鼠都是他的朋友，感情深厚，哪隻地鼠住在哪個洞，他
都清清楚楚。他還替這些朋友們取名字。馬可思喊道：「艾倫！艾倫！」
只見一隻地鼠跑到馬可思眼前，雙腳站立，馬可思餵牠吃手裡的花生米。
接著，他往另一顆樹走去，叫著：「湯姆！湯姆！」又見另一隻地鼠跑到
他跟前。馬可思笑著說：「牠和你的名字一樣，搞不好你們是兄弟喔。」

我詫異地看著這些地鼠，每隻都像同卵多胞胎的孿生兄弟一樣，怎麼分辨得出來誰是誰？我好奇地問他怎麼辦到的？馬可思見我一臉認真的神情，捧腹大笑：「你還真相信啊？我手上有花生米，不管叫什麼名字，牠都會乖乖跑過來。」接著馬可思語重心長地告戒我，不要學他，小心地鼠會咬人。

「@&%$^⋯⋯」死老猴，給我「裝笑偉」⋯⋯！

在度假村裡待上一陣子，我發現了一些奇怪而神祕的事。園區裡有一間很大的房子，雖然老舊，但外觀看起來像一間浪漫歐式餐廳，結果它居然是放置資源回收物的儲藏室！有一回我意外發現，屋內還有一道門，門上貼著的紙條寫著：「進入我們的家之前，請脫掉鞋子」。這裡頭有住人？這驚人的發現引起我強烈的好奇心，哪一位同事住在哪間員工宿舍我都知

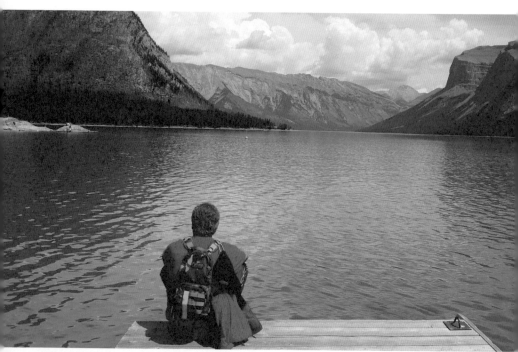

■ 獨坐在碼頭面對著這片偌大的山水，一切都顯得特別的寧靜，也包括沉澱的心。

■ 我百思不得其解，怎麼會有我不知道的人住在這間資源回收屋裡，到底是什麼樣的神祕怪客呢？

道，卻從沒聽說有人住在資源回收儲藏室裡！

為了解開謎團，我特地去問資深員工馬可思。他卻以警告意味濃厚的口吻告戒我：「不要惹麻煩，千萬別去開那扇門！」怎麼會惹上麻煩？難不成那是經理卡拉藏姘頭用的房間？我恍然大悟地看著馬可思，只見他緩緩對我點了點頭。其實我也不知道他為什麼對我點頭，兩人各自上演著獨角默劇，我繼續沉浸在自己的想像裡，他繼續點他的頭。

因為他的警告，我愈是想進去探個究竟，盤算著找一天偷溜進去。某天傍晚，我與友人傑生（Jason）在鎮上喝了點小酒之後，我提起那扇神祕的門，愈聊愈起勁，不如趁著酒膽就去探險。步行到度假村後，傑生酒醒了，他拿出手電筒交給我，只說了一句話：「你自己去……」當下我也不管他有多不願意，拉著他就往裡走。

我們帶著手電筒，來到資源回收屋外，夜色籠罩之下令人格外毛骨悚然。推開第一道門，手電筒的燈光在漆黑的室內晃動，將四周照不到燈的

■ 門上字條寫著：PLZ. REMOVE SHOES BEFORE ENTERING OUR HOME。　　■ 戶外颳起的龍捲風，把令人不悅的烏雲一併捲走。

地方區隔得更壁壘分明。來到神祕之門面前，我試著推開門，卻發現門上了鎖。我將手電筒交給傑生，伸手敲了敲門，裡頭一點聲響也沒有。此時，回收架上的一袋瓶罐突然掉了下來，傑生大叫一聲拔腿就跑，使我頓時陷入完全漆黑之中，突然聽見門裡傳出說話聲，我連滾帶爬趕緊往門外衝，然後我們就像神經病一樣在度假村裡狂奔！

　　後來聽馬可思說，那木屋以前是職員宿舍，改成資源回收屋後，就沒再住過人了。那我聽到的說話聲是從哪來的？這事始終沒有答案，因為打死我也不想再去一探究竟了。

## 神祕事件之偷開走高爾夫球車的小鬼！

　　這一天，我和直規負責客房服務。按照平常慣例，我將所需的備品都放上高爾夫球車，再開著車龜速般地隨著直規悠哉的腳步來到小木屋區。

　　我拿出萬用房卡開門走進小木屋，走上二樓臥室。這時戶外傳來叫喊

■ 駕駛高爾夫球車在度假村裡狂飆，也是挺有趣的一件事。

聲，我從窗戶探頭出去一看究竟。只見同事雪倫（Sharon）著急地跑到經理南希（Nancy）面前，慌慌張張不知道在說些什麼。我和直規遠遠地看著她們兩人在外頭像演默劇一般。

「有事要發生了。」我看了直規一眼，他聳了聳肩又坐回床上，兩人一副事不關己等著看好戲的模樣。

沒多久，我們準備到下一間小木屋去時，遇見了像熱鍋上螞蟻的雪倫，她一臉慌亂地問我們有沒有見到她們那一組的高爾夫球車，「啊？高爾夫球車不見了？」這也太誇張了點。這時其他同事一起湊了過來，詢問發生了什麼事，大家熱烈地討論起來。一定是誰惡作劇把它開走了，但誰手上有高爾夫球車鑰匙，隨便一問都知道，怎會無聊到把別組人的車開走？大家煞有其事、七嘴八舌的你一言我一語發表意見。

南希跑了過來：「有人看到一個小孩開著高爾夫球車從一〇一號小木屋前開過去！」我看著南希比劃著小孩的身高，也不過才七、八歲不到吧！

■ 在這樣美侖美奐的環境下工作，令人難忘，更有一籮筐的趣事值得回味。

怎麼可能？於是大家準備前往右邊一〇一號小木屋方向去看看。

腳都還沒移動半步，這時同事馬琳（Marine）跑了過來：「有人看到小孩開著高爾夫球車從一七八號小木屋前開過去！」一七八號？在左邊！於是大家又準備往左邊方向去看看！

這時對講機傳來經理馬若絲（Marose）的聲音：「雪倫！請趕快到資源回收屋！有人看到一個小朋友開著高爾夫球車往資源回收屋方向過去！」資源回收屋？在我們身後，那又是另一個方向，這次大家學乖了，沒人想移動半步。

這個不知道哪冒出來的小鬼，居然就這麼把高爾夫球車當F1賽車在開，逛大街似的在度假村裡繞來繞去，把我們所有人當傻瓜一樣耍得團團轉！

雪倫說道：「過了資源回收屋再往前就是樹林了，萬一那小孩開進樹林裡怎麼辦？」

大家一聽，二話不說，拔腿就往資源回收屋方向跑！但到了那裡，什麼

影子都沒有，毫無半點斬獲，在只能捉風捕影又無計可施的情況下，最後大家一哄而散！

雖然經理常告戒大家要記得將高爾夫球車鑰匙收好，但百密一疏，今天就是雪倫那一組人馬倒楣的日子。仔細想想，這麼多人通風報信說有看到小孩子開著高爾夫球車，應該真的是有小孩將車偷偷開去玩。

這一整天，大家都持續追蹤著這則「神祕新聞」，不同組人馬彼此間互通有無，隨時更新最新動態，大家都拉長了耳朵注意對講機傳來的消息。這已經可以列入當年度道格拉斯菲爾度假村裡十大新聞之一！

一整個下午過去了，幾則零星的消息更新完後，就再沒有最新的動態傳來。所有人頓失樂趣，也隨之失去了鬥志，接著失去了工作的熱忱，沒熱鬧可看，心靈彷彿也沒了寄託，這一整天變得黯淡無趣，我們彷徨，我們迷惘，我們真的真的很想知道……到底抓到這個小鬼了沒？

約莫下午五點左右，我和直規如期完成工作，準備將高爾夫球車開回去充電，途經烤肉園區時，見到一輛高爾夫球車停放在那，我開過去一看，不正是雪倫她們那組人馬不見的車嗎？小孩呢？我和直規檢查了一下車上的東西，一切都很正常，看不出來少了什麼，像什麼都沒發生過似的。

就這樣，這神祕的小孩開高爾夫球車逛大街事件就此莫名其妙地落幕，似乎沒有半個人真的見到這個小孩，也不知道這個小孩是哪冒出來的，奇妙的是，我們每個人腦海裡都牢牢烙印著一個小孩開著高爾夫球車在度假村裡跑來跑過去的畫面！

## 特別的生日禮物

　　我不會特地過生日，但在加拿大的這一年卻讓我格外想送自己一份特別的生日禮物，因此我決定去征服朗多山（Roundle Mountain），那是這輩子最刺激的決定！朗多山位於班夫邊緣，是一座地形險惡的山脈，最上端的部分長得就像一個直角三角形，一邊是斜坡，另一邊則是陡峭的懸崖。早在出發之前，我就已聽過太多勸退的理由，最值得參考的就是每年都會有登山客在山上意外身亡！

　　那是個回想起來背脊都會發涼的經驗。山頂上的十分之一處全是石礫，完全沒有任何登山小徑，只能靠手腳並用攀爬上去，頭一次體會到什麼叫「爬山」。其中一段山路蜿蜒狹窄，只有兩米左右的寬度，當地人稱之為龍脊坡（Dragon Back），兩旁就是陡峭的斷崖峭壁，一個不小心摔下去，保證一命嗚呼。當我進入石礫區時，由於地形太過陡峭，加上沒帶專業的登山工具，只憑

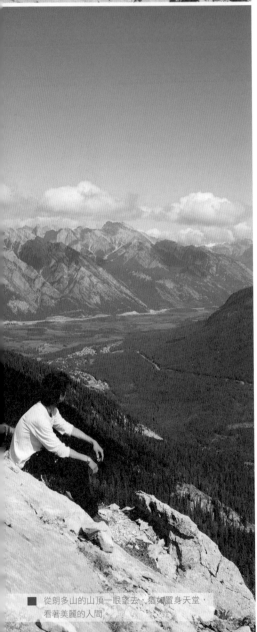

■ 從朗多山的山頂一眼望去，猶如置身天堂，看著美麗的人間。

著一股傻勁往上爬，卻不知道怎麼下山，當下心淒淒：「到底是來慶祝生日，還是來迎接忌日？」

六個小時後，我終於攀登上朗多山頂端，眺望腳底下的雲層，視野似乎無止盡一般，廣闊而深遠，整個班夫的美景盡收眼底，彷彿置身天堂。

下山後，數十位好友在一家泰式餐廳裡幫我辦生日派對，來到餐廳接受眾人的歡呼，這是我度過最棒的生日之一！

有趣的是，在聚餐過程中，原本就與友人熟識的泰式餐廳老闆請友人幫她轉達，問我有沒有意願到餐廳擔任服務生，坐著慶生都能被錄用？就這樣，我在班夫展開了兼差的第二春，擔任起服務生。

回宿舍後，我收到凱薩琳（Katherine）與克麗兒（Clair）送給我一件T恤。那天我更意外地收到一個女孩對我的告白，我很驚訝，卻也很難過，心情宛如坐雲霄飛車。驚訝的是，這個女孩居然喜歡上英文破爛的我；難過的是，她即將離開小鎮，回到自己原本的生活。

或許，這是個最特別的生日禮物，在我們道別前夕的告白……

幾天後，我陪著女孩來到客運車站，給彼此一個擁抱後，看著她上車離開的身影，心裡反覆喃喃著，珍重再見……

■ 朗多山險峻的地形就像她那銳利的山頂，令人望之怯步。

Kevin & Elizabeth /
From Quebec, Canada

Story **05** 戀愛化學式的美麗和弦

凱文 & 依莉莎白 | 加拿大魁北克

春末夏至的六月，在海拔一千五百公尺高的班夫小鎮，意外地遇上第一場雪。天空竟然下起六月雪！細雪紛飛模糊了視線和眼前的景色，卻也出奇的美！

　　凱文和依莉莎白是從加拿大東岸的魁北克法語區來到班夫工作的一對情侶。他們是一對恩愛的小情侶，每晚都一起沐洗鴛鴦浴，羨煞了一大票單身的同事們。

　　凱文與同學們組了一個樂團，主攻電吉他，在學校是個風雲人物。他那一頭散亂的長髮，隨性又充滿個性的打扮，活脫脫像是從六〇年代走出來的嬉皮！依莉莎白則是饒富氣質的女孩，秀麗的臉龐，散發著知性美。兩人就讀同一所學校，凱文主修語文，依莉莎白則主修化學，八竿子打不著邊的兩人，因為一次的巧遇，認識了彼此。

　　第一次相遇是在學校餐廳裡，凱文第一眼便為依莉莎白的美貌所著迷。他主動過去搭訕，卻招來白眼。依莉莎白形容凱文就像一隻討人厭的蟑螂，打不死，趕不走！

　　凱文透過各種方法打聽依莉莎白的背景，收買了依莉莎白的同學，混進

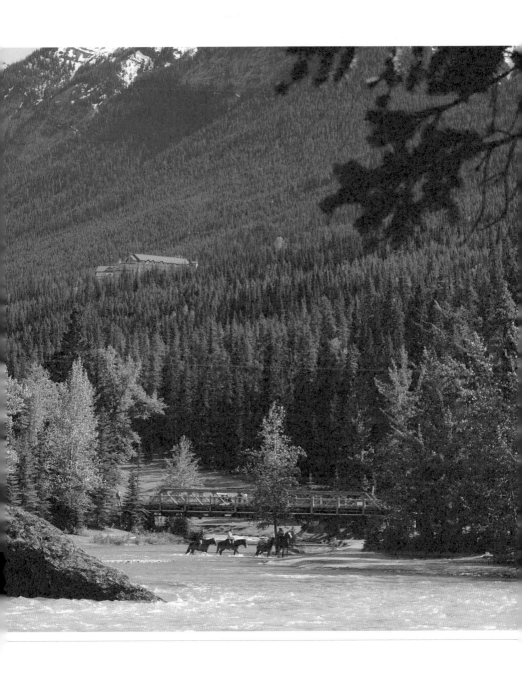

■ 聽著凱文彈奏著吉他，幾個美麗和弦在手指間流洩。

了依莉莎白的同學圈裡。隨著兩人相處時間日益增加，也逐漸習慣了彼此的存在。

凱文暗中開始計畫他的告白行動，串通同學把依莉莎白騙來參加他們樂團的演奏。那一天，凱文綁起他的長髮，在舞台上大方對依莉莎白公開示愛，轟動全場，歡呼連連，大家把依莉莎白拱上了舞台，大夥陷入瘋狂！

那年，他們才十七歲，卻彈奏起戀愛化學式的美麗和弦。

這一年趁著學校放長假，凱文說服依莉莎白的父母，兩人計畫了一趟西岸之旅，這是他們送給自己的一份成年禮。一路輾轉來到了班夫，這裡的山水讓他們興奮極了！但不幸地，身上的錢也快見底了，於是開始尋找能提供員工宿舍的工作。兩人透過電子郵件到處投履歷。兩天後，他們收到道格拉斯菲爾度假村的經理寄來的電郵，上面內容是要約他們當天下午一點面試，兩個人一看時間，距離面試時間只剩二十分鐘！只見兩個操著法語口音的加拿大人像精神病一樣，抓到路人就問度假村在哪。他們來到班夫兩個多星期，根本就沒聽過這家度假村的名字，許多人甚至連它的存在都不曉得，夠神祕的。折騰了半天，兩人終於找著了。而且馬上被安排入住到員工宿舍。

隔日早上一進宿舍，房間內霉味撲鼻而來，接著來到了廚房，又聞到一股食物腐臭的味道，終於在冰箱後方找到過期的食物。這些髒亂毀了他們原有的滿心期待。

接著他們在宿舍裡遇到了幾位同事，包括從溫哥華來實習的凱薩琳，她笑起來很漂亮，但平常老愛擺臭臉，這一天也不例外，只是冷冷地看著他們。接著又認識了凱薩琳的學妹克麗兒，克麗兒對他們乾笑兩聲，外加兩聲彈舌，然後自豪地用舌頭上的舌沫吹出了一個泡泡來歡迎兩人，接著就繼續自顧自地看電視。

然後他們又見到一臉尖酸刻薄的菲律賓籍同事馬雅（Maya），瞪著他們上下打量。「新來的？」馬雅終於說話了，兩人開心地回應。「這裡工作很辛苦，行李不用太早拿出來，說不定做不到兩天就會想回家！」馬雅陰險地笑了兩聲。凱文和依莉莎白面面相覷。

最後，同樣來自菲律賓、頭有點禿的安柏納（Abner）笑盈盈地出來跟他們打招呼。安柏納一聽到依莉莎白介紹自己的名字之後，堅持要糾正她的發音，「依莉莎白—絲？妳爸媽怎麼會教妳這樣念妳的名字？發音不

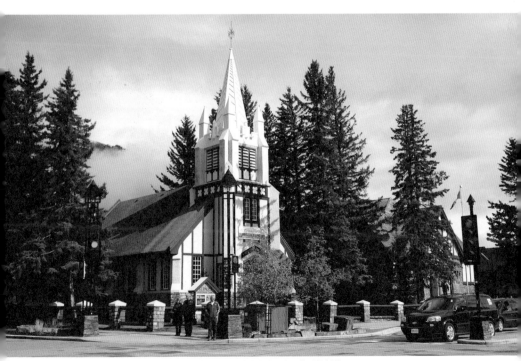

■ 小鎮街道上處處都能構成一幅美麗的畫，感覺像生活在明信片裡似的。

正確嘛！最後一個音應該是要伸出舌頭才對！跟我念一遍！依莉莎白—癡！」「再跟我念一次！」「舌頭要吐出來！白—癡！」兩個說法語的加拿大人被強迫與菲律賓籍的老禿上正音班！不禁開始懷疑，這裡是不是沒半個正常人？

　　結束了認識新同事的「錯愕之旅」後，愛乾淨的依莉莎白決定要來個大掃除，然後還要佈置接下來要住上兩個月的房間，於是兩個人花了一整天的時間除舊……佈舊，先掃出了一堆沒人清理的垃圾，再開始佈置房間，充實而又筋疲力盡的一天。

　　當晚，二樓浴廁突然漏水，水從天花板洩洪而下，兩人只有滿肚子髒話。

　　隔年夏天，凱文和依莉莎白決定再次啟程，到不同的城市去打工換宿旅行，透過這旅程去結識許多朋友，了解不同的種族文化。依莉莎白說，這個世界充滿了令人興奮與值得去發現的事情，旅行讓她充滿了滿足感。

　　離別前，我們一群人緊緊相擁，祝福彼此都能幸福。

　　這樣的經驗將駐留在心裡一輩子，也為靈魂增加了深度。

■ 凱文和依莉莎白要搭車離開的那天，我們一行人前來送行，也送上祝福。

旅行，就像是人生的縮時攝影。

是誰觸動了快轉鍵？

我們才剛相遇，

就以難以想像的速度加快行進，

倏忽，互道珍重再見的那一刻已匆匆來臨……

Peter /
From Slovakia

Story **06** 模糊不清的世界

彼得 | 斯洛伐克

來到加拿大，我開始學習烹飪，也開始懂得從內心享受人生的滋味。只是，離鄉背景雖然吃到了各種異國美食，但深印在腦海無法忘懷的卻不是什麼山珍海味，而是體現冷暖人情的雜陳五味。

第一次，我這麼想分享一個人的故事。

第一次，我和一位來自不同國家的人聊了兩個小時後，眼眶裡卻打轉著淚水。

他是彼得，來自斯洛伐克。第一次見到彼得，是我頭一天到度假村工作時，經理帶我到櫃檯，準備讓我入住飯店裡的房間休息，而彼得當時就在櫃檯服務。我對他的印象是長相斯文，五官有點神似演出《贖罪》（*Atonement*）的蘇格蘭影星詹姆斯‧麥艾維（James Andrew McAvoy），但他講起話來的眼神卻讓我覺得不太對勁，不時會出現像喜憨兒的神情，而且當他說話眼睛一瞇起來時，就像睜不開似的。當下也不以為意，爾後很長一段時間幾乎沒再見過面，直到某日我搬到另一棟宿舍，而他就住在樓上，我們才有機會再次見面。

這天我和直規在客廳裡閒聊，交換出遊的照片。彼得剛好回到家，他

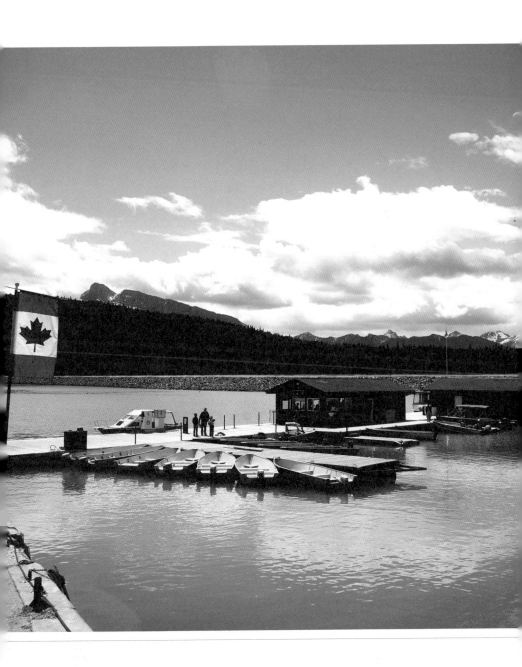

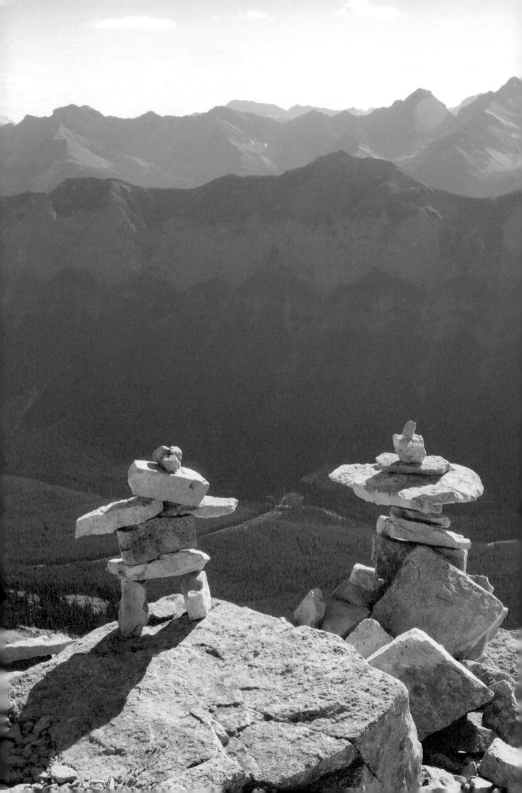

把直規也誤認為是華人，於是湊過來告訴我們他在卡加利（Calgary）光顧了一家中國餐廳，是間吃到飽的自助餐廳。

我就趁著這個機會跟彼得聊上幾句，沒想到這一聊就聊了兩個多小時，很難想像以我的破爛英文，居然能和一個外國人促膝長談這麼久。我們剛好都在上星期去爬過洛磯山脈中的朗多山，那是一座頗為驚險的山；隨後他又談起曾在中國許多城市旅遊，包括北京、上海、桂林、澳門、香港……。

彼得告訴我他有眼疾，我才恍然大悟為什麼他的神情總讓我覺得奇怪，但又不好意思追問太多關於他眼疾的事。他看不太清楚眼前的一切，不能

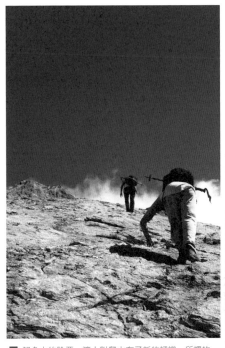

■ 朗多山的險惡，讓人對爬山有了新的認識。所謂的爬山，真的就是攀與爬！

持續睜開眼太久，所以常瞇起眼，說著說著，他又不自覺地瞇上眼睛，久久才又睜開，轉動著眼球，貌似看著遠方，但遠方卻是模糊不清。

我開始感到訝異，即使身有眼疾，彼得仍舊四處旅遊，這是他的夢想。這一年申請到加拿大的工作簽證，也是為了加拿大這一片山水而來。他喜歡滑雪，他說滑雪的時候不需要看得太清楚，只需要能辨別方向和眼前的障礙物即可。我愈聽愈感詫異，他沒有因為自身的缺陷而放棄，沒有因為眼疾的不便而少做了些什麼。

彼得說他最多曾經身兼三個工作，一個是飯店的櫃台服務員；一個是班

■ 我在朗多山上堆起了石頭人，陪我一起望著天堂般的高處美景，然而對彼得而言，能看見就是一種幸福。加拿大的石頭人形源自於加拿大原住民因紐特人(Inuit)獨特的標記。在過去，打獵的因紐特人會埋藏獵物，他們用石頭堆一個標記，以便回來尋找。漸漸地，石頭堆發展成為人形，有守護之意。

夫纜車（Banff Gondola）上頭一家餐廳的廚房幫手，他很驕傲的說，他能吃裡頭所有的東西，而且搭乘纜車上班、下班，真的是很酷的經驗；第三個則是大街上一家禮品店的銷售人員。身兼三個工作，最長的工作時間是一天十八個小時。

只是他前一陣子被禮品店的老闆給炒魷魚了，理由是因為他的眼疾。這位禮品店的老闆說之前店裡有些東西不見了，即使客人在他面前偷走東西，他也看不清楚，他沒辦法反駁，於是就這麼被炒魷魚了。

彼得一邊訴說時，又一邊瞇起了雙眼，而聽著他的故事、看著他的眼神，不自覺地對他的遭遇感到難過。那一刻，我任由淚水遊走在眼眶裡，不敢去擦拭，害怕止不住的淚水就會這麼流下來。

對我而言，彼得很不一樣，我在這生活，一切是如此的美好，有時甚至感覺不太真實，我知道我可能隨時會夢醒，但他卻很真實，讓我強烈的感受到一種生命力，我想給他一個大大的擁抱，於是我拉著他一起拍了一張照片。

我們第一次聊天，他就似乎毫無保留地想跟我分享他在班夫的點點滴滴。

我討厭這樣的自己，總是憐憫著、同情著別人的遭遇，但其實他們過得比我想像中還要自在，彼得不需要被任何人同情。

和我相同的是，他享受著現在的生活方式。

和我相同的是，他也即將離開這個美麗的城市。

■ 事後我常在想，彼得眼裡看到的世界到底是什麼模樣？他從鏡子裡看到的自己，就像這照片一樣模糊嗎？

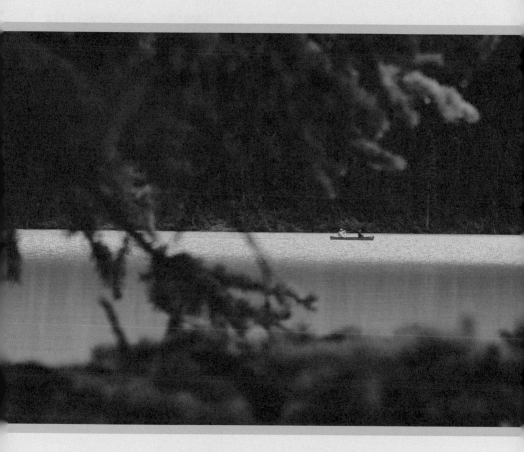

踏上一段未知旅程，需要的不只是勇氣，還要懂得與恐懼相處。

決定啟程，需要的是堅定鼓起勇氣，

豐富過程，需要的是包容萬變瞬息，

享受旅程，需要的是微笑面對恐懼。

Debby /
From Hong Kong

Story 07 被洛磯山脈救贖的靈魂

黛比｜香港

騎著單車在美如詩畫般的鎮上穿梭，徐徐微風拂過臉龐，像在耳邊細語呢喃。
用一百種形容詞都形容不上來，那種嘴角又不自覺偷偷上揚時的奇妙感覺……

　　來到班夫沒多久，聽聞當地有一個透過社群網站成立的社群團體，黛比就是社團的召集人。當時我一心只想先適應同事之間的生活，並減少講華語的機會，沒打算參加。想不到友人倒是幫我報名了餐敘，而這一次的餐敘，也成了幾個月後我離開班夫的主要原因。

　　在餐敘過程中，聽聞大家聊起橫跨加拿大東西岸的高級觀光列車（VIA Rail Canada），只要提前幾個月買票，就有將近三折的優惠。為了把握這個早鳥優惠價，我在來到班夫不到兩個星期的時間內，莫名其妙地買了一張臥鋪列車票，目的地是東岸的多倫多。我想，如果當初沒有衝動買下這張火車票，現在我應該還在洛磯山脈裡騎著腳踏車閒晃吧！這裡太美好了，讓人捨不得離開。

　　這個社群團體就像個大家庭，每天都有許多小插曲和故事發生，感覺彷彿回到了學生時代。大家都各自買了一輛二手單車，每到放假日就三五好

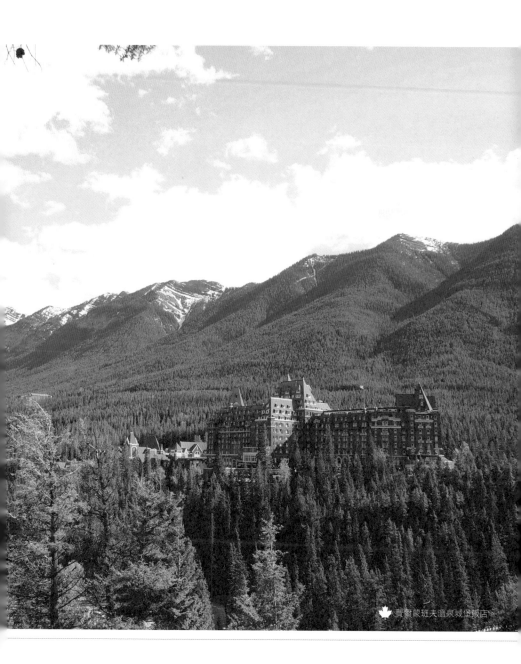

費爾蒙班夫溫泉城堡飯店

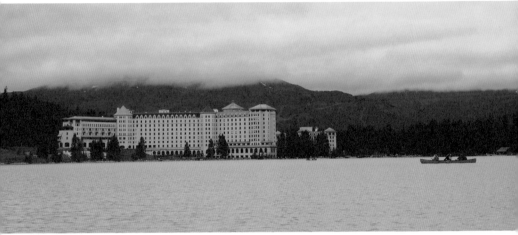

■ 面對著眼前在露易絲湖看到的湖光山色，總讓人忘了繼續划動船槳……

友齊聚，騎著單車到處遊山玩水，爬山、划船、遊湖、跳水、纜車、高爾夫球、滑草、跳傘、夜訪星空、賞極光……。由於黛比在費爾蒙班夫溫泉城堡飯店工作的關係，她帶我去逛城堡飯店，在城堡飯店的專屬高爾夫球場裡打球，那是全加拿大排名前五的高爾夫球場之一。

這是個豐富且驚豔的夏日！沒有海灘的夏天，在海拔一千五百公尺以上的高山湖泊，照樣可以玩得淋漓盡致。

黛比是香港移民，在九七香港回歸大陸那年，她才只是個十二歲的小女孩，她的父母決定讓黛比與她的弟弟當小留學生，將他們送到加拿大多倫多念書，在加國展開了長達十八年的新生活。

她形容在加拿大的生活宛如重獲自由，有家裡支付給她的生活費，又生活在天高皇帝遠的國度，沒有束縛，一切是如此幸運。

然而命運無常，在黛比剛就讀大學的第一年，一個晴天霹靂的噩耗頓時將她從天堂打入地獄，父親因為私人的感情因素，拋棄了全家人，切斷所有金援。

早年黛比就曾看過父親在他們面前毆打母親。因為父親外遇的關係，經

■ 美食？只不過是為了補充戰鬥力，填飽肚子後繼續遊山玩水。

常與母親爭吵，所以當她飛離香港後，就不太願意再回去。她形容父親做了些令家族蒙羞的事，甚至也不再理會她和弟弟，她痛恨這個拋家棄子不負責任的父親，寧願斷絕父女關係，當作這個人已經消失在這世界上。

黛比在失去了所有援助後，生活變得困頓艱難，為了支撐家裡的所有開銷，開始半工半讀。母親則找了一份管家工作，一切重頭來過。本以為母子三人能撐過考驗，然而噩運排山倒海而來，她的母親病倒了。

為了母親每年龐大的醫藥費用，她放棄學業，開始找尋一份正職，以賺取更多的收入。當時黛比有一位穩定交往多年的男友，父親帶來的不幸間接導致他們分手，他始終無法明白黛比得承受多大的壓力，爭吵不斷，最後黛比只好忍住悲傷，收拾行李，離開曾給予她滿滿回憶的多倫多。

母親既心疼又內疚，覺得自己成了女兒最大的包袱，但黛比卻很堅強，「我始終相信每一件事之所以會發生，都有它的原因。無論得面對多少挑戰，如果不把負面情緒拿掉，那將會有更多無法承受的困難接踵而來，我不能因此就被擊倒，否則我無法向前邁進。」

十多年過去了，母親仍舊心繫父親，她對父親的那份感情依舊。父女之

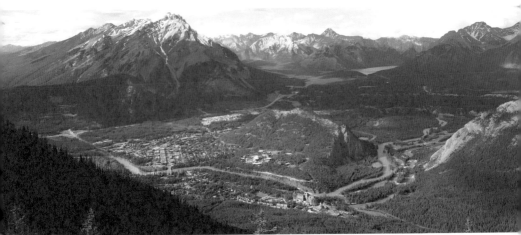

■ 這個位於洛磯山脈裡的小鎮，不只療癒了每個人的心靈，也讓我對生活的意義有了新的詮釋。

間剪不斷、理還亂的血緣關係也依舊牽絆著彼此。

即使她的母親因為父親的離棄吃盡了苦頭，依然沒有想要報復的心態，「他雖然不是一個好老公，卻依舊是一個好父親。」當初家裡為了資助兒女到國外求學，這一筆龐大的負擔確實帶給父親不少經濟上的壓力。這中間有太多不足為外人道的原委，旁人也無法加以論斷，只是身為一位母親，不希望孩子痛恨自己父親一輩子的那種心情，真的令人感到不捨與心痛。

在弟弟婚後的某天，母親對她說，父親希望孩子們能回到他身邊，他想來加拿大探望姊弟倆，以及孫子。一開始黛比不以為然，也不想招待她的父親。母親惋惜地勸說：「我們都應該給妳父親一個機會，我不希望他年老之後一個人度過餘生。」在母親的央求下，黛比答應為父母支付來到加拿大的一切費用。

母親陪同父親遠從香港前往多倫多探望孫子，接著又到班夫探望黛比。不論這位父親做了多少錯事，母親永遠不希望孩子們對他只有恨。當黛比見到父親後，才發現恨意減少了，似乎也沒必要再恨了。

■ 我們共同擁有一個令人驚嘆的夏天，美麗最終在驪歌聲中劃下休止符，但永遠也不會在回憶裡被遺忘。這裡有我難捨難忘的大家庭，也曾經是我美麗的家！

「現在的我，每天都可以欣賞這一片美景，能生活在這裡，心中有多少恨都早已放下，洛磯山脈治癒了我的心和靈魂！」黛比感性地說著。

當我寫完這篇故事的初稿，我寄給黛比，那時她母親也在她的身邊，「我把你寫的這篇故事給我媽媽看，她看了淚水盈眶，謝謝你把我們的故事用文字寫出來。」我知道有太多的回憶會因為文字而湧上心頭，這是屬於每一個人的故事。

在她身上，我看見了生命裡美麗的蛻變！那一刻我也終於明白，寫下他們的故事，我也正在做一件很不一樣的事。

我們曾經共同擁有了一個令人驚嘆的夏天，當夏日結束時，大家陸陸續續在秋天裡道別，美麗最終在驪歌聲中劃下休止符，但永遠也不會在回憶裡被遺忘。那裡也曾經是我美麗的家。

〔後記〕

隔年，黛比遇到一位男孩，並步入禮堂。

黛比，祝妳永遠幸福！

Abner & Maya /
From Philippines

Story **08** 偷雞蛋的神鵰俠侶

安柏納 & 馬雅 | 菲律賓

分化我們的，不是因為我們不同種族、膚色，
抑或是文化，而是我們還不懂得分享愛……

　　如果故事裡一定得安插一些壞人的角色，那安柏納肯定就是扮演著《湯姆歷險記》裡的印地安人，而馬雅就是印地安人的情婦。

　　安柏納與馬雅都來自菲律賓，四年前陸續來到班夫工作。如同大多數天性開朗的菲律賓人一樣，總是無時無刻開著玩笑，每天耳裡都是他們開懷的笑聲。這兩人感情尤其要好，傍晚都能在員工宿舍的飯廳裡遇到兩人一起煮飯共餐，尤其馬雅叫安柏納時總是特別親切，很難不聯想其中另有內幕。

　　有一回我與他們搭檔，兩人整理小木屋的速度之快，讓我瞠目結舌！真的就只有「快」字足以形容！頭一回感受到鋪床時兩人擁有同樣默契的美好：拉床單的節奏一致，床單包覆著空氣短暫在空中停留，兩人手勢在空中劃過一道完美的弧線，床單瞬間將包覆的空氣吐出，平整貼附在床鋪上，折角迅速九十度直而挺地呈現，所有步驟一氣呵成，不拖泥帶水，

就像金庸小說裡楊過與小龍女使出古墓派劍法《玉女心經》一樣，搭配得天衣無縫，令人嘆為觀止。他們倆完全就是我心目中的「房務界神鵰俠侶」，於是我暗自給他們倆起了象徵至高崇敬的綽號——「楊過」與「小龍女」。美中不足的是，這楊過的頭稍微禿了點，而這小龍女的牙齒稍微暴了些。

　　許多同事都提醒我要小心，大多數人對他們沒什麼好評價，自私、刻薄、亂指使、獨吞小費……，諸如此類的指控不勝枚舉。

　　還記得那天是加拿大國慶日過後的隔一天，連續長假之後，大家忙得不可開交，安柏納不知吃錯什麼藥，莫名其妙直挑我細微的毛病。他邊糾正我，還不時臭屁又驕傲地說，他剛到加拿大工作時，每天晚上都會在自己的房間內練習鋪床、換枕頭套，他建議我應該每晚都要練習。聽完之後，我心裡只有一個反應：「有沒有搞錯呀！誰會晚上在房間裡反覆練習換枕頭套、鋪床單？」

　　某日，我回到家後準備煮晚餐，安柏納走過來跟我說，他從我冰箱裡借了兩顆雞蛋，明天再還我。當下我直覺的回答：「不過就兩顆蛋嘛，拿去用囉。」但一個轉身才發現不對勁，這傢伙怎麼私自去拿我的東西？不過，這念頭也僅是一閃即過，就算加拿大的雞蛋再貴，不也就只是雞蛋嘛。

過了一陣子，新同事潔西卡（Jessica）突然提起，她少了兩顆雞蛋。又是兩顆蛋？聽起來頗耳熟。由於我和潔西卡共用一個冰箱，不該有其他人擅自來打開，自然的我們把矛頭指向安柏納和馬雅，只是苦無證據。潔西卡也覺得算了，不過就兩顆蛋。又隔了一星期，這回我放在冰箱裡的「整盒」雞蛋都莫名其妙不見了！這太誇張了，總不可能孵化成小雞跑了吧？

直到某天大家聊起，依莉莎白說她曾見到安柏納開我的冰箱，終於有人出來指證，整件事的真相才爆了開來！

隔天我按兵不動，故意在安柏納身邊晃來晃去，他居然看著我說：「跟著我就對了，你只要跟著我，我可以讓你成為一名很厲害的房務員！」臉皮真厚，什麼話都敢說，這傢伙真以為我來這當房務一輩子？雞蛋先還我！

連續幾起偷雞蛋事件如同連續殺人事件般引起人神共憤，頓時使得所有來自不同國家的同事們聚集在一起，展現前所未有的團結，炮口一致對外，同仇敵愾。好好的一對神鵰俠侶，頓時變成了吳三桂。晚上，大家假藉「伐龜」之名，行「開趴」之實，人手一瓶啤酒，你一言我一語的開罵。

「這完全就是小偷的行為！在加拿大是很嚴重的！」捷克來的珊佐拉（Sandra）說道。

「一定要跟經理講，把他們趕出這裡！」來自魁北克的凱文憤慨著。

■ 意外地補捉到這一刻，彷彿像個小偷似的，小心翼翼地探頭看著，那可愛神情令人心都融化了。

■ 小木屋裡的床，讓人還沒進入夢鄉，倒是先開始神遊了。

「我就知道他們不是什麼好東西，他還一直罵我動作太慢！我哪裡慢？」克麗兒埋怨著。我看著她，心想，是真的挺慢的。

「Bitch！他們這一對狗男女！」克麗兒將雙手疊在一起，兩根大姆指划啊划的，看起來像隻烏龜！「He is a turtle！」突然間所有人開始鼓譟，大家一起學克麗兒比出烏龜慢划的手勢。「Turtle！Turtle！Turtle……」烏龜的叫罵聲餘音繞梁，久久不散！

然後，大家罵完之後，就……醉倒了。

沒多久，經理卡拉也知道偷蛋事件，找我去談，本想說大事化小，經理只消給點警告就算了，沒想到卡拉護著資深員工，令人深感不悅，於是我心一橫，撂下狠話，「如果經理不知道怎麼處理，再發生一次，我就報警！」卡拉為了平息我的怒氣，只好答應讓我搬到B棟員工宿舍。偷蛋事件真的是搞得整個度假村雞飛狗跳，人人撻伐。連其他來自菲律賓的同事們也是批評炮火不斷。

某一個工作日，安柏納很開心的跟我說，再過幾個星期他就能拿到加拿

■ 「伐龜」大會之餘，大家不忘合影留念。

大居留證，成為公民了！為此，在我們到下一間小木屋去鋪床時，他特地秀了一手單人鋪床的方法給我看，只見他拿過床單，兩手一張、一攤、一揮，耳裡只聽到「啪啪」兩聲清脆聲響，床單便在不到兩秒鐘內不偏不倚地攤平在床鋪上，四個角落整齊服貼，我看得目瞪口呆，雙手不由自主地鼓掌。真是神乎其技，令小弟佩服得五體投地！楊過沒有小龍女也能使出獨臂劍法！

那一夜，安柏納與我坐在燈光昏暗的客廳裡聊著。他說他最開心的不是升官，而是熬了四年，終於可以把老婆和小孩接過來一起生活。他的老婆當幫傭，為了錢，即使遇到差勁的顧主也只能咬牙忍著，被奴役的生活真的很辛苦。他每晚都透過網路與老婆聯絡，兩人分隔兩地，每天都只能在網路上安慰著她，要她撐下去……菲律賓人天性開朗，把很多事當作笑話看待，忍一忍就過了，但他們只想多賺點錢，讓全家能一起過上好日子。他們在菲律賓的日子很苦，大家都只求能有一份工作與收入，沒學到什麼拿得上檯面的一技之長，但對於自己的孩子卻有著殷切的期盼，希望孩子能有機會到加拿大看看，這世界的舞台是多麼廣大，有多麼多的事物值得學習，有的是機會開創一片天。

■ 這一棟宿舍就像回憶的堡壘般，我們一起經歷過屬於我們的故事。

安柏納剛到加拿大時，很努力的練習鋪床、換枕頭套，原因是菲律賓人要靠房務技術申請技術移民的話，就得到移民局示範給移民官審查考核，如果考核沒過，之後要申請工作簽證就會被打回票，更別提移民了。這時我才恍然大悟，原來他沒騙人，想到當初心底的訕笑，不由得感到羞愧。

那一晚，看著他一下子掉淚，一下子大笑，我的心情好複雜，以前我和大家一樣一起用力罵他，沒想到他竟是個百分百偉大的丈夫與父親，孤身離鄉背景打拚四年，全心全意只為家人。

某一天，菲律賓同事雪倫邀請我去參加他們的派對，他們準備了滿滿整桌菜歡慶。當天，我看到馬雅帶著她的加拿大情人與情人的兩個小孩來參加，不一會兒他們準備離開，全場只剩下我不是來自菲律賓。

我看到馬雅依依不捨的輪流擁抱著情人的兩個小孩，對這個畫面印象深刻，在一旁將這畫面給拍了下來。

幾天後，我被安排與馬雅同一組工作，約莫接近中午，她突然接到一通

■　馬雅最不捨的是情人的兩個小孩。

電話，接著人就消失了，找到她時，只見她獨自一個人窩在浴缸裡哭，雙眼又紅又腫，最後決定早退。

　　我忍不住好奇去問其他同事，雪倫才說馬雅和她的情人大吵一架，吵到要鬧分手！我心想這些白人大概也只是跟她玩玩而已，不是真心對待。所以再見到馬雅時便隨口安慰了幾句，沒想到她的淚水又潰堤了，哽咽地說：「以後我就沒辦法看小孩了……我很想他們……」

　　原以為馬雅或許是為了能趕緊移民到加拿大，而緊抓著這個加拿大情人不放，但看來似乎不是這樣。她與情人交往的一年期間，每到放假就特地搭車到兩小時車程外的卡加利，幫情人帶小孩。她對這兩個小孩視如己出，如今兩人面臨分手的窘境，一心念念不忘的也是這兩個小孩。

　　平常都在私底下聽著同事批評她，聽慣了也就覺得她是個討人厭的刻薄傢伙，但其實她對我並不差。我從她身上流露出來的真性情，感受到她對小孩的愛，絕不輸給一位真正的母親。

　　我訕笑自己的短視與渺小，以為這一趟旅程能讓自己有所成長，無奈還是無知地只看事情的表象……

　　其實，他們付出的愛，遠超出我的想像。

Mike, Penny & Adam /
From Napanee, Canada

Story **09** 再見了，
道格拉斯菲爾的通緝要犯

麥克、潘妮&亞當 ｜ 加拿大納帕尼

若不是這趟旅程，我從來沒想過，原來和不同國家的人成為朋友，語言不是唯一，也不是最重要的溝通方法，拉近我們彼此距離的，是一抹微笑。

來到班夫約莫一個半月之後，度假村裡來了三位新同事，兩男一女。

麥克：初來之時，臉上留著一嘴大鬍子，凶狠的眼神，粗獷的身形，活像《水滸傳》裡的魯智深，簡單形容就是長得像強盜殺人凶手！

潘妮：相貌有菱有角，臉頰略為凹陷，目光銳利穿心，一臉冷血且殘酷無情貌，彷彿是個連指甲上都有抹層毒液的女人。

亞當：樣貌賊頭賊腦，小頭銳面，獐頭鼠目，畏首畏尾，但是話不多，眼珠子不時轉來轉去察顏觀色，感覺隨時算計著旁人。

大概是因為他們的長相與冷淡的態度，我對他們的背景充滿想像。總覺得他們應該不是加拿大人，極有可能是翻牆越獄逃出來的死囚，也有可能是漂白過的墨西哥黑幫。這三人活脫脫就像被FBI追緝而從美國偷渡過來的通緝犯，在組織的多方安排下，選擇躲藏到班夫來。雖然潘妮說他們是從安大略省的納帕尼小鎮（Ontario, Napanee）來的，麥克甚至還告訴我，

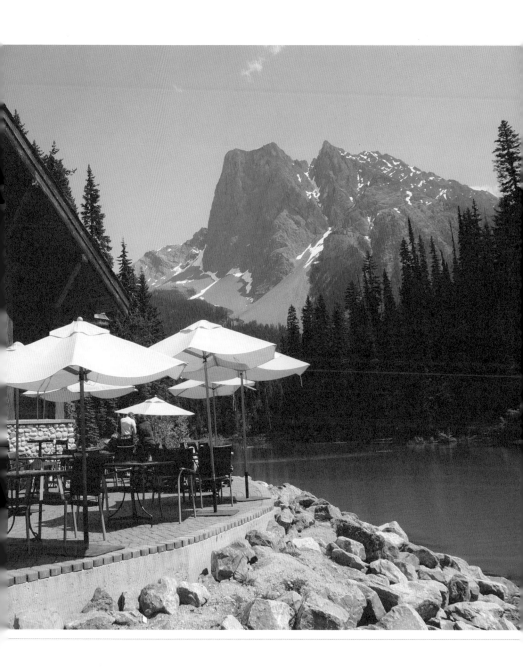

■ 通輯要犯首腦：麥克！

■ 老大的女人：潘妮！

■ 通輯要犯小弟：亞當！

加拿大歌手艾微兒（Avril Lavigne）是他的高中同學……鬼才相信！

　　他們肯定是幹了很大一票，最後藏匿到小鎮來。這裡鎮小、人單純、風景美麗如畫，得天獨厚，通緝犯在這吃吃喝喝躲一輩子也不會被發現。剛開始實在搞不清楚這三個人之間的關係，直到有人說麥克和潘妮是夫妻，這才驚覺度假村來了一對駕鴦大盜！

　　我半信半疑的冷眼旁觀著，我想他們應該早就擬好了捏造出來的身分背景，對外全串供好同一套說詞，從他們嘴裡講出來的，可能都是假的！關於他們被通緝的故事遐想，我實在是編也編不完、掰也掰不倦，完全樂在其中。每天浮現在腦袋裡的故事都很精彩，迫不及待編寫下集預告。

## 我被通緝犯盯上了？

　　他們與大部分的同事顯少有交集，而我則是傻呼呼，不管看到誰都是笑著直呼對方名字，對他們也不例外。而且我有個很糟糕的壞習慣，當我用英文溝通時，如果對方講得我完全一頭霧水，就會傻傻地對著他笑，笑得愈燦爛，表示愈聽不懂。

　　可能因為這樣，他們完全誤會，覺得我友善好相處。幾次在街上遇到，他們都熱情且笑開懷的叫住我，我該不會……被盯上了吧？

　　麥克說，我是他在班夫第一個記住名字的人。頓時覺得真是與有榮焉！看著他認真的神情，真的很想告訴他，湯姆（Tom）這英文名字才三個字母，臺灣國中英文課本第一冊就出現過了，記不住真的很腦殘。

大約是他們到職後一個星期左右，我和潘妮被分配在同一組，才真的有機會講到話，沒想到愈聊愈投機。她開始告訴我許多關於她的故事，包括她與前夫有兩個小孩，她想接兒子過來一起工作，可以就近照顧彼此。她批評女兒的男朋友，覺得他讓她女兒生活變得複雜，孩子都兩個了還沒有結婚的打算！我好奇地問起潘妮的年紀，不過就四十出頭，已經當祖母了！

但盲點層出不窮，其中最可疑的就是她和麥克居然都沒電話，所以只能和兩個兒女通信聯繫！這年代還用信件聯絡？跟飛鴿傳書有什麼兩樣？潘妮說，六年前她的身分證被偷，從那之後很多需要身分證的事都不能申請，包括電話號碼。不能辦遺失嗎？加拿大政府領薪不做事的嗎？鬼相信這藉口，真正的原因是因為假造的證件還沒到手吧？即使是犯罪集團，也是要等快遞的！

我實在不懂，為什麼要把故事編得這麼複雜？萬一記不住或記錯不是很糗嗎？猜不透通緝犯的思考邏輯。有時候我也猜不透自己的思考邏輯，完全一廂情願從他們身上找樂子。

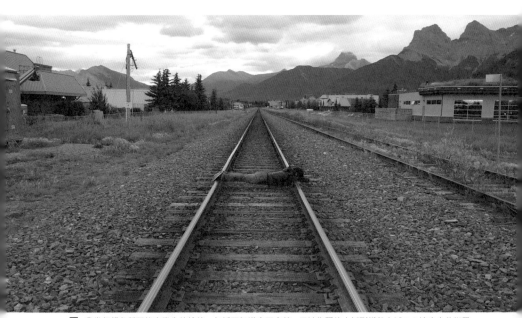

■ 我常幻想各種可能會發生的情節，包括不知道會不會某一天被集團的人抓到鐵軌上滅口！這也太仆街了……

■ 麥克右臂上的刺青。這是為了弔唁被他幹掉的人所刺的圖騰，但刺太多個會很痛，所以刺一個，以茲代表就好，反正每個人最後的下場都是長這樣。

從那之後，我常和潘妮聊天，她總是不厭其煩的教我英文，一遍又一遍地解釋。有時在走廊或在戶外的小屋遇見麥克，他會放下手邊工作，過來跟我們聊幾句。慢慢地，我們變得更加熟識彼此。

假如可以選擇自己的朋友，我當然不會選擇通緝犯當朋友，他們跟麻煩劃上等號，與他們交朋友只會讓人頭痛。但這些都是玩笑話，因為他們已經成為我在班夫不可或缺的好友！

只是我怎麼也沒想到，他們將比我還早離開。如果我們之間沒有交集，或許這故事頂多只在我人生中湊個熱鬧就過去了，但似乎不僅僅於此……

好景不常，麥克、亞當和經理、同事們發生過好幾次的口角衝突。度假村裡因為人手不足，總讓職務是修繕人員（houseman）的麥克與亞當來支援，調去做些與他們職責無關的事，害他們分內的事做不完，而且還要被人監督，他們因此大感不滿。衝突愈來愈頻繁，麥克幾乎是獨自和所有老資歷的同事們還有加拿大籍經理作對。頗有「一夫當關，萬夫莫敵」之勢！

終於，流言四傳，聽說經理們按捺不住了，決定開除這匹脫韁野馬！

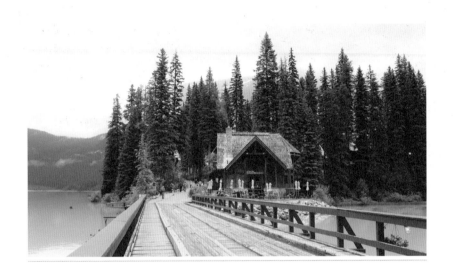

## 流言終於成真

某天午餐時刻，我一如往常拿著飯盒到樹林裡與地鼠們一起享用土司夾心，安柏納興高采烈地湊過來告訴我，昨天經理決定開除麥克！我愣了一下，真的嗎？雖然已經滿天流言，但一直以為只是謠傳。

安柏納試圖對我抱怨麥克，殊不知我最痛恨別人在我面前批評我的朋友。「我是supervisor耶（監督指導之職）！你知道嗎？他居然還想教我怎麼做事！我來多久？他來多久？」Supervisor？那又怎樣？我不以為然地望向天空。

他露出詭譎的笑容，感覺像在嘲諷麥克被開除完全是活該倒楣。我管你他是活該還是倒楣，請不要在我面前火上添油！我瞪了他一眼，看著他的禿頭，超想一巴掌打下去，然後順口對他罵：「去吃屎吧你！」吃屎的英文怎麼講？想翻譯給他聽，我低頭想了想……You go to eat shit！對啦，就是go to eat shit！You！看什麼看？

■ 中午時，我總是喜歡在戶外用餐，有時三五同事成群，大家一起享受著午後陽光。

但我沒翻譯出來……

接著他又不識相的嘮叨個不停，我不耐地拋下一句，「He was fired. Ok？」講一堆廢話，他都被炒魷魚了，你還想怎樣呢？我站起來轉頭走進休息室。

我找到了潘妮，問潘妮是不是也會一起離開，她說她也不曉得，但已經習慣了現在的環境與同事，覺得很不捨。這時潘妮突然挽著我的手臂，「尤其是湯姆，我們都很喜歡湯姆。」給她這麼一拉，覺得不好意思，雖然感覺像母親挽著兒子，但這樣被母親誇獎，還是覺得心虛，尤其我又常幫他們編故事。

當天，麥克得知自己被開除後，找到了正在工作的潘妮，把她拉走，一起離去，不讓潘妮一個人繼續待著。麥克，我欣賞你！

幾天後，我約他們夫妻共享晚餐，或許他們很快就會離開班夫，很難再有見面的機會。飯後麥克又邀請我到他家去小酌，直說反正已經被下通牒，要被趕出宿舍，吵翻整間宿舍也不在乎。於是我索性把其他與他們沒衝突的同事全找來，夏天結束後大家也將陸續離開，乾脆一起來慶離別吧！

■ 比起麥克，潘妮背上與腿上的刺青也不遑多讓，尤其腿上那蝴蝶結合著老虎臉龐的圖騰，
　不僅呼應著我對她的第一印象，還更增添霸氣。

　　麥可在九杯龍舌蘭下肚後，拿出一個寶貝箱子，裡頭留有他父親被槍殺時地方新聞報導的剪報。接著他拿出孩子的照片，八歲的小男孩，現在由前妻撫養，他說自己不是個稱職的好父親。我皺著眉，照片上這些人一定是臨時演員。

　　這時潘妮也拿出她孫女的照片給我們看，她說其中一個小孫女被鄰家的狗給咬死了。我看她說話時的神情，沒有絲毫變化，看不出難過或哀傷的情緒，似乎在講一則事不關己的新聞似的，這不是鄰家小狗失蹤這麼簡單的故事好嗎？我突然覺得酒醒了……

　　接下來愈聊愈是心驚，我無意知道太多組織裡的事，知道愈多，被滅口的風險愈高！但這三個人在酒精發酵之後話匣子全開！平常不太說話的亞當，甚至還露了一口B-Box！麥克和潘妮則秀出他們的刺青給我看，說了更多讓人膽顫心驚的故事。

　　麥克滔滔不絕，他的父親曾和亞當的母親交往過，所以他常笑說亞當有可能是他同父異母的弟弟。這時我才恍然大悟，亞當原來就是小老婆的兒子，難怪忠心耿耿、不離不棄的追隨著大哥！這根本就是事實吧？

■ 正經時的亞當也有帥氣的一面。

■ 潘妮與直規的搞笑演出。

　　接著他又提起以前在酒吧跟人起衝突的往事。他曾經在酒吧將某個鬧事的大塊頭一手就撂倒在地，然後一拳揮向對方之後停住了拳頭，只因為警察來了！麥克愈聊愈起勁，突然秀出隨身繫在腰上的小刀，得意的說這玩意很稀鬆平常，很多加拿大人都隨身攜帶，大家齊聲直呼：「從來就沒看過哪個加拿大人隨身帶刀！」他說把刀掛在明顯的地方是為了不引起誤會，方便警察能看到。我懷疑他是在暗示剛才故事裡的警察一起被毀屍滅跡了！總之，不管他的刀放在哪，他跟危險人物是劃上等號的。祈禱大家趕緊停止這話題，深怕他聊得起勁，連槍都掏出來給大家看。

　　那晚，我冷汗直冒沒停過，只覺得瞎編的故事成真了。

　　在麥可被強制搬離宿舍那天，他與潘妮被迫分離，我一直要他先到我房裡待上幾晚，等找到新住所之後再說，但他始終不願意，直說我窩藏他要是被發現了，會被連累。從沒想過有一天我會打算窩藏通緝犯。傍晚，我在街上遇到麥克提著一袋行李，他居然告訴我要去班夫中央公園露營。於

■ 麥克的笑容完全帶著赤子之情，與板著臉時的模樣完全是兩回事。

是我要他在原地等我，我趕回宿舍，與其他同事湊了些錢，讓麥克先住進旅館。

等到薪水入帳，麥克邀我們相聚，派對結束後，大夥們不捨地互道珍重。無論他們是怎麼樣的人，無論他們來自何方，對我而言，他們就是我的好朋友。

這一次，我微笑著目送他們離去，下一次，希望我的朋友們也是笑著與我道別。

我們微笑，讓離別不再只是充滿感傷。

我們微笑，別忘了彼此之間還有祝福。

只是，有用嗎？我不知道，我的心始終沒有回答我這個問題。

Jiwaluk /
From Thailand

Story **10** 流放邊境的泰國公主

吉娃拉 ｜ 泰國

一直以為泰國是落後國家，摩登的現代建築與老
舊民宅雜陳於城市間，反讓人一廂情願的悲憫起
城市已漸逝去的年華。然而在加拿大的泰國友人
卻敲醒了我──原來，落後的是我無知的偏見。

　　我在泰國餐廳認識了吉娃拉，她出生於泰國清邁，在曼谷長大，祖父來
自中國，有著四分之一華人的血統。乍看五官，許多人都以為她是華人。

　　以前對泰國的印象就是鬼魅及養蠱之類的神祕巫術，這國家籠罩著一層
難以探究的面紗，縈繞著謎樣的未知，在一知半解的情況下，聽多了泰國
各種魑魅魍魎的怪譚故事之後，就自然而然對她敬而遠之。

　　與吉娃拉聊起泰國的種種之後，才發現泰國真的是一個比想像中還要
「前衛」的國家，前衛到讓人腦袋一片空白。

　　多年前，當世界各國的人對同性戀議題討論得沸沸揚揚時，泰國社會卻
忙著探討人妖、變性人戀情等。

　　吉娃拉介紹我看一部泰國電影，故事描述男主角與「變性未完全」的女
同事在一次酒過三巡後發生關係。隔天起床後，如同常見的異性戀故事情
節，陽光透過窗紗灑入，女主角優雅且慵懶地看著枕邊人，一切看似幸福

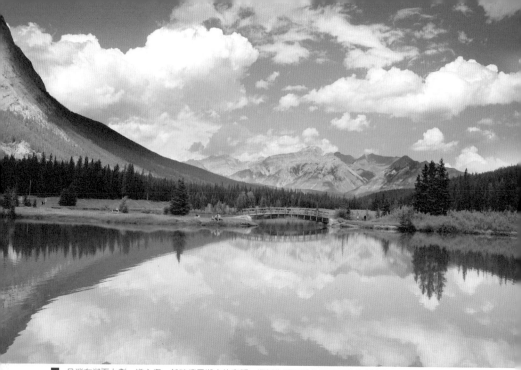

■ 只消在湖面上劃一道心傷，就破壞了湖水的寧靜，還以為腦子裡什麼都不想的表情是空洞，卻發現寧靜過後，嘴角不自覺微微上揚著。原來，顛倒也是一種美，鏡射出心裡最寧靜的殘缺⋯⋯

浪漫⋯⋯，女主角以為能多感受一點溫存，卻被清醒後的男主角揮舞著拳頭打出房門。男主角無法接受自己與人妖上床，卻又對身懷男性器官的女主角感到心動與憐惜，內心不斷糾結與掙扎。在泰國，已經有許多電影在探討這類社會現象。不論是人妖與變性人，抑或是和尚與人妖相戀的衝突情節，生活在一個佛教信仰如此發達的國家裡，在在都讓人驚訝其文化的衝突與包容是何等之大。

據吉娃拉說，這類的愛情故事在泰國很稀鬆平常，她自己的朋友也曾發生過。她笑著跟我說：「True be honest, I am a lady boy, too.（我也是人妖喔）」雖然知道那只是開玩笑，乾笑幾聲後轉念又想，說不定不是玩笑話⋯⋯

與吉娃拉相處久了，便發現這小女孩的思考模式很不同於一般人。她會一個人在夜深人靜時看鬼片，一開始會害怕，但仍強迫自己去看，看多了恐懼感就減少了。我完全不能理解！她的回答很有趣，要訓練自己不害怕鬼魅！

■ 晨光模糊了臉龐，也模糊了一顆忐忑不安的心。

　　原來吉娃拉是醫學藥劑相關學系畢業，擁有MBA碩士學歷，以前在學校念書時就接觸過人體解剖，醫院實習階段，更常接觸人體實驗與器官捐贈。她得習慣在令人不寒而慄的環境裡，只不過拿鬼片當訓練也挺有創意的。

　　吉娃拉驕傲、恃寵，卻聰慧過人，思路有條理，不易被動搖。有趣的是，她很少對人提及她的學歷背景，只說寧願當一個看起來笨笨的女孩，才容易交得到朋友。從十九歲收到父親送她的第一輛轎車後，每年都會換一輛車，但從第二輛車開始，都是她自己當藥廠業務賺來的！姑且不論藥廠業務是不是真的可以賺這麼多，我實在也想不到身邊還有哪位有錢大爺可以一年換一輛車。所以我懷疑她應該是泰國某皇室貴族的千金公主，或是哪一家企業老闆的掌上明珠！我戲稱她是泰國來的公主。

　　吉娃拉堅信自己在國外也能自立更生，不拿家裡一分一毫。她計畫接下來要考取加拿大藥品醫療相關的碩士學位，並取得加拿大居留權，定居下來，希望在加國也能如願找到藥品管理的工作。只是一個女孩孤單在異鄉

打拚真的很辛苦，想起父母親時，常流下孤苦的眼淚。

問起她來加拿大的原因，她笑著回答：躲男人們。在泰國曾有同時超過數十位男生追求的紀錄，使得她倍感壓力，只想逃離。不幸的是，後來她被檢查出罹患嚴重的慢性胃疾，變得非常消瘦。吉娃拉說，她了解自己的生命比一般人短，恐懼與不安隨時都會找上門。

最後，她選擇離開泰國，開心的說，加拿大風景優美、生活單純，沒有絲毫壓力，因此胖了許多！從來沒有聽過哪個女生說變胖了很開心，大家都極力想瘦，聽她這麼說時，真不知該替她感到開心還是難過。

來加拿大養病，想遠離的不只是騷擾她的男生，更想遠離病痛的自己。她不希望身邊的每個家人、朋友呵護著她，就像呵護「病人」一樣。開心的是，她的健康狀況變好了；難過的是，那胃疾仍舊跟隨著這小女孩一輩子。

在吉娃拉的甜美外表下藏著不為外人道的堅強。

她強調現在的健康狀況隨時有可能一覺不醒，我才恍然大悟，她深知自己離死亡的世界並不遙遠，希望自己不要怕鬼魅，或許也只是希望不要害怕死亡，能夠坦然面對另一個世界。我聽了難過地斥責她，年紀輕輕不應該這麼想。

當一個人愈是一無所有，對明天想像的空間就愈大，希望更無窮盡。我想消弭、推翻她的消極想法，卻因不知怎麼將這樣的想法正確的用英文表達而語塞。但我知道，聰明如她，肯定知道怎麼珍惜當下的每一天。

Timothy /
From Australia

Story **11** 像貓一樣的男人

提姆｜澳洲

位處國家公園內的班夫是個「小鹿亂撞」的小
鎮，野生動物常常佯裝成遊客在街道上蹓躂。她
也是個浪漫的小鎮，很多愛情故事和異國戀曲正
悄悄譜出新樂章。

　　住進員工宿舍約莫一個月後，來了一位澳洲的新室友提姆，這傢伙是我
見過最帥氣又率性的人，因為他的出現，生活產生了一些變化，很多有趣
的事接踵而至，但這房間卻也變得更為陰沉……

　　提姆是我第一位外國室友。某天經理通知我新室友會在隔日搬進來。果
然，隔天回到寢室，發現寢室外放了一張滑板，房內另一張單人床上則堆
滿了行李及一把吉他。挺酷的！相較於我帶著電鍋和米袋旅行，吉他顯然
帥氣許多。雖然還沒見到本人，但已經先聞到那濃濃的麝香香水味。

　　傍晚，我與友人騎單車去遊湖，計畫要早點回來歡迎新室友。晚間十
點半左右回到宿舍，說也奇怪，新室友床上仍堆滿了行李，沒有整理過
的跡象。

　　午夜，一位身形高瘦、光著腳丫子、留著八字鬍的白人走了進來，看起
來有點不修邊幅，但完全掩蓋不了他的帥氣。提姆說他在班夫有二十多個

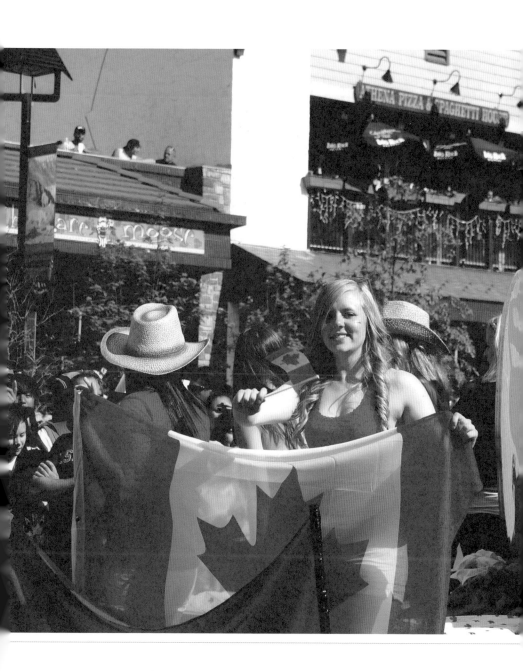

■ 提姆所屬的澳洲幫幾乎大部分的人都非常浪蕩不羈、不拘小節。

澳洲來的朋友，是朋友極力推薦他來這裡生活的。真是龐大的族群，我以為我在這裡認識的朋友很多，他才剛來第一天，完全不輸給我！他在度假村裡的滑水道戲水區（Water Slide）工作。工作時間比我早一個小時，工作內容主要是負責櫃台、清潔及維護安全等，初到的隔天早上八點就要上班，完全沒有蜜月期。

將近凌晨一點多，他穿上鞋子準備出門。不是早上八點要上班嗎？

由於我九點上班，習慣將鬧鐘設定在八點響。隔日一早，鬧鐘一如往常響起，我睡眼惺忪地坐起身，突然見到隔壁床有個黑影彈起，把我嚇了一跳！回神後才想到那應該是提姆。八點就該在工作崗位上的人，居然跟我一樣睡到八點？只見提姆還有點恍神，光著腳、赤裸著上身，匆忙拿著牙膏、牙刷走出去，又走回來。這個時間廁所通常都得排隊，於是我叫他去廚房刷牙比較快，他又光著腳丫匆匆跑到廚房。這傢伙太帥了，第一天上班就遲到！沒多久，他換好衣服，拿著滑板急忙出門。滑板？度假村在半山腰欸！看著他床邊丟了滿地衣物，這傢伙真的非常率性！

上班時，同事們都問起新室友的事，建議我應該在房門掛個牌子，上面寫：「Tom & Tim」或「Tim & Tom」。我當然不要，聽起來就像什麼叮叮咚咚或噹噹叮叮之類不倫不類的人住的房間。

　　由於小鎮不大，經常不小心就會路過友人的家門，所以朋友之間常互串門子，有時聊著聊著就深夜十一、二點了，但不管我多晚回家，提姆永遠都比我還晚，我們總在半夜睡覺前相遇，再聊一下天才入睡。

　　戲水區擁有室內泳池與滑水道，外牆是大片的透明帷幕玻璃，透過玻璃便能見到戲水區同事的一舉一動，偶爾我們會在裡頭和同事們瞎哈拉。某次經過，赫然發現提姆趴在櫃台睡覺！回來後，他跟我說今天被顧客嚇醒，還被嘲笑。他也不以為意，上班繼續偷睡。

　　見過幾次他在櫃台睡覺後，再也見怪不怪，有時還故意繞過去拍打玻璃嚇他，成了我上班時的樂趣之一。有一回甚至見到他在上班時間彈吉他！這工作是沒事幹嗎？他對我招手，並彈奏一曲給我聽。提姆說他已經彈了四個小時，好無聊。我在戶外小木屋和飯店客房來回奔波，累得

■ 滑水道戲水區裡的每個遊客和員工都玩得不亦樂乎。

■ 班夫的弓河（Bow River）像護城河般環繞著小鎮，大家常性之所至買了食材便到河岸邊烤肉。

要命，而他居然跟我說上班好無聊！

　　有天晚上九點多，我和提姆坐在員工宿舍二樓廚房旁的餐廳喝茶聊天，或許是挪動椅子時發出了磨擦聲響，安柏納走上前來警告我們小聲點。現在才九點，難不成大家在九點之後都不能上來廚房？提姆附和著我的話，和安柏納爆發口角，只見兩人愈吵愈激烈，我在一旁鴨子聽雷，又無法請他們吵慢一點，好讓我了解他們的用字遣詞。第一次用英文勸架，只能像跳針的唱盤一樣，不斷重覆著：「Calm down！Calm down！」

　　隔天安柏納抱怨著，他討厭這些白人工作態度隨便、自以為是、喜歡偷懶……，劈里啪啦罵了一堆，接著又誇我，直說亞洲人工作比較積極認真，想拉攏我選邊站的意味濃厚！這傢伙是哪根神經有問題？「你應該去把這些話告訴經理卡拉！」我語重心長的對安柏納說。「快去告訴她，你不想跟白人一起工作！」我心裡頭戲謔地想著。我想卡拉會明白的，她是加拿大白人。

　　提姆像一隻慵懶的貓，有著帥氣的

■ 一群活得不耐煩的人，爬上山前先抽根大麻。

臉龐，但個性舉止卻略帶陰沉。我想這與他常抽大麻有關，以致腦子常處在恍神狀態。在加拿大販售大麻是非法的，但抽大麻的行為遊走在三不管地帶。

他講了個誇張的故事，並且不斷用「crazy」來形容他們的行為：他曾與兩名友人爬朗多山，大部分的人花了六小時爬上山之後，頂多在山頂待一、兩個小時就得趕在天黑前下山。但提姆一行三人背著帳棚下午才出發，到達山頂時天已漆黑，他們在山頂上搭起帳棚，準備過夜。斷崖距離帳棚只有兩公尺遠，他們在那抽著大麻。他把那一夜的星空形容得很迷幻，直說從未見過如此美麗的星空，彷彿被宇宙給包圍，身處在另一個世界。這應該是典型的吸毒過量者會產生的幻覺吧。在我看來，根本就是一群活得不耐煩的人。

許多女孩喜歡漫不經心又看似瀟灑的他。有一回我在回家路上遇到提姆，他身邊的女伴一直在我面前誇講他很帥、很酷！還一直強調我有這樣的室友真的很棒！「那妳快把他領回家吧！」我笑著對她說。

提姆說，他什麼都缺，就是不缺女人。看他隨手亂放的保險套就知道了。有時他一回到家就把口袋裡的東西掏出來放櫃子上，不外乎就是鑰匙、銅板、保險套。讓人完全不可置信的是，他說他才二十歲，身旁女伴一個接著一個換不停，不曉得為什麼需要女朋友。

心靈的滿足感不是在生理需求被滿足後就能得到的，或許才二十歲的他，沒體會過什麼叫作空虛吧！

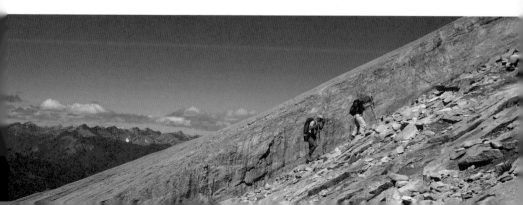

Hisashi /
From Japan

Story **12** 等不到的愛

田中尚｜日本

山水、星空與啤酒，
幾乎就是在班夫生活的代名詞了！

　　田中尚給我的第一印象，就是說起英文帶著濃濃日本腔調的日本人，他的工作是專門幫日本觀光客記錄遊山玩水的攝影師，還得兼任剪輯製作出精美的影片。常常要扛著攝影機到附近的城市去拍攝十多個小時才收工，好處是免費遊山玩水，壞處是總遊著一樣的山水。

　　我們常互串門子，邀對方來家裡吃飯，如同大部分的日本人一樣，田中尚也喜歡喝啤酒，然後聽著我們共同喜歡的一首歌——傑森·瑪耶茲（Janson Mraz）的〈I'm Yours〉。多麼愜意的生活，啤酒與星空，幾乎就是我們在班夫生活的代名詞！

　　日本人到底有多愛喝啤酒？可以從田中尚身上略窺一二。有一天，氣溫約莫零下二十二度，田中尚與友人喝得醉醺醺準備回家，當他在公車亭等車時，卻不小心睡著了，直到路人將他叫醒，他才悠悠醒來，沒凍死在公車站真是命大！完全一副寧願喝掛也不怕凍死的模樣。

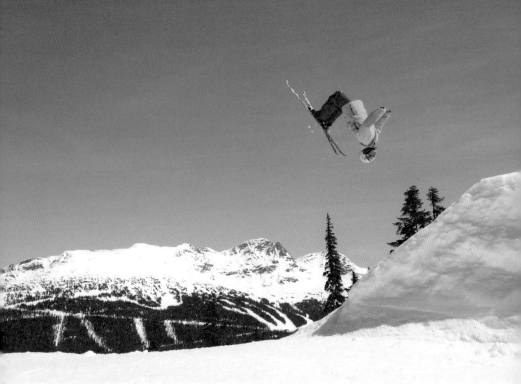

　田中尚也是我滑雪板（Snowboarding）啟蒙老師。來班夫的前一年冬天，他先到加拿大的滑雪勝地惠斯勒就讀語言學校。熱衷於滑雪板的田中尚，最想做的一件事就是征服北美最負盛名的雪山之一惠斯勒山（Whistler Mountain）！想不到買了一張昂貴的滑雪季票（折合新台幣約四萬兩千元），上山不到幾次，便因為一次飛躍跳台而摔斷手臂！那時的他簡直是瘋了，即使斷了手、打著石膏，還是要上山去滑雪板！邊滑邊痛得唉唉叫！

　還以為他對滑雪的喜愛與熱忱幾近瘋狂，他說其實只是因為看著那張昂貴的季票，愈想愈覺得不甘心，一張季票只用了幾次，平均下來比買單日券還貴，如果不再上山撈點本回來，非常不划算！

　他常有驚人之語。有一回大家窩在某個友人家中客廳看影片，影片講述的是二次大戰的情節。他突然有感而發的說，他祖父那一輩的人很蠢，只見他手勢比劃著，「你看，美國這麼『大』！」他拉開了雙臂，示意美國疆土非常廣闊，「日本這麼一丁點『小』！」他又用食指與拇指比劃著，示意日本如芝麻綠豆般的小，「日本居然去攻打美國！笨到不行！」

好景不常，田中尚的家裡傳來壞消息，患有帕金森氏症的父親從自家樓梯上摔下來，病情雪上加霜，於是他只好提前回去日本。離開前，他一直告訴我，他喜歡加拿大，不想回日本……

當田中尚二十一歲時，在日本千葉就讀一所英文語言學校，同學們一致的目標都是出國深造。在學校裡，他認識了一個日本女孩，並對她一見鍾情。他們在一起學習、做功課、小組報告，田中尚將這樣的暗戀情愫藏在心中，不敢透露，深怕一講出口就會破壞他們所建立的友誼。四個月後，她突然告訴田中尚，她決定在暑假之後退出學校。田中尚聽到她的決定，什麼話也說不出口。

暑假來了，田中尚約她一起去參加盛大的煙花節，她爽快的答應了。在那個煙火燦爛的夜晚，田中尚對這日本女孩告白。「我告訴她，我真的很喜歡她，我想和她永遠在一起。」但被婉轉拒絕了。夏季結束後，女孩也離開了學校。

半年過去了，他仍舊在學校裡學習。有一天，女孩來到了學校，他們就像回到從前一樣，繼續相約出去玩。但田中尚心裡明白，在這日本女孩心中，他只是一個「單純的朋友」。幾乎每個星期他們都會一起出去一次，有時去唱歌，有時去釣魚、遊樂場……，他仍然很喜歡這個日本女孩，即

■ 與三位日本友人出遊，發現日本人其實也滿搞笑的。

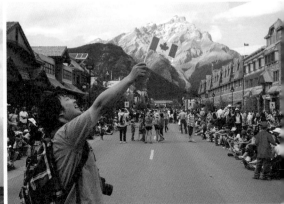

使他只是個「單純的朋友」，這樣的相處模式也讓他甘之如飴。

從學校畢業後，班上許多人都準備去國外深造。但田中尚沒有足夠的錢到國外念書，別無選擇，只好放棄這個夢想。幾年後，同學們陸續學成歸國，而他只覺得很遺憾。

這段時間裡，田中尚努力打工賺學費，曾經身兼三職。雖然這麼辛苦努力，但似乎迷失了方向。就像一般人的生活一樣，每天工作，閒暇之餘和朋友出去打屁玩樂。歲月如梭，幾年過去，他已經完全忘記了自己曾經有個留學夢。他只知道他一直愛著這個日本女孩，將這段感情埋在心裡長達八年。

有一天，他接到女孩打來的電話，語氣平淡地說她要結婚了，這晴天霹靂的消息震撼了他！

「我心裡有數，我們只是好朋友，她總會在某年某月某日嫁給某個人……」田中尚落寞地說著，「那一天，她在電話裡告訴我，我應該要堅持夢想，去國外闖一闖，體驗不同的生活，不能只是待在日本。她說，如果我真的還愛著她，那她希望我為她完成共同的夢想。」女孩的這番話深深烙印在田中尚心裡。

　　田中尚知道自己仍舊沒有錢去國外念書，但他下定決心，為了她也為了自己，到國外闖闖，希望能擁有不一樣的體驗。「我決定到加拿大，並不是為了圓夢，而是為了忘記她，為了讓自己不再時時刻刻想起她，她已經結婚了，我還能怎麼樣？」

　　到另一個國度生活後真的就能忘了她嗎？我想不會的。當田中尚只要想起離鄉的理由是為了忘記她，她的身影就會出現在腦海裡。這個旅程從一開始就牽繫著這個女孩。為了忘記，她的身影反而更加清晰。

　　如今女孩已經有個小女兒了。這還是田中尚輾轉從朋友那裡聽來的，女孩結婚三年了，到現在仍無法忘記她。

　　這一夜，我與田中尚坐在星空下，邊喝著啤酒，邊聽著他的故事。這一夜的星空，留下一道道星軌般的殘痕餘光，彷彿增添了一絲絲的愁悵……

■ 唯有繼續向前，才能看見前方的路有多寬闊，那一刻，我們只想走向一條名為「自在」的康莊大道。

Luke /
From Ireland

Story **13** 來自布魯諾火星的
無限浪漫

盧克 | 愛爾蘭

這一趟旅程裡，我學到最重要的一件事是擁抱。
擁抱，不分國家、種族、膚色，抑或是文化；擁
抱，代表著我們在意彼此，會想念，也溫暖了祝
福。珍重再見。

　　艾摩（Emer）與盧克是一對來自愛爾蘭的情侶。兩人在仲夏快結束時來
到班夫工作，當時我們很開心度假村裡的聯合國會員又多了一個國家。

　　二〇一一年的聖誕節，盧克受到朋友的邀請，一起在家鄉某間酒吧歡度
聖誕，而艾摩也受到邀請前來參加。那一天是他們第一次見面，在那之前
他們完全不知道彼此有許多共同的朋友。當盧克的朋友介紹艾摩給他認識
時，盧克還調侃了一下艾摩那顯胖的身材，但艾摩並不在意，艾摩自嘲地
說，上帝沒給她迷惑男人的身材和臉蛋，只希望哪一天上帝仍會讓她遇到
一位愛上她的蠢男人。

　　當下盧克對自己不經大腦說出來的話感到羞愧不已，於是他默默退出
了聊天的圈子，只不過這個酒吧真的太小了，盧克在一輪舉杯慶祝之後，
不小心繞回了艾摩身邊，盧克向她道歉，兩人愈聊愈多，才發現彼此有多
麼投緣。盧克說，艾摩是他認識的女孩中心地最善良的，喜歡小孩，喜歡

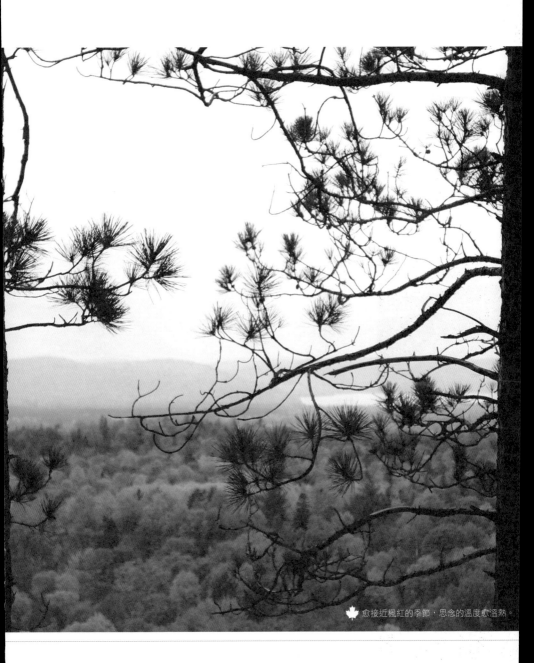

愈接近楓紅的季節，思念的溫度愈溫熱。

小動物，而且對每個人的行為舉止都觀察入微。那一夜他們留下彼此的聯絡電話，希望還有機會再見面。

大概誰也沒想到，那一個聖誕節過後沒多久，盧克就成了那個艾摩口中的「蠢男人」。每次一提起與艾摩的相識，都會讓盧克再一次為自己的膚淺感到慚愧，如果只靠外表來認識一個人，那他這輩子肯定會錯過艾摩這個好女孩。

在新的一年來臨前，盧克每晚都約艾摩共進晚餐，為了跨年夜這一天，盧克打算給艾摩一點驚喜，於是他故意在跨年夜的派對上提早開溜。艾摩打電話給盧克，希望他們能夠一起跨年，盧克也給她相同的答案，並約艾摩到家裡共度屬於他們的跨年夜。

其實盧克早就在家裡準備好香檳，就等這一刻來臨。盧克和艾摩坐在客廳的沙發椅上準備倒數計時，就在二〇一二年的第一天第一秒，他給了艾摩一個浪漫的吻！然後問她願不願意和他交往。於是就這樣……兩人從二〇一二年的第一天第一秒展開了新生活！

在客廳裡跨年，或許不是什麼浪漫的主意，但令盧克開心的是，艾摩懂得他的浪漫！盧克說，他就是在等艾摩這樣的女孩出現。或許他無法給艾摩全世界，但他會把他所有的浪漫都交到艾摩心中，讓她的心裡無時無刻都滿載著感動！「只要懂得感受，就會擁有更多。」

■ 左為盧克，右為艾摩。

■ 相愛是上天給予生物界的奇蹟，在某一天、某一刻，將彼此深深地摟緊在心底。

　　一個月後，艾摩提議到加拿大打工旅行，盧克欣然贊同。他們到加拿大的第一站是亞伯達省的卡加利。那時他們剛好遇見了盛大的同志遊行，在完全搞不清楚的情況下誤闖遊行隊伍。他們見到女孩染著藍色頭髮，穿著亮片閃爍的衣服，也遇到了許多身材健碩的男生，身著緊身衣在街上歡呼著！盛大的遊行隊伍和場面就像嘉年華會似的。每個人都異常興奮的尖叫著，這是個瘋狂的城市！

　　兩人搭上捷運後才發現他們大概是車廂內唯一的異性戀情侶。擁擠的車廂內不時可見親吻著彼此的同志，態度大方且毫不掩飾。剛開始盧克與艾摩看到這些畫面還有點害羞的撇過頭，隨後盧克突然給了艾摩深情的一吻。還以為這一吻有互別苗頭的意味，但盧克說當下只是覺得愛需要更多的勇氣去表達，並且時時刻刻都應該傳遞自己的感受給另一半知道。這時身旁的人突然為他們歡呼，盧克緊緊擁著艾摩，整節車廂的人都擁吻著彼此！這一刻不分性別，只有愛是他們共同的語言。

　　因為遊行的人實在太多了，艾摩在擁擠的人潮中被踩傷了腳踝。在加拿大如果沒有社會保險，醫療費之高是會嚇死人的！果不其然，艾摩到了醫院看診後，居然為了扭傷的腳踝付出了將近一千元加幣的醫療費！

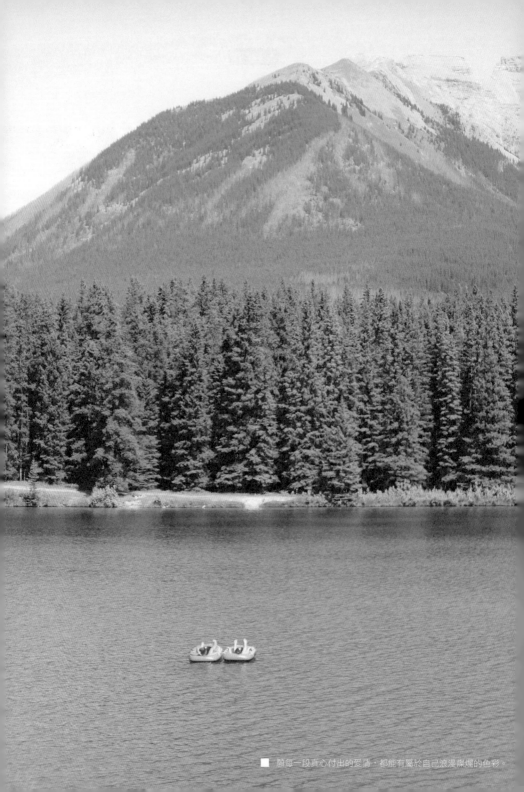

■ 願每一段真心付出的愛情，都能有屬於自己浪漫燦爛的色彩。

幾天後兩人來到了班夫。剛認識他們時，我常覺得艾摩的舉止有點奇怪，而且好幾次見到盧克背著艾摩走在園區裡，心想這對情侶還真肉麻。但這時的盧克可不是在耍浪漫，而是真的心疼忍著痛楚的艾摩。

艾摩最後實在抵擋不住腳踝的疼痛，兩人只好無奈的決定提前回去愛爾蘭治療。在返回愛爾蘭的飛機上，盧克問艾摩要不要搬過去跟他一起住，在這一趟短短的旅程結束後，他想給自己與艾摩一點小改變。

每一趟旅程總會讓旅人產生不同的想法。這一點小改變，可是為彼此的生活上帶來很大的變化，他們還決定飼養一隻哈士奇犬。雖然加拿大之旅不算長，但這些日子都是一起生活，他習慣了也愛上了每夜和艾摩一起相擁入眠，即使回到愛爾蘭，也不想再分開！

盧克一直暗中計畫著給艾摩更大的驚喜。隔年的五月，在艾摩生日的那一天，盧克邀請所有朋友和家人一起到他們家中替艾摩慶生，整個屋子擠進了五十多個人！突然，現場的音樂被切換了，艾摩聽到了她最喜歡的一首歌，布魯諾火星（Bruno Mars）的〈I Think I Wanna Marry You〉（我想要娶你）！盧克走到艾摩跟前，單膝跪下向艾摩求婚！艾摩的妹妹拿出一枚鑽戒遞給盧克，原來盧克在一個多月前就找艾摩的妹妹陪他一起去挑選了鑽戒。全場的人一起尖叫歡呼著！

盧克說，「我總是喜歡看到艾摩感動、喜極而泣的表情。她容易感動的個性成了我最幸福的一件事，從她的反應，我看到自己有多愛眼前這個女孩，她的笑容讓我感到滿足。」

現在，他們一邊策畫著婚禮，一邊準備再回學校念書。盧克與艾摩也邀請我到愛爾蘭參加他們的婚禮。盧克已經預約了教堂，日期就在隔年的十二月二十八日。

訂下了日期，故事就即將劃下休止符了嗎？我相信還沒。這一段戀情，從盧克在家裡耍浪漫開始，一直都還沒結束！

Emer /
From Ireland

Story **14** 和風對話的孩子

艾摩 ｜ 愛爾蘭

在班夫生活了幾個月後，始終懷疑眼前看到的是實境嗎？一切是如此的美好，但又過於美麗，不太真實。只用眼睛看不太準，但用心感受就真的能讓保存期限延長嗎？

　　艾摩在二〇一〇年拿到社會關懷學系（Social Care）的學士學位後，就一直在認真思考該怎麼規畫人生，她感到迷惘，始終找不到答案。

　　畢業後，她與妹妹一起到一家禮品店工作，店裡的顧客大多是觀光客，她們接觸到許多來自世界各地的人們。她好妒嫉這些人可以在不同的國家、城市間旅遊，於是燃起了旅行的夢想。

　　對艾摩而言，旅行並不是漫無目地的，她得知表哥的朋友在愛爾蘭舉辦了幾年的盲童夏令營要移師到美國舉辦，於是決定參加，並擔任志工。沒想到這個選擇帶來了極大的衝擊，改變了她對人生的想法！

　　夏令營裡，有許多來自美國各地的盲童，她得負責照顧這些孩子的生活起居，並協助執行各項活動與維護安全。

　　夏令營裡安排了許多適合盲童參加的活動，例如柔道、游泳、跑步、釣魚、溫馴家畜飼養，還有嗶棒球（beep baseball）──那是一種盲人棒球。

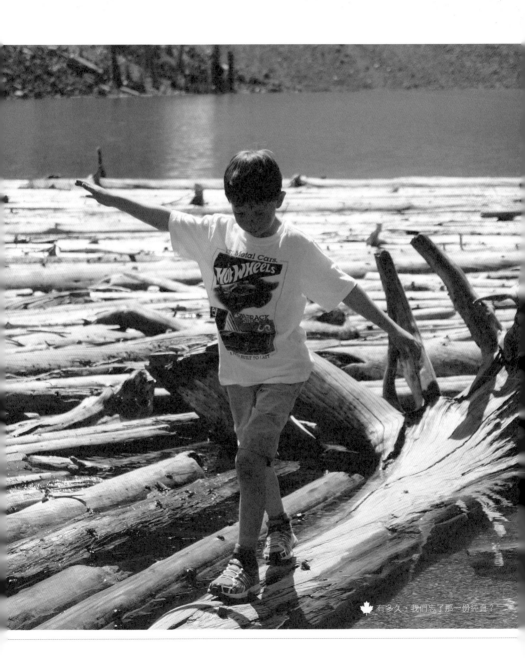

有多久，我們忘了那一份純真？

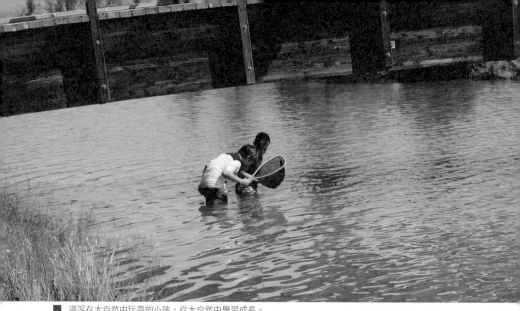

■ 浸淫在大自然中玩耍的小孩，從大自然中學習成長。

這項活動讓她印象最為深刻，它與一般的棒球略有不同，不是靠視覺來揮擊棒球，而是透過聲音。球裡有一個特殊的蜂鳴器，會發出嗶嗶聲響，並透過投手喊出的聲音，讓對方得以判別擊球的時間。而壘包也換成了柱狀，在壘柱裡也安裝了蜂鳴器，來輔助他們跑壘的方向。總之整個比賽都得靠聲音來協助。

艾摩和其他志工輔導員也參與其中，她得矇住眼睛，模擬視障的情境，結果不斷揮棒落空，為什麼這些孩子只靠聽聲辨位就能擊到球？實在很難想像。雖然這個夏令營是為盲童所舉辦，實際上卻讓許多第一次參加的明眼志工有了更深刻的體驗，她甚至覺得這些盲童才是夏令營裡真正的「輔導員」，他們輔導這群明眼人看到另一個「看不見」的世界。

在這群小朋友裡，印象最深刻的是一位金髮小男孩——小畢。小畢只有八歲，貼心且紳士，雖然眼睛看不見，但嘴巴很甜，話語中帶著童稚的純真，沒事的時候總喜歡跟在艾摩後頭。

有一天，他們在叢林裡安排了尋寶遊戲，這是透過聲音的傳遞讓小孩們認識叢林裡的各種生態，發現自然界的寶藏。當她帶著其中一組小朋友走在規畫的小徑裡，突然小畢和其他小朋友們興奮的說有一隻松鼠！可是她什麼聲音也沒聽見，不管多麼聚精凝神四處張望，仍是一無所獲。然而孩

子們仍舊是堅稱他們聽到了松鼠呢喃與移動的聲音！沒多久，艾摩驚訝的發現，在幾英呎遠的樹上，有一隻松鼠在樹上跳躍！她無法置信這些孩子的耳朵能聆聽到的世界竟是如此寬廣，他們可以從細小且微弱的聲音中分辨出不同動物發出的不同聲音。

「這些孩子可以和風對話，他們聽得見風的聲音！」這讓她這個有著一對明亮雙眼的人感受到自己所擁有的一切有多麼微不足道，一路上驚喜連連的人反而是她！

艾摩跟小畢聊了幾次，發現他雖然童言童語，卻帶著大人們加注在他身上的遺憾。小畢曾經提及，如果看得見的話，爸媽一定會更愛他。艾摩不明白小畢為什麼會這麼說，因為大多數願意將小孩送到夏令營的父母，都很支持也很在意孩子的教育。多聊幾次後，才發現小畢的父母會在有意無意間為了他而爭吵，小畢曾偷聽到母親在房裡歇斯底里的對著父親大吼：「他少了一雙眼睛都是我的錯！」艾摩聽到這樣的話從小畢口中講出來，感到大為驚訝！雖然小畢的父母對他疼愛有加，但父親還是無意間在話語中露出了埋怨。兩個人為了小孩的教育問題爭吵過無數次，或許小畢還小，對大人們的言語一知半解，但一字一句都烙印心底。

艾摩聽了好難過，想要安慰小畢，一時間又想不到有什麼話可以安慰他。小畢問艾摩以後要不要當他的女朋友，小畢說艾摩可以幫他看這個世界，直到他的眼睛變得跟正常人一樣！艾摩笑著問他，如果以後眼睛可以看到了，就要拋棄她了嗎？小畢靦腆的說，等他看得到了，艾摩就不能再當他女友了，因為他要娶艾摩。

艾摩對他的童言感到十分窩心，但心裡又帶著幾分愁悵。因為這樣，艾摩

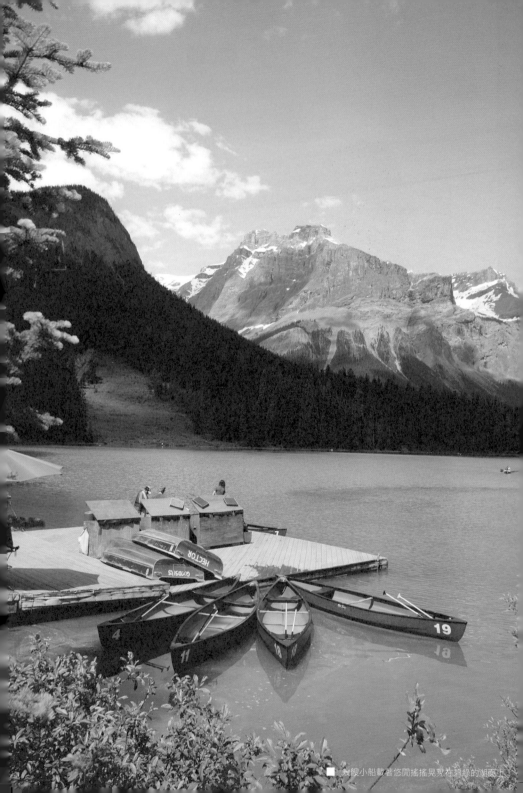

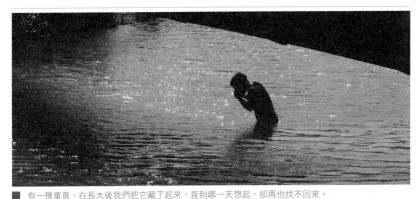

■ 有一種童真，在長大後我們把它藏了起來，直到哪一天想起，卻再也找不回來。

與小畢感情特別好，對他特別照顧，也特別留意小畢的行為舉止。

某天午休點心時間，她見到小畢偷偷摸摸抓了一把堅果，歪頭歪腦的不知道在想什麼，接著便將堅果塞進口袋裡，然後又去拿對面的葡萄乾。艾摩當下沒拆穿，或許小畢只是要留一些解嘴饞的零食。一連兩天，艾摩都察覺到小畢有同樣的行為舉止。第二天，當小畢拿起巧克力餅放進口袋時，艾摩過去將小畢拉到一旁，要他把餅乾從口袋裡掏出來。沒有責備之意，只是告訴小畢這些茶點是為每個人準備的，大家都有資格享用，小畢不應該私自放進口袋裡帶走。

小畢隨即否認！艾摩親眼看到他做了又不承認，雖然不忍責備小畢說謊，但頓時有點生氣。她看著小畢的雙眼，那雙眼渾圓而堅定，但渾濁的瞳孔裡卻迷失了焦距，艾摩心中很是難過，忍痛念了小畢幾句。

小畢著急著為自己辯解，他沒有打算藏起來自己吃。艾摩問他，如果不是要自己吃，那為什麼要私自放進口袋裡？艾摩真的傷透了心，這裡就屬他們最有資格睜眼說瞎話！

小畢一時說不清楚，慌了手腳，突然就哭了起來！艾摩告訴他，哭不能解決事情！這時一旁的輔導員L也急忙過來關切。

在輔導員L的解釋下，才知道了事情的原委。原來是輔導員L與三、五個小朋友們在玩一種任務遊戲，L小小聲下達指令，測試孩子們能不能

從吵雜的環境中分辨出Ｌ的聲音，並正確的找到東西的位置，然後達成任務。其實當下有幾個小朋友都參與了這項遊戲，只是艾摩特別留意小畢，而忽略了其他孩子的行為也和小畢一樣。

小畢說，他的手太小，拿不了多少，所以只好都塞進口袋裡拿出去。講著講著似乎一肩扛起所有委屈似的，剛流的淚水還沒乾，又不自覺的抽鼻哽咽起來。艾摩這次也跟著哭了，想去抱小畢，小畢卻推開她的手，跳腳哭喊著說不要艾摩這個女友了，為什麼不能相信他？

艾摩邊哭邊道歉，都是因為太在乎小畢，才造成誤會。然而一轉念，她又破涕為笑，沒想到這麼快就被人給拋棄了。

每次想起這些孩子，艾摩都不禁要懷疑自己的雙眼，透過雙眼看到的一切難道都是真相嗎？誰才是盲人？即使擁有雙眼，仍舊看不透一切。

這些孩子眼盲心不盲，而這世界上卻有太多大人是眼不盲心盲！

如果沒有啟程，她將錯過更多，當她回到愛爾蘭後，她堅定的告訴自己：「我想繼續旅行！」

艾摩說，當他們說再見的那天，也是她最難過、最不捨的一天！大家都不願意離去，卻又不得不說再見。離別前，小畢親了艾摩的臉頰一下，那成了她最寶貴、也是流下最多淚水的回憶之一。

■ 旅行總會有許多值得期待的事發生，就拎起皮箱啟程吧！

如果你在尋找幸福，

那真的很簡單，

從上頭找出字母拼出來就行囉～

帶走你要的幸福吧！

「H.A.P.P.I.N.E.S.S！」

Khim /
From Thailand

嘗盡愛情的酸甜苦辣後，能放在心裡某處咀嚼
回味的，即是珍味。
品味生活的酸甜苦辣後，即使五味雜陳仍願細
細品嘗的，即是甘味。

　　琴來自泰國，是我在泰國餐廳工作時同樣擔任外場服務生的同事。她那
氣質的臉龐，說起話來慢條斯理、不急不徐，頗為聰慧。餐廳裡的同事都
說，反倒是我看起來比泰國人還要像泰國來的。

　　琴最難忘的故事，發生在二〇一二年加拿大的班夫小鎮……

　　琴所住的員工宿舍是一棟木造大房子。住在這裡的工作人員約十個
人，就像一個大家庭般。大家在工作之餘遊山玩水，也分享著每個人的
喜怒哀樂。

　　住進員工宿舍大約三個月後，有一個男生搬了進來。接下來發生的故事
就像一場夢一樣，雖然真實的經歷過，卻又虛無的像空氣般飄渺。當她第
一次見到這個男生時，便對他留下深刻的印象，他的眼神中透露出一絲絲
的驕傲，彷彿拒人於千里之外，似乎是個不容易親近的人，但不知道什麼
原因，他那深邃的瞳孔像黑洞般吸引著琴。

三個小時後，琴就對那男生改觀了。他跑到客廳來問琴哪裡有商店，他很急。琴仔細地告訴他商店所在位置，他居然沒禮貌地催促著，要琴講快一點。琴被催得不耐煩了，問他要買什麼，只見他一臉痛苦模樣，雙腿緊縮夾著屁股，「衛……衛生紙……」原來他急著要上廁所。琴形容那男孩笨到一個不行，不會先跟其他人借嗎？傻瓜一個！

男孩上完廁所之後解釋道，因為跟大家都不認識，不好意思借。應該沒人會問，衛生紙哪裡來的？當然是琴借他的！那一刻，琴覺得這傢伙很逗趣。他肚子痛，琴也笑到肚子痛。

他來自一個語言和琴完全不一樣的國家——南韓。彼此只能用不流利的英文溝通。初認識琴的人都覺得她很正經且嚴肅，只有這男孩認識琴不到幾天，一天到晚跟她嬉嬉鬧鬧，沒半點正經。

有一天，他向琴要手機號碼。當時琴以為他又是要逗她鬧著玩，所以就狠狠的拒絕了他！但他不死心，隔沒兩天，兜了一大圈再換個方法，改跟琴要電子信箱。那天晚上，琴收到他寄來的第一封電子郵件，內容是：「我可以跟妳要電話號碼嗎？」

從那之後，他們開始互傳簡訊，不論什麼芝麻小事都能變成討論不完的大新聞。就這樣，兩人之間的私密通訊從此不斷，即使他們就住在同一棟房子裡。

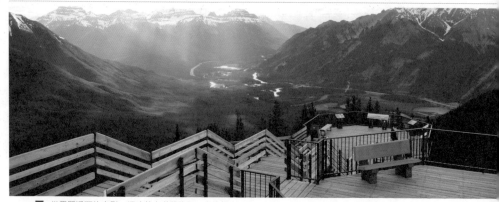

■ 從雲間透下的光影，輝映著人世間的每一處生機！

他們共享愉快的時光，雖然不能聊得很深入，但語言似乎不再是讓琴裹足不前的障礙，因為他停留在琴身上的視線，讓她有種幸福感。

琴曾這麼問過自己，「我們很清楚，不久之後彼此會回到自己的國家，我們都明白分開是必然的結局，我害怕受傷，也不想受傷，這樣……我還要再向前一步嗎？」但琴對他的好感，以及兩人之間的快速進展，讓琴沒有時間再去擔心這麼多，琴選擇珍惜當下，如果現在不把握，那麼以後就只能徒留一輩子的遺憾。既然如此，以後的煩惱、以後的淚水就暫時蓄儲在眼眶這淺薄的水庫裡，等哪一天滿溢了，再去洩洪吧！

他們的關係更為緊密，有時兩人會相約去附近的湖泊划船，也會去登山，夜晚去看星星，這裡處處風光明媚，有太多美妙的事等待著去發掘，每一刻對琴而言都很浪漫。

那時的她，很快樂也很幸福。當他第一次牽起琴的手，她感受到他手掌傳遞至心裡的暖意。當他第一次慢慢撥開琴的髮梢，說是要看清楚她的眼睛時，琴感受到他指尖脈搏在血管裡猛烈跳動著，雖然那或許是琴心跳加快的錯覺，但幸福的感動讓人不再畏懼即將要面對的別離。

果然，這份幸福沒有持續多久。夏天結束了，他的簽證期限也快到了，他不得不回到自己的國家。琴慶幸沒有感到遺憾，因為兩人一起擁有了一段美麗與愉悅的時光，只不過該放開的手無法再緊握住而已。

■ 不論生活有多麼忙碌，也要偷得浮生半日閒！

在他離開加拿大的前一個星期,他們決定一起去牛仔的城市卡加利旅行一天。兩人計畫好在清晨乘坐巴士前往,並搭乘當天的末班車回來。琴心裡知道,這或許是他們最後一次一起出遊了。

在清晨的巴士上,琴突然想起了一部自己最喜歡的電影《愛在黎明破曉前》(*Before Sunrise*),便不經意地與他聊起,那居然也是他最喜歡的電影之一,他們聊了很多電影裡的內容,但這一趟旅行也許更像「愛在落日餘暉前」,因為他們不得不在一天結束之前回到班夫。

琴說,她的記憶依舊清晰,每一個時刻就像一張張照片。傍晚時分,走在公園裡,夕陽斜照如詩如畫。兩人找了張長椅坐下來,看著公園裡的每個人做著自己的事,跑步、打球、散步……,一切是如此輕鬆愜意。他側躺下來靠在琴的大腿上,聊著種種的一切,看著天色漸漸昏暗,公園裡的宮燈亮起,橘黃的燈光,朦朧的樹影,另有一番幽靜的美麗。這是美麗的時刻,至少在琴生命中這是最美的一刻。

由於離末班車仍有一段時間,兩人決定好好地看看這城市。他們在那兒看到了一面廣告牆,上頭有個漂亮的女牛仔走進了牛仔賭場,他突發其想,從口袋裡掏出二十塊加

■ 為一場浪漫而下注，值不值得只有自己心裡才清楚。

幣，對琴說：「如果我能贏到五十塊，我們就拿這些錢去吃一頓豐盛的
晚餐！」

這決定只是為了好玩，不期待有任何回報。沒想到踏進賭場不到十分
鐘，他就贏了三倍賭注，大約八十塊加幣！這感覺就像電影裡的情節，所
以那天晚上他們如願享用了豐盛的晚餐。

琴以為他們演出的電影是個小確幸的結局，可是他們卻錯過當天的末班
車。兩人別無選擇，只能待在卡加利，等著天亮到來。琴與他再次回到市
中心，天色已晚，街上商店都關門打烊。走著走著，又回到公園，來到同
一張長椅上，兩人決定待在公園裡直至第二天的到來。夜晚氣溫驟降，他
脫下了外套披掛在琴身上，讓琴躺在他大腿上。琴知道他一定也非常冷，
於是摟著他，試圖溫暖彼此。這天，是一個甜蜜的冒險。

■ 看似大步向前，卻不停在原地旋轉，跑了一圈又一圈，圖的只是圓一個愛情的緣。

　　一個星期後，他搭乘飛機返鄉。或許兩人之間的故事極其渺小，小到似乎不曾存在於這個宇宙，除了他們自己，沒有人在乎曾經發生過的一切。

　　事過境遷，一年的時間過去了。大家各自擁有自己的生活，但他們仍然保持著聯繫。儘管琴知道只透過網路維繫很難滿足彼此，但琴所擁有的美好回憶仍無可取代。

　　現在回想起來，每一刻的浪漫都化成了一滴滴的淚水，而回憶無法像卡片一樣永遠保留，也許多年以後只剩下片片殘影留在記憶深處……

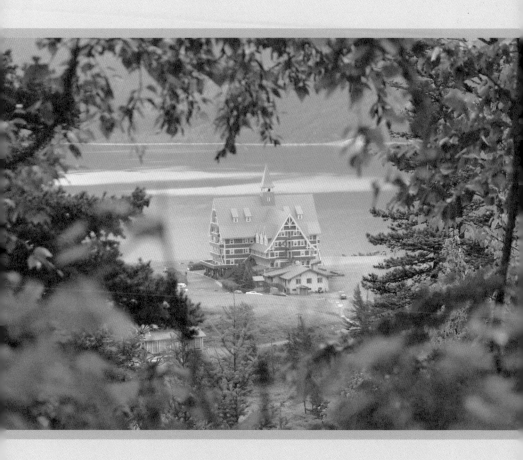

或許有一種愛，

只要遠遠地祝福，就能心滿意足。

小時候，

總有無限夢想和創意，

長大後，哪去了？

**M**ontreal｜蒙特婁

# 楓情萬種的東岸之旅

在班夫悠然的日子即將結束，時間彷彿快轉至車票上印著的出發日。

這段期間，已經陸續幫幾位離開的同事辦了歡送會，如今輪到我了……

還記得歡送凱薩琳與克麗兒離別的那天，我們七、八位感情比較好的工作夥伴在晚間來到酒吧藉酒暢所欲言。夜半，大夥搖搖晃晃地走在回程路上，我在馬路上突然哭了起來，這一哭異常猛烈，我哽咽地抽著鼻，難過地跪倒在地，大家都圍了上來關心怎麼回事。好難過，為什麼我們一定要說再見？我不希望有人離開。克麗兒揉著淚眼，擁著我說，你不要哭，害我也好想哭。就這樣大家搭著彼此，坐在地上抱在一起哭成一團。天知道我情緒失控只是因為不勝酒力。沒人在意旁人怎麼看待

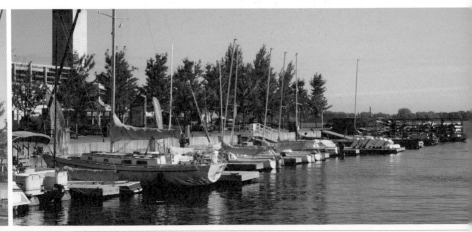

這一群哭得不成人樣的醉鬼，但那一晚，因為從眼眶裡狂瀉了淚水，確實徹底紓解了心底的壓抑。隔天，我送她們來到客運車站搭車，給彼此一個擁抱後，看著她們上車離開的身影，心裡暗自低語，往後我們有各自的人生要過。

拂上臉頰的風變冷了，樹林悄悄地褪色，變成一片黃橙，秋天已經到來。那天我坐在樹林裡享用著午餐，想起已經離開的朋友們，突然天空飄起細雪，這是我第一次遇見一年之中的初雪。班夫的夏天如此的短暫，想不到秋天更是瞬眼即逝，初雪也來得比預期早，彷彿在道別離似的。

是時候該離開這個小鎮了。經過這幾個月的生活，突然有種感覺，我似乎學會了放下我的心。那是一種真正能感受到活著的「生活」。

如今又得提起行李啟程。當時的我不知道在結束東岸旅遊後，還會不會回到班夫，或者就待在東岸？唯一知道的是，班夫成了這輩子最戀戀不捨的地方之一。

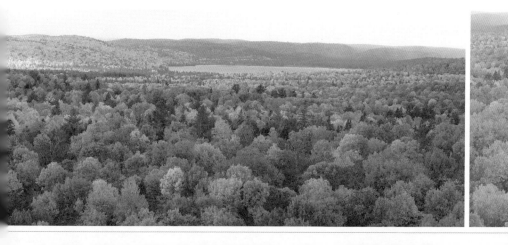

■ 秋意悄悄上心頭，放眼望去盡是一片思念的色彩。

　　回想起在這生活的片段，才發現原來當時眼見的景色之所以美麗，不只是因為風景綺麗，也因為我在這擁有許多美麗的回憶。

　　我與友人搭乘極富盛名的VIA觀光列車前往東岸，它有幾節車箱的車頂和車身是由半透明玻璃構成，列車行駛在加國最老的鐵道上，不僅白天能夠欣賞沿途美景，即便深夜也能透過玻璃窗看見頭頂上的夜空。

　　整整三天的鐵道之旅，除了定時會停靠放風以外，唯一的樂趣就是觀察列車上的服務員與旅客。列車上的服務員非常專業，他們對乘客的一舉一動瞭若指掌，看著車長摩根（Morgan）在列車停下來放風時斜眼抽菸的神情，讓我聯想到東方列車殺人事件。我見到 一位老先生念著書上文字給白髮蒼蒼的老婆婆聽，她看著老先生說故事的樣子看得入神，彷彿一起回憶著年輕時候的愛情。我還聽到隔壁桌的韓國女孩克若依（Chloe）對來自溫哥華的琳達（Linda）述說著她的旅行故事，她們也邀請我一起加入。我們彼此暢談，留下了聯絡資訊，期望以後能再相逢。

■ 愛是在七老八十之後也能溫柔地憶想當年。

　　來到多倫多後，我們租了一輛轎車，在加拿大色彩最鮮豔的楓紅秋節四處追尋落楓美景。我們開往圭爾夫（Guelph）、尼加拉瀑布（Niagara Falls）、阿崗昆自然公園（Alponquin Park），沿路上的楓葉景緻美麗而繽紛。也來到了莊嚴的首都渥太華（Ottawa），參觀了國會山莊（Parliament Hill）、魁北克的加尼思公園（Gatneans Park）……。這一路橫跨了幾個東岸城市，最後與友人在魁北克省的蒙特婁告別。前來迎接我的是素未謀面的卡若琳（Caroline）。六個月來，一路風塵僕僕，從西岸越過了幾千里來到東岸，為的就是這一刻。

Caroline /
From Montreal, Canada

卡若琳 ｜ 加拿大蒙特婁

坐在湖畔看著清澈透淨的倒影，水影裡照映出一輪明鏡。把這個世界顛倒過來看，分不清哪一片是天空，哪一片是水影。原來顛倒也是一種美，映射出心裡最寧靜的風景。

卡若琳的父親是瑞典人，母親是加拿大人，她從小在蒙特婁生長。因為卡若琳曾經來臺灣生活一年，因緣際會下，透過友人的介紹認識了遠在蒙特婁的她。她最惋惜的就是在臺灣時沒學什麼中文，但對臺灣的一切念念不忘。

當我告訴她，我計畫用明信片交換故事時，她是第一個在還沒見過我就響應我的人。

在我出發到加拿大的兩個月前，她發電郵告訴我，歡迎我到蒙特婁生活，她可以騰出一間空房給我住。這般盛情的邀約讓我感到受寵若驚，我們素未謀面，甚至連對方的聲音都很陌生！就從那一刻起，我感受到與這未曾到訪過的國度開始有了連結。

八個月後，當我到達蒙特婁見到卡若琳時，她給了我一個大大的擁抱，彷彿我們是多年不見的老友。我開玩笑地說，總覺得這一趟旅程最終目的

就是到蒙特婁拜訪她，見到她之後，我也就等於完成了這趟旅程。

卡若琳騰出一個房間給我，還花費心思佈置一番。一走進房間就看到牆上掛著一面大大的臺灣國旗，我笑了出來，多麼窩心啊！

卡若琳開車為我導覽整座城市，回程時遠繞了一個半鐘頭，為的就是讓我看看蒙特婁最美的夜景！最後我們在河岸公園停車，一覽無遺看著蒙特婁夜景，對我來說景色有多美已經不重要了，重要的是我感受到最美麗的心意。

卡若琳是一名資深的職業護士，每年因應病理中心與民眾的需求，到東岸各個城市幫民眾抽血檢驗。

這段期間，她特地請了二十天的長假陪我到處遊山玩水，帶我認識這個與法國人有著極深淵源的加國法語區。來到古魁北克城，猶如置身在歐洲的城市，悠閒愜意又美輪美奐。我們也拜訪了葡萄酒莊園，啜飲了純正加拿大冰酒。還探訪了鮮為觀光客所知的小城小鎮。卡洛琳在忙時，我就獨自出門逛逛，傍晚她開著車來接我，簡

■ 蒙特婁最美的夜景。對我來說景色有多美已經不重要了，重要的是我感受到最美麗的心意。

直像褓母一樣。

在卡若琳生日這一天，我們努力做出自己的拿手菜，想讓對方嘗嘗不一樣的美食。

卡若琳也帶我去拜訪了她的父母及妹妹。直到今日，我仍常常聽到卡若琳說他們又問起：「那位臺灣來的男孩現在好嗎？」

那段時間裡，據她的描述，她正在幫一位頗有權勢的女士整理病歷資料，一開始我還沒搞懂，為什麼要大費周章的請一位護士來看這些資料？聊著聊著終於懂了，原來這位女士的孩子因病過世，她覺得原因並不單純，懷疑醫生沒有透露實情，所以特地將病歷複印一份，聘請卡若琳幫忙查閱過往的所有病歷資料，想要從病歷表中找出一絲絲蛛絲馬跡。這樣的病歷資料，除了醫師以外，也只有專業的護理人士才看得懂。我看著卡若琳手上拿著厚厚一疊病歷，覺得納悶，要就診多少次才能讓醫師寫出這麼厚的一疊病歷？這事似乎真的沒那麼簡單……，原本有可能只是醫療糾紛，愈聽愈像是計畫殺人事件。

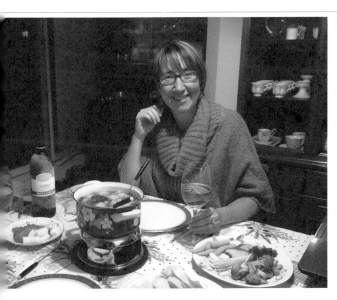

■ 在蒙特婁，我陪卡若琳一起度過了她四十二歲的生日。晚上我們在家吃「中式火鍋」搭配「白酒」當作生日晚宴，一旁播放著她最喜歡的一首歌──約翰‧藍儂在一九七一年發行的著名歌曲〈Imagine〉。也因為她與我分享了這首經典名曲，讓我在紐約旅行時，得以到曼哈頓中央公園約翰‧藍儂被槍殺身亡的紀念地朝聖。現在每次聽到這首歌，總會想起卡若琳。這首歌代表著她的信念。

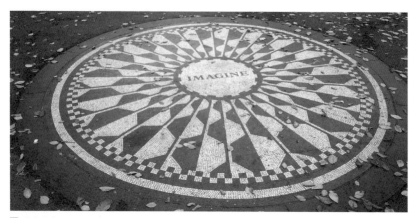

■ 當我獨自一人旅行到曼哈頓中央公園時，想起卡若琳推薦我一定要去約翰‧藍儂被槍殺身亡的紀念地朝聖，地上用馬賽克磁磚拼貼著「IMAGINE」，傳承著一種信念。

## 午夜夢迴時

卡若琳分享了她祖父的故事給我，那是個美麗卻帶點哀愁的故事。

卡若琳的父親出生於瑞典，但她的祖父Farfar是個德國人（Farfar在瑞典代表祖父，而Farmor則是指祖母）。故事從一九二〇年開始講起（卡若琳把所有年分都記得很清楚）……

當時希特勒政權勢力日益壯大，她的祖父不喜歡當時的政局，更不願加入納粹軍隊，於是在一九三二年搭船逃到被視為中立國的瑞典，躲到那裡一切就高枕無憂。一九三三年，希特勒掌握了整個國家，開始在歐洲各地尋找德國人，在當時沒人知道為什麼，後來歷史告訴我們，希特勒希望所有的德國人都能服役於納粹軍隊。

祖父很幸運地得到一戶瑞典人家的庇護，而幫助祖父躲藏的正是她祖母的家庭，他因而認識了這戶人家的女孩，兩人陷入熱戀，並於一九三五年一月二十四日結婚，那時祖母的肚子裡已經懷有一個女孩。

卡洛琳的第一個大姑姑在同年的八月三日出生，所有人都覺得未婚懷孕是非常可恥的，然而恩愛的祖父母並未因其他人的異樣眼光而有所改變，他們維持了將近三十年的婚姻。

■ 每一個情人在生命中的沙發裡入坐，來來去去之間，留下了氣味卻沒留下溫度。只因為心裡有個更重要的人，每當回想起時，心裡便漸漸暖和。

然而，不幸卻無情地降臨。一九六三年，卡若琳的祖母過世，上帝將祖父形單影隻地留在世上。從那之後，祖父展開長時間的旅行，往往回到家沒多久又啟程出發。在接下來的二十年裡，除了旅行，就是結交許多「女友」。卡若琳說，她到瑞典見過祖父兩次，而祖父也曾到加拿大拜訪他們家人三次。她印象中的祖父是個風趣、熱愛自然及藝術的人，非常開放，崇尚自由。

她見過祖父的幾位情人，有時甚至搞不清楚祖父和這些女人的關係。但奇怪的是，他從不讓這些女人在他家裡過夜，二十年來從不曾發生過。他們都很好奇為什麼，但始終沒人知道原因。是因為祖母的回憶仍在房子裡嗎？我猜想。

祖父的故事在家族之間略帶點傳奇色彩，當卡若琳長大懂事後，開始對祖父的故事感到好奇。她從父親、舅舅、姑姑們的嘴裡，拼湊出祖父的故事，當她知道的愈多，愈希望祖父能親口告訴她更多故事，只是當卡若琳第六次見到祖父，已經是在他的葬禮上了。

聽卡若琳的舅舅說，在祖父過世的前一年，有一天他見到祖父在庭院前剛送走一位情人，他緩緩走回庭院，坐了下來，點了根菸，舅舅終於忍不

■ 每個夜裡都期待著妳再走進我的夢裡，每個難眠的夜……

住好奇心，鼓起勇氣問他：「我從小都一直以為你很愛媽媽，為什麼她走了以後你要流連在這些女人之間？」

祖父一邊抽著菸，一邊凝視著遠方，淡淡地說：「如果不是你媽要我替她看著你們長大，你以為我是為了什麼撐下去？如果我不做些讓我能夠片刻不去想起她的事，我早就隨她而去了，怎麼完成她的心願？」所有人聽到舅舅的轉述之後，眼眶都泛紅了。「每一天夜裡，我都希望她能來到我的夢裡，只要問我一句過得好不好，就足夠……；每一天夜裡，我都想起你媽臨走前憔悴的模樣，她還是一樣美麗，比起床頭照片裡的她，只是憔悴了點罷了……」

舅舅聽了十分不忍，他告訴祖父：「只要你想再娶的話，大家都會給予祝福，我們都長大了，你們的孫子也成群了、懂事了，媽媽在天上會安心的……」祖父只是笑了笑，沒有再回答任何一句話。

我似乎可以想像那樣的場景，就像電影《愛在午夜希臘時》（*Before Midnight*）裡，每個人都敘述著自己的人生觀，在話語的轉圜之間找到平衡點。

一年後，祖父過世了，家族所有人都回到瑞典奔喪，每個人都希望他會在天堂與祖母相見，繼續長相廝守，而不用在每個夜裡癡癡盼望了。

這是個美麗的故事，餘波在我腦海裡盪漾，久久無法揮之散去……

當難過而嘴角下垂時，

將世界顛倒著看，

是不是就能看見微笑？

牢籠的窗，

正等著我們去敞開……

這個社會的框架像座牢籠，

但這座牢籠有很多扇沒上鎖的窗，

想待在籠裡，或是飛出去？

都只不過是一種選擇。

Whist
Moun

Sundial Cre

# Whistler | 惠斯勒

# 在白茫茫的雪花上滑過一個冬季

照原計畫，我打算在東岸待上半年，卡若琳也幫我留心著工作資訊。只是一切依舊沒按照計畫走……

再次回到大城市，感覺城市就像是高樓搭起的籠子。蒙特婁的優雅值得細細品味，然而我更嚮往的是籠外單純的天空。於是我與卡若琳討論著移動到另一個小鎮的可行性。三天後，決定前往北美極負盛名的滑雪勝地——惠斯勒鎮。

冬季，除了溫哥華因為受到太平洋暖流影響，溫度相對暖和以外，整個加拿大都籠罩著一片雪白。雖然溫哥華相對溫暖，卻也是長達四個月雨季的開始。由於滑雪是少數能從事的戶外運動之一，為了隨時能滑雪，且不想生活在憂鬱的雨天裡，直覺的方法就是搬到雪場裡去生活，於是惠斯勒鎮成了我的首選。

■ 在老魁北克城鎮的街道上總是能發現小小的驚喜。

### 這晚的紐約，有著西雅圖朦朧般的浪漫

我買了一張到紐約的車票和一張從紐約飛往西雅圖的機票。卡若琳對於我沒有選擇留在蒙特婁生活的決定感到惋惜，但她仍支持也祝福！

離開歐式風情濃厚的魁北克，坐了八個小時的車來到美國紐約。若非卡若琳建議了幾個走訪的景點，我就錯過了位於曼哈頓中央公園（Central Park）披頭四（The Beatles）成員約翰・藍儂（John Lennon）被刺殺身亡的紀念地。在紐約待了幾天，感觸良多，相較於加拿大人的友善，美國人多半行色匆忙，臉上掛著冷漠，但我卻意外地遇到了一位友善而禮貌的黑人。我來到雙子星大樓遺址，行經華爾街時，有位黑人見我拿著相機四處拍照，便告訴我附近有座教堂值得走訪。我照著他說的路線，來到三一教堂（Trinity Church）。這是座擁有數百年歷史的教堂，建於英國殖民時期，也是電影《國家寶藏》（*National Treasure*）裡的場景。

■ 生命的自由是一種假象嗎？

■ 意外來到三一教堂。

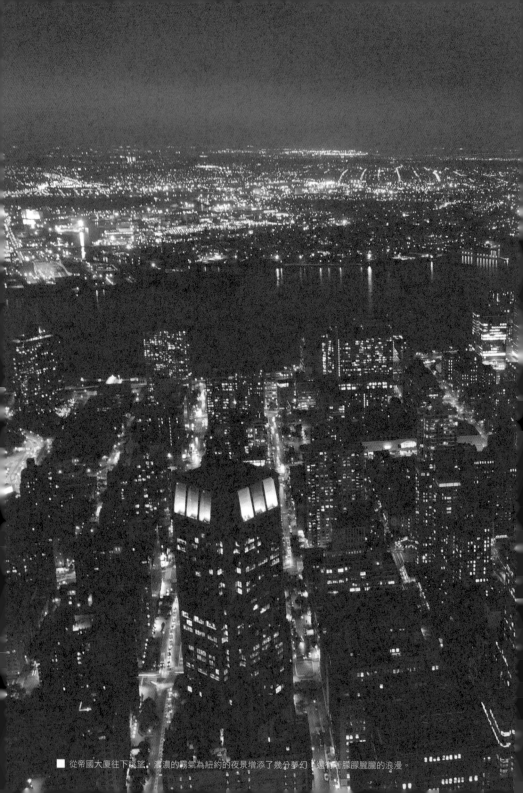

■ 從帝國大廈往下眺望，濃濃的霧氣為紐約的夜景增添了幾分夢幻，還有著朦朦朧朧的浪漫。

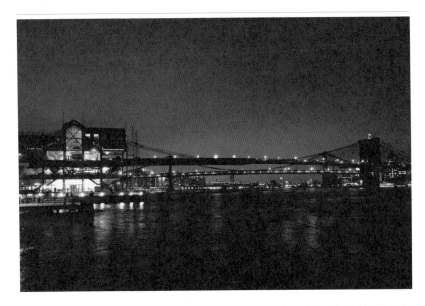

　　教堂旁是古老的墓園，埋葬了多位名人及文學家。幸虧遇到這位熱心的黑人朋友，讓我與這段歷史邂逅。

　　在紐約的最後一晚，我來到帝國大廈，滿腦子想的都是金剛爬上帝國大廈的畫面。等我上了最高的觀景樓，卻沉醉在紐約的夜景裡，想起《西雅圖夜未眠》（*Sleepless in Seattle*）裡的諸多情節，湯姆‧漢克（Tom Hanks）帶著小孩與梅格‧萊恩（Meg Ryan）在帝國大廈頂樓再次相遇的那一刻，真是經典……

　　這晚的紐約，有著西雅圖般朦朦朧朧的浪漫。

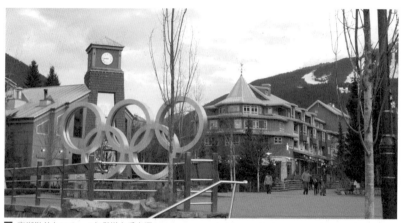

■ 惠斯勒曾在二○一○年舉辦冬季奧運。

## 惠斯勒，我來了！但戶頭只剩下兩百塊……

惠斯勒位於溫哥華以北約一百多公里的太平洋海岸山脈中，是一個如詩如畫的小鎮，夏季適合露營、爬山、划獨木舟、探訪野生動物等。冬季可以蓋雪屋、溜冰湖、上北美最具盛名的惠斯勒山與黑梳山（Blackcomb Mountain）滑雪。來此朝聖的人們盡情享受這兩座雪山帶來的樂趣。惠斯勒彷彿就是一個美麗的傳說之地，許多移居到此的人都感受到心靈上的轉變。

回溫哥華後，得知惠斯勒當地有些知名飯店、餐廳會在特定日期舉辦公開面試會，雖然荷包緊縮，還是硬著頭皮住到鎮上準備面試。幾次下來車資不菲，加上面試期間幾乎沒見到華人面孔，我懷疑這是個愚蠢的決定。

恰巧友人吉娃拉也計畫移動到惠斯勒，於是我們結伴去應徵。我帶著五十份的履歷表逐一去投，卻丁點消息也沒有。

沃倫安慰我不要著急，一月後會有一批離職潮，到時會釋出許多工作機會。這是什麼道理？果然兩個月後鎮上陸續出現許多拄著拐杖、上石膏、纏吊手臂的人，大多是因為滑雪受傷而逼不得已得離開。

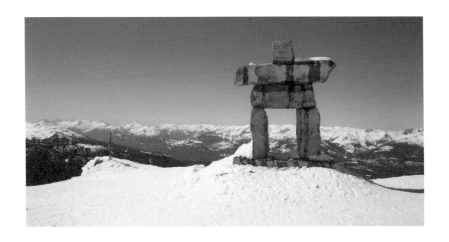

　　但我無法再等兩個月，眼前情況非常糟，長時間的旅行，加上頻頻前往惠斯勒參加面試的交通食宿，帳戶裡只剩下兩百塊加幣，連飛回臺灣的機票都買不起！

　　面臨即將無米可炊的壓力下，我趕緊改變作戰策略！ B計畫：從華人餐廳下手！鎮上有兩家中式餐廳與一家泰式餐廳是華人開的，不過泰式餐廳的老闆夫婦只說潮洲話與英語，而兩家中式餐廳裡，其中一家沒有缺，另一家經理則恰巧是位臺灣移民女性。Yes！我的生存機會來了！

　　經過面試後，順利得到工作機會，也替吉娃拉爭取到工作。但經理只保證每周二十小時的工作時數，附帶兩個違法條件：一、前兩個工作天不支薪；二、另有為時七天試用期。為了先熬過這段陣痛期，只好忍受不合理的條件。第一次深刻體驗到，在外地卻被臺灣人剝削，感覺糟透了。

　　滑雪旺季有成千上萬人湧入搶工作，當地工作者可以享有免費或折扣的滑雪季票。住宿甚至比工作職缺還少，所以經理建議我先找住所。

　　有趣的是，這裡的房客要租房是得跟房東面試的。惠斯勒不止物價高，連房租也高到不可思議！我看了其中一間分租的木屋，戶外有夢幻中的泡

澡池，但房間卻是四人一間，聽到租金時，完全傻眼！再三跟房東確認後，確實沒錯——四人房，每月每人六百五十塊加幣。有沒有搞錯？一個房間擠四個人，每人還要付將近一萬九千五新臺幣的租金！搶錢啊？

　　當我正苦於找不到好住所時，好友田中尚提起他的波蘭友人馬修（Matthew）正在找新室友，住處就在遊客中心樓上，擁有絕佳地段。我前來與馬修「面試」，當他知道我來自臺灣後，馬上就回絕了。理由是他的前女友正好就是臺灣女孩。什麼爛理由？彼此寒暄講了些無關緊要的話題後不歡而散。

　　恰巧餐廳經理的日本友人娜歐蜜（Naomi）正好有空房要出租給男性，參觀比較過後，便租下娜歐蜜的房間。

　　之後與馬修在鎮上不期而遇好幾次，經常上演冤家路窄的戲碼。有一回，我被田中尚拖去馬修家餐敘，幾杯黃湯下肚後，我故意要他講講臺灣前女友到底是哪裡不好，當然不關我的事，純粹只是對他的爛理由感冒！

■ 鋪上一層霧霧白雪的河川上，晨曦灑落綴著閃閃金光。

　　那天，同層樓的房客幾乎傾巢而出，宛如聯合國般，場面熱鬧非凡。離開前，馬修與我相約一起上山滑雪板。後來我們常上山滑雪，相聚機會多了，天南地北瞎聊，他反倒成為我第一位談心的波蘭好友。

　　幾個月後，我要離開的前一晚，我與馬修在他房裡聊了許多彼此的故事。道別時雖然不捨，但說好當他結束旅程後再到臺灣相聚。

　　有趣的事接連發生，在僅有一份兼差職的情況下，只好繼續面試其他工作。我與吉娃拉一同前往泰國餐廳投履歷。說巧不巧，偏偏泰式與中式兩家餐廳是死對頭。臺灣經理解釋了恩怨的來龍去脈，原來泰式餐廳的老闆原是兩家餐廳的共同經營者，而中式餐廳的香港老闆與臺灣經理原是他的前員工，但老闆積欠薪水又付不出餐廳租金，最後兩人憤而跳出來頂下中式餐廳的經營權，雙方因而結怨。可是在面試完泰式餐廳後，裡頭來自日本、韓國、泰國的員工都非常友善，心裡倒是偏向泰式餐廳。

　　頭一天到中式餐廳工作，經理居然在午休時告訴我，隔天不用來上班

■ 馬修成了我最好的波蘭朋友，這也算是不打不相識的一段友情吧！

■ 在泰式餐廳工作時，休息時間我最喜歡看著窗外那細雪紛飛的景色，心情不自覺隨著飄雪舞動著。

了，因為她聽聞吉娃拉傾向到泰式餐廳工作，不希望我們彼此交流兩家餐廳的狀況。天啊！這輩子頭一次被炒魷魚居然是在加拿大！我朋友的選擇關我什麼事？我趕緊跑到泰式餐廳，跟老闆娘確認是否能受聘，還好她對我印象不錯，直接聘用。

回住處後，娜歐蜜問起工作狀況，我添油加醋地描述，她對中式餐廳不付工資的違法行徑深感氣憤，更對經理辭退我的理由覺得不齒！娜歐蜜決定幫我討回公道！瞬間有股想舉起日本國旗搖旗吶喊的衝動。她也不忘提醒我，要留意泰式餐廳老闆積欠員工薪水的問題。明知風險很大，但賭的就是旺季那絡繹不絕的觀光人潮，餐廳生意好到發燙，應不至於發不出薪資。

隔天，娜歐蜜果真幫我要回那半天薪資，但也因此與經理撕破臉。

然而，問題才剛開始！泰式餐廳裡藏著許多不為人知的祕密。尤其是關於來自泰國的悲情地下主廚東才。東才只懂說泰語，對英語一竅不通，所以無法對他人訴說飽受的不平等待遇。老闆特地聘請一位英語流利的泰國幫廚，幫忙廚房雜務，也幫東才翻譯。

剛好吉娃拉能講泰語與東才溝通，透過她轉述才得知事情的真相。東才

是非法工作，老闆娘看準他不敢去揭發檢舉，把主廚的薪資壓低一半，甚至還積欠他兩個月的薪水！一切猶如戲劇情節般，編劇在每段情節裡埋藏著火藥引信，等真相被挖出來時，炸藥才一個接一個引爆！

我盤算著幫東才檢舉這家黑心餐廳卻陷入兩難，因為他可能面臨被遣返的處分。後來才發現，裡頭大部分員工都沒有合法工作證！

幾星期後，第一顆炸彈引爆。我的薪資支票跳票，銀行帳戶被凍結！銀行行員解釋道，由於雇主帳戶裡沒有足夠的金額支付我存進去的支票，所以銀行暫時凍結我的帳戶。一旁的銀行經理問道：「你在泰式餐廳還是中國餐廳工作？他們已經發生過很多次類似事件，你要小心。」

人生中第一次拿到跳票的支票居然是在加拿大！我無奈地回餐廳找老闆討錢，心裡想著還是趕緊找下一份工作，脫身要緊！

打從開始學習烹飪後，也懂得發自內心品嘗人生。只是，吃了那麼多異國美食，烙印在腦海的卻不是什麼山珍海味，而是五味雜陳的冷暖人情。

■ 初到惠斯勒小鎮，街道上處處是秋紅落楓，只是秋天的氣象卻只維持不到短短的一個月，便進入冬天。

　　過了半個月，我順利拿到薪資，剛好娜歐蜜也引薦我進法國餐廳工作，收入才不至於斷炊，於是趕緊在聖誕節前辭掉泰式餐廳的工作。

　　在友人的介紹下，我又順利地進入了一位墨西哥籍老闆旗下工作。我戲稱宛如加入墨西哥幫派似的！老大是墨西哥人「佩佩」，在惠斯勒可是大有來頭，二哥是泰國軍師「班克」，老三是墨西哥猛男「阿鬥」，四妹是捷克美女「克麗斯汀」等，所有員工來自不同國家。我們總是成群結隊上山滑雪，看著幫內臥虎藏龍，不論男女都是身懷絕技的「雪林高手」，滑著雪板在山上飛簷走壁，宛如武俠小說。

　　在老大的安排下，我進入了希爾頓集團的會員俱樂部兼差。由於這裡只有高級會員才能進來，所以工作顯得輕鬆許多。

　　來到惠斯勒才兩個月，從一開始完全找不到工作，兩個月後居然歷經了五份工作，還曾同時身兼三職，真是始料未及。說穿了，這裡的職場靠的就是人際關係。有關係，沒關係；沒關係，找關係。

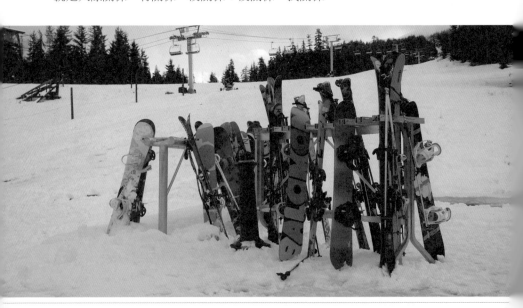

## 在雪的國度裡乘風破浪

我在惠斯勒滑了整個冬季的雪板，放假就是在山裡滑雪板，成天在山林間鑽來鑽去，整座山有如雪白的後花園。尤其是滑在山壁上，整個人跟著雪浪起伏，看著雪板的板頭一路劃開雪浪，猶如在海上乘風破浪。待技術逐漸純熟，雪道滑不過癮，便跟著大夥往難度更高的樹林裡鑽，為了閃過迎面而來的杉木林，必須要能快速而靈巧的操控雪板。

滑累了就在山莊裡的休息站喝杯熱騰騰的可可補充熱量，因為波蘭友人安娜（Anna）就在休息站工作，友情招待的熱可可喝起來讓人格外感覺人間有愛。陽光普照的日子，坐在戶外曬著太陽，眼前一片白雪皚皚，啜飲著溫熱的甜滋味流進喉嚨，好不愜意。

滑雪是高危險運動，悲劇幾乎每天都在上演，平均十次上山，有八次會見到受傷的滑雪者被雪上摩托車運送下山，這兩座雪山每年總會帶走幾條人命。那年二月有一名華裔女子疑似滑出了界，遍尋不著，當地新聞一再報導，幾天後她的屍體在山林裡被發現。

■ 雪地裡的氣候變幻莫測，有時高度落差幾百公尺而已，飄到山下的雪已融成絲狀細雨。

　　我也曾發生過幾次意外。摔到頭、撞到樹、扭到膝蓋、雪板插進雪裡、撞上樹梢三百六十度騰空翻轉⋯⋯，都只是受傷的基本款。有一次，我在山上拿掉手套與友人傳簡訊，想不到才短短幾分鐘，手指表層皮膚竟然凍傷，趕緊將手指含進嘴裡取暖，仍三天毫無知覺。

　　最糟的一次經驗就是被困在山谷底。那時大夥一票人上山，一個大轉彎繞過小徑後，眼前出現一片遼闊的山谷，只見大家都往滑雪道走，沒人往山谷滑，偏偏那廣闊的細綿白雪真的好吸引人，心中盤算著穿越這山谷應該是條捷徑。剛滑下去的頭一分鐘熱血沸騰，這是屬於我一個人的雪場啊！但下一分鐘馬上就明白為什麼沒有人了，因為山谷底地勢較平緩，沒有坡度就沒辦法前進，眼看著離正規的雪道只有幾百公尺遠，我卻陷在深不知幾尺的雪地裡，掙扎了許久，實在沒辦法，只好解開雪板徒步行走，那段距離比什麼都來得遙遠。零下的氣溫下，雪衣內卻是汗流浹背。每抽離雪地一步，下一步踩下去又深陷至膝蓋，真是生不如死！我滿身大汗地在雪地裡做著龜速般的極限運動。

　　二十分鐘後，終於有人發現我走丟了，南韓友人茗智（Minji）傳簡訊問我在哪裡，我望著周圍白茫一片的山谷，鬼才知道這是哪裡！

■ 右為說話總是一針見血的韓國友人茗智。

■ 日本友人莉紗也是個滑雪高手。

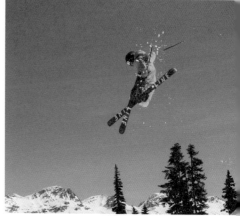

　　我全身筋疲力盡，癱軟地躺在雪地裡，體內水分幾乎流盡，在極度渴水的情況下，冒著軀體失溫的風險，抓起雪便往嘴裡塞。突然，有人在呼喚我的名字，抬頭只見茗智就在山坡上揮著手，我對她比手勢，要她絕對不可以滑下來。全程歷經一個半小時，我終於爬上了坡，大腿也幾乎抽筋！

　　感謝茗智的不離不棄。上去之後，我問她看得懂我剛才在山坡下比的手勢嗎？示意她不要下來，不然會困在雪地裡。她說：「當然看得懂，只有笨蛋才會滑下去……」

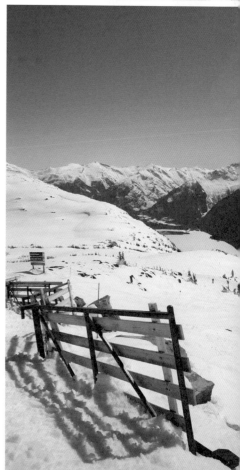

Pascal /
From France

Story **17** 烹煮法式寂寞的老廚師

帕斯卡｜法國

來到惠斯勒鎮，滿心期待準備進入雪的六角國度時，卻意外闖進了法國佬冬眠的內心世界，我嘗著一道又一道以寂寞為佐料的法式料理，慢慢度過整個雪季……

　　帕斯卡是一間神祕法國餐廳的主人兼主廚，餐廳就座落於我住處附近。談起來自法國的帕斯卡可有意思了，關於他的風流故事三天三夜也講不完。

　　為何用「神祕」來形容這家法國餐廳？我住處的地理位置人煙稀少，春天經常有熊出沒的蹤跡。出入小徑時會看到一間外觀優美的餐廳，餐廳的位置地勢較高，所以沒辦法從外窺探。餐廳有一座木造長廊，走下長廊階梯便是餐廳專屬的停車場。奇怪的是，每次經過停車場，常常只見到兩、三輛轎車停放，冷冷清清。真的有在營業嗎？

　　有一天，房東娜歐蜜問我願不願意晚上到餐廳裡兼差，住我樓上的日本幫廚小雪因為滑U字雪道時不慎摔傷了膝蓋，現在只能拄著拐杖無法工作。娜歐蜜利用餐廳的休息空檔，帶我去跟帕斯卡面試。一走進餐廳，驚豔連連，室內裝潢法式典雅，整面落地窗面對著遠山，美景盡入眼簾。

■ 餐廳專屬的停車場。每次經過停車場，常常只見到兩、三輛轎車停放，冷冷清清。真的有在營業嗎？

初次見到帕斯卡本人，他一邊抽著雪茄，一邊與我面談，看似神情嚴肅，但講起話來卻十分風趣。

「其實我是希望雇用女孩子。」帕斯卡吐了口煙圈說著。

「我是男的。」我說道。那就謝謝再聯絡，很明顯我不是女孩子。

「我看得出來你是男的……好，你錄取了。我想你能幫我吸引一些女孩子過來。」帕斯卡拉低老花眼鏡笑著對我說。

隔天傍晚六點，我到餐廳報到，帕斯卡逐一介紹其他員工，屈指一算有八位，一間沒生意的餐廳居然有這麼多員工，除了我和娜歐蜜是亞洲人以外，就只有法國人和加拿大人，半數以上都會講法語。

我在廚房裡待了將近一個鐘頭後，發現廚房裡愈來愈忙，好奇心驅使下，我穿越預備區來到用餐區，眼前場面居然高朋滿座，人聲喧嘩，熱鬧非凡！

某天我向帕斯卡毛遂自薦，想向負責沙拉和甜點的法國師傅羅納（Ronal）學習，他問我在臺灣是做什麼的？我是個設計師。他笑著說，那將沙拉和甜點擺得美觀漂亮對我而言應該不是難事，於是我開始學習做

■ 員工的聚餐時間，幾杯黃湯下肚，大家就像變了個人似的。

沙拉和甜點擺盤。之後只要羅納休假，我就頂替他的廚師帽。

每晚過了最忙碌的用餐時段，帕斯卡就把廚房交給二廚師瑞波（Ranbow），自己拿了杯酒到餐桌與客人或友人一起飲酒聊天。帕斯卡幾乎每天都醉醺醺的。時常有許多朋友與女人來找帕斯卡，這家餐廳根本就是帕斯卡飲酒作樂專用。

菜單裡有一道法式兔肉，有一次他做了這道法式兔肉當作員工餐。我告訴他，我不敢吃兔肉，因為小時候曾親眼看到外婆從庭院裡抓來外公飼養的兔子，活宰之後料理三杯兔。首先，外婆一棒將兔子敲昏，然後用一桶滾燙的熱水將兔子活活燙死，燙熟後只消在牠的毛皮上輕輕一推，兔子毛皮就輕而易舉地分離脫落。那畫面只能用「驚悚」來形容！他聽完之後，直說應該高薪把我外婆挖角過來。

在帕斯卡酒酣耳熱之後，可以聽到一堆陳年的風流往事。他身旁總是圍繞著好幾位徐娘半老、風韻猶存的女人，她們經常輪流來餐廳裡，有時會進到廚房來打聲招呼，幫忙端端菜，帕斯卡湊過去或拍或捏女人的屁股招呼著：「今天牛肉很不錯，要不要幫妳準備一份？」牛排還沒上桌，豆腐倒是先吃飽了。

■ 聽著帕斯卡說故事時，彷彿剝著一層又一層的洋蔥，令人不自覺眼眶就紅了。

待了一陣子，我認識了大部分的姐姐們，還被其中一位要電話！她總是喜歡拍我的屁股，對我說「Good job」，當下還真想叫她付點坐檯費。看多了帕斯卡與這些老情人們之間的親嘴兼打情罵俏，總覺得該要求一點精神賠償。

忙碌的周末一過，每星期會有一、兩天生意非常冷清。在這種閒到發慌的日子裡，我和羅納總是大眼瞪小眼。有一天，帕斯卡突然走了過來：「沒事做？嗯哼？」有不好的預感。果然，我和羅納被叫去鏟門前雪，那時才發現，鏟雪一點都不有趣！

那天下班後，只見到帕斯卡一個人坐在沙發上抽著雪茄。他叫我過去坐，然後把他正在喝的紅酒整瓶塞給我。精彩的老屁股情史，掀開序幕！

在帕斯卡身上能窺見法國男人的「濫」漫多情，嘴巴上永遠掛著對女性讚美不完的甜言蜜語，讚美完上午的情人，再讚美著下午的情人，夜晚再與床上的情人耳鬢廝磨。

年輕時的帕斯卡喜歡滑雪、騎重機，老了之後他的最愛只能停放在倉庫角落，價值上百萬臺幣的BMW重機，像一台廢棄腳踏車般，上頭堆疊著一箱箱洋蔥。

帕斯卡回憶起幾十年前的某日午夜，他走進一間昏暗的酒吧打算小酌一杯，卻意外遇見了生命中最愛的女人。據形容，她是位氣質優雅的女性，在酒吧裡工作，每晚周旋在不同的男人身旁。

帕斯卡為了她，經常在下班後到酒吧報到。有天晚上，帕斯卡邀請她到餐廳來品嘗他的料理，但苦等許久始終不見人影。帕斯卡來到酒吧，在門口見到她與一名男子爭吵，二話不說撲上前與那男子扭打在

■ 廚房裡擺放著一張法國酒莊HUGEL & FILS的廣告，帽緣是一把紅酒開瓶器。不知道是不是心理作用，總覺得畫裡人物的神情和帕斯卡有幾分相似。

地。本以為英雄救美是一件帥氣的事，豈料她推開帕斯卡說眼前這男人是她的丈夫，要帕斯卡不要多管閒事。帕斯卡愣在當場，瞥見她扶起男人，幫他拍去身上沙塵，卻被男子無情地推倒在地。帕斯卡不曉得該不該再上前去扶她，但既然那男人是她的丈夫，他也沒有理由再插手家務事，便黯然離去。

某天晚上，她來到帕斯卡工作的餐廳，帕斯卡很驚訝她的到來。一聊之下才知道她與丈夫離婚了，原來她和酒吧裡的男人搞曖昧被丈夫撞見，那天丈夫硬是要把她從酒吧拉回家，兩人起了口角，之後的事就如帕斯卡所見。

帕斯卡對她很迷戀，也不管她過去曾經做過什麼，就只是無怨無悔地喜歡她。一年後，兩人決定結婚。然而在愛情與婚姻方面，老天似乎開了他一場玩笑，點燃他的熱情，隨後又將他埋進墳裡！

帕斯卡被老婆拋棄了，她帶著孩子遠走高飛！真正的原因帕斯卡並沒有說得很清楚。從那之後，帕斯卡每天總是把自己搞得醉醺醺的，只有酒精

■「珍惜」是人生的課業裡最需要被學習的一
堂課，必須用心去對待。

能麻痺他被拋棄的痛！

帕斯卡說，老婆拋棄他，沒關
係，他的情人卻從沒拋棄過他。

總覺得這些情人多少是為了他
的錢，抑或是為了免費的高檔法式
料理。帕斯卡說他不在意，摸摸這
些老屁股，就能愉悅地度過一天。
他喜歡在這些老屁股裡享樂，反正
自己也是個老屁股，哪一天誰又離
開了，身邊多的是老屁股，再找就
有，也不至於太難過。感情不用投
入太深，事情相對就單純。

帕斯卡的一番話聽得出他的心在
老婆離開後已然枯萎。雖然他說這些
話時神情瀟灑，但我倒抽了一口氣，
只感到淒涼。 如果人因為受到傷
害而選擇裹足不前、浪費生命，那麼
一生有多少時間可以浪費？

偶爾，我下班走出廚房，見到
帕斯卡形單影隻地喝著酒、抽著雪
茄，便知道今晚的情人不來了。我
跟他說了聲晚安，他回我一聲：
「謝謝你，辛苦了。」離開前，我
總是會轉頭再看他一眼，那身影看
起來帶著幾分落寞，或許深愛一個
人不是什麼壞事，但太過執著去愛

一個人，也不是什麼好事。幸福的平衡點在哪裡？只有他自己知道。

帕斯卡吐出來的煙圈慢慢飄散在空氣中，那寂寞的呼吸，似乎不是只隱藏在心裡，而是隨著煙圈殘留在餐廳的空間裡。我彷彿看見他吐出來的淡淡憂傷，在昏暗的燈影下搖曳，伴隨著思念消失分解，換來的是一縷看不見也摸不著的束縛。

神祕的餐廳對我而言已經不再那麼神祕，反而增添了幾分憂傷和孤單。餐廳的主人用寂寞當佐料，烹煮著一道道法式寂寞料理，雖然滿足了味蕾，卻也苦澀了心頭。

帕斯卡說過的話常在我耳邊迴盪：「孩子啊，我這輩子不缺任何情人，只缺一個想愛的人。不用羨慕我有這麼多的情人，真正愛的人，一個就足夠了。」

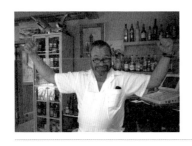

〔後記〕

### 真正愛的人，一個就足夠了：法式寂寞的鹹淚水

隔年的年底，當我埋首於書案前撰寫著他的故事時，卻傳來噩耗，帕斯卡已於同年十一月二十二日病逝。得知消息後，淚水止不住地滴落書案，他的身影與話語仍歷歷在目。到最後，帕斯卡仍舊留下一道法式寂寞的料理給我，淚水的淡淡鹹味從我的嘴角滑入……

謹以此文弔唁在天上的帕斯卡，願能再遇到想愛的人，不帶走任何遺憾，安詳入眠。

Ela /
From Poland

在惠斯勒黑梳山的洗禮下，伴著友人心裡尚未癒合的傷痕，我們只靠腳底下那張雪板翻山越嶺。如果班夫能療癒曾被背叛的心靈，那麼惠斯勒白雪靄靄的山林，或許也能淨潔渴求解脫的瘡疤。

艾拉出生於歐洲的心臟——波蘭，在典型的波蘭家庭長大。艾拉的父母總是告訴她，波蘭民族是一個非常勇敢和獨立的民族，波蘭人對自己國家的價值觀感到驕傲，隨時勇敢地捍衛波蘭人的榮譽！

艾拉的祖父是一名波蘭軍官，二次世界大戰期間被德國軍隊俘虜，德軍將他關到名為歐弗雷格（Oflags）的監獄裡。這監獄是座戰爭俘虜營，由德國軍隊在二次大戰期間一手打造，裡頭的納粹士兵充當勤務兵，並被授予在監獄裡命令、控制每個戰俘的權力。監獄裡的戰俘都飽受凌虐，只要有人反抗，就有可能被這些無情的德軍勤務兵當場槍斃。

德國軍隊阻斷了這些戰俘與家庭、社會的聯繫。他們見過希特勒操弄軍隊殺害無數的人民百姓，深感無助，這些人的屍體殘骸在街頭隨處可見；他們也清楚知道自己的家人在戰爭中挨餓，甚至遭受屈辱，更明白可能下一刻就會死去。

■ 天使並沒有迷失在戰亂的年代，每個人始終堅信世上仍充滿「愛」，從未被擊潰。

要熬過在戰俘營的生活異常艱苦，被禁閉的同胞相繼死去，納粹軍官用盡所有辦法將這些人的生命玩弄在掌心，有人被活活毆打至死，或是被逼自盡，甚至玩弄兩面遊戲，讓他們彼此互相殘害。被凌虐的理由很簡單，因為他們不願意投降，更不願意幫德軍作戰。納粹想盡辦法摧毀這些戰俘的精神狀況，要讓他們完全崩潰。

戰爭的恐怖深植波蘭人心中，殘害著他們的心靈許久……

幸運的是，艾拉的祖父倖存了下來。據艾拉的父親與姑姑說，支撐祖父存活的是他腦海裡總是浮現妻子和小孩的身影，為了想再見妻小一面，即使受盡煎熬，卻沒被擊倒，他知道家人也在等著他回鄉！

當祖父被解救之後，紅十字會送給他幾盒食物，但他吃也沒吃，就飛奔回到家鄉，將這些食物帶給妻子和小孩們，偉大的情懷與愛令人動容！

二次大戰帶給艾拉的家族極大迫害，這期間，艾拉的祖母與母親、小舅舅都曾經被納粹士兵鞭打。這些士兵闖進他們的家，不分青紅皂白，拿槍逼著所有人跪在客廳，並嬉鬧地鞭打每個人，對這些納粹士兵而言，這戰爭就像一場遊戲般，枉顧、踐踏生命！

納粹逮捕艾拉的小舅舅，並將他關進首都華沙（Warszawa）的一個德軍建造的臨時監獄（Pawiak）裡，隨後納粹對他加以殘害，在眾目睽睽之下挖出

■ 等待春天來臨之後，一切又會重新萌芽，這個世界仍舊會再度花香鳥語。

小舅舅的眼睛，讓他看不到希望，看不到未來，只在內心刻下恐懼。幾天後，這些士兵將他凌虐至死，小舅舅被當作殺雞儆猴的犧牲者。那年小舅舅只是一名十九歲的青年而已，著實令人感到心寒。

二次大戰結束後，祖父在家鄉成為一名教師，家族裡的人莫不為祖父感到驕傲，因為他幫助家鄉的人重建戰後受創的心靈，為波蘭人豎立起可敬的榮譽與生命價值！

可惜艾拉並沒有見過祖父，在她出生的兩年前，祖父便過世了。

每每艾拉聽聞父母講述當年祖父的故事時，都讓她有種身歷其境的真實感，心跳總是加快，血液飛馳竄流在血管裡，莫名的巨大壓力排山倒海而來，壓得艾拉喘不過氣。尤其當艾拉十九歲時想起小舅舅同樣在十九歲發生的悲劇，不禁倒抽一口氣，恐懼盤踞心裡，她無法想像如果這些經歷發生在自己身上會是什麼樣的情況，她渾身顫慄地躲進棉被裡，不敢將頭伸出棉被外，深怕被那些納粹的亡靈逮住，挖去眼睛，血液慢慢流光殆盡。

艾拉說：「如果當時他們也擁有和我們一樣的價值觀，是不是戰爭就不會發生？如果我們都願意為他人犧牲一點，如果勇氣不只是一句空話……」

小舅舅被挖去的眼睛，替艾拉看見了更多戰爭留給每一位受害家屬的淚水。在經歷過那樣的年代，他們始終堅信世上仍充滿「愛」，從未被擊潰。

Wendy /
From Czech

Story **19** 遠「拒」離長短腳之戀

溫蒂 ｜ 捷克

旅行，解決不了存在的疑問，但換個環境生活，
卻會對原來的疑問有新的斬獲。
原來需要解決與面對的，是內心早已根深蒂固的
價值觀，而不是寄望遠離就會有所改變。

　　來自波西米亞的溫蒂，是我見過第一個穿著超低胸服裝的性感房務
員！溫蒂修改了其中一件制服，沒想到穿起來的視覺效果讓人血脈賁
張。我問她不怕被房客性騷擾嗎？她笑我笨，這就是她小費拿得比別人
還多的祕訣！在溫蒂身上完全可以感受到波西米亞人自由奔放與浪蕩不
羈的民族性！

　　溫蒂有一對漂亮的眼睛，深色的瞳孔感覺像戴了角膜變色片般矇矓，
這遺傳自她的母親艾琳娜（Alina）。當溫蒂在敘述她母親的故事時，開
頭就讓我嚇傻了，「我媽媽在結婚前搜集過世界各國的男朋友！到現在
還缺個亞洲男友，你有興趣加入團隊嗎？」我瞠目結舌地看著她：「我
不想當妳爸……」

　　艾琳娜曾經交往過的對象有來自捷克、德國、美國、斯洛伐克、南非、
澳洲……，族繁不及備載，彷彿是另類的周遊列國……

　　艾琳娜結婚之前居住在德國，每年總會因為家族聚會而回到捷克。溫蒂說她母親不但漂亮、個頭高，身材更是性感！「除了我媽以外，沒有女生比我性感。」溫蒂拍著她的翹臀自信地說。

　　艾琳娜總是與比她矮上半個頭的男生交往，而且從不忌諱穿上高跟鞋和矮一截的男友約會，她很享受搭著男友肩膀走在路上的感覺。溫蒂對我開玩笑說，我矮她媽一個頭，如果我早點出生，說不定真的會被她媽媽相中。我瞪了溫蒂一眼，我可沒興趣淪為她媽怪癖中的犧牲品。

　　原以為歐洲女性的思想與作風都比較開放，所以怪癖多元也司空見慣，但慢慢聽完整個故事，才發現事情原來不單單只因為癖好。

　　艾琳娜的第一個男友是在求學時期交往的，她發育得很快，沒幾年便長得比男友還高，偏偏男友沒有再長高的跡象，而自己仍不斷發育著，因此兩人發展成一段長短腳之戀。

　　有一回，艾琳娜帶男友回家參加家族聚會，沒想到男友卻被父親嘲諷，問艾琳娜她身旁的小朋友打哪來？父親一句無心的玩笑話，卻傷了男友的自尊。

　　後來艾琳娜全家準備搬遷到德國，她願意為了男友留下來，但男友一句挽留的話都沒有，讓她傷透了心。離開的那一天，男友也沒來送別，於是他們就這樣失去聯繫。從那之後，她開始以換鞋般的速度在換男友，而每任男友都比她還矮。

　　我直覺她是在報復矮個子的男性！她和他們交往，然後拋棄他們，想到這就令人不寒而慄，果然女人不能得罪，她們的報復手段非常恐怖，把一

堆倒楣鬼都扯下水！

　　每年，艾琳娜總會趁著回捷克參加家族聚會時與昔日友人相聚，她不動聲色的從友人口裡探聽第一任男友的近況，但從來沒聽說他再交女友的消息。幾年後，艾琳娜認真的與幾位男性交往，卻不希望對方高過第一任男友，這成了她奇怪的擇偶條件。

　　有一年，艾琳娜回到捷克，在老家前看到一個矮個兒身影在家門外徘徊，艾琳娜走上前確認，果然這個小矮個兒正是第一任男友！他們找了一家餐廳，直到那一天他們才真正地坐下來促膝長談之所以分手的原因。

　　原來前男友非常在意艾琳娜父親當年刺傷他的話，如果艾琳娜繼續跟他在一起，就會被一堆人用同樣的話嘲笑。

　　艾琳娜根本就不在意身高的問題，兩人會分手竟是因為一句玩笑話！艾琳娜氣得直罵男友只在意自己的自尊，完全不在乎她有多麼愛他！艾琳娜哭了，這麼多年來，一直想不透分手的原因。在她知道原因之後，恨不得砍斷自己的腳，讓自己比他還矮！

　　艾琳娜好奇他為什麼不再交女朋友？倒是得到一個挺甜蜜的答案，因為

■ 不管距離多遙遠，只要願意，只要心意相同，就能堅持到底。

最愛的人每年只回來捷克幾天，他只能偷偷來看她，為了每年的這幾天，忙得沒空交新女友。

艾琳娜感動得抱著他，伸手便脫下高跟鞋，把鞋子給丟進垃圾桶。「那她怎麼走路回家？」我不解風情地問。「抱她回家？」我猜。「當然是把高跟鞋撿回來給她穿啊！」溫蒂露出一副覺得我很笨的嘴臉。

他幫艾琳娜把高跟鞋穿回去，對她說不希望永遠只能偷偷看著她，更希望艾琳娜能永遠在他身邊。

答案很簡單，愛情一點都不複雜，是複雜的人們把它變得複雜。

「後來，艾琳娜搬回捷克居住，然後和她的第一任男友結婚。」溫蒂為這個故事做了結尾。「她和第一任男友結婚？」我不禁好奇地問，「那妳是哪來的？」撿來的？

「她的第一任男友就是我爸爸囉！」搞半天，原來這位第一任男友就是溫蒂的老爸。我開玩笑的對溫蒂說：「難怪妳也不高嘛！」這個故事就在我們嬉笑打鬧中劃下了句點。

有時，我們自以為幽默脫口而出的一句玩笑話，確實傷了某些人的心，而我們竟不自知。當我回想起這個故事時，我心裡生出了一個圓圈：這是一段遠「拒」離的愛情故事，不管他們之間離得多遠，愛情兜了一圈又回到了原點！

最美麗的風景，

永遠都不在相片裡，

而是在你腦海中那美好回憶的曾經裡。

Mishec /
From South Africa

Story **20** 刀尖上的兄弟

密雪克 | 南非

文化讓人與人之間有了隔閡，
然而尊重卻能讓人與人之間的隔閡消弭融化。

　　在這一年多的旅程中，來自南非的密雪克是我少數認識的黑人朋友之一。如同常人對黑人的印象，密雪克的運動神經發達，韻律節奏感極好。除了工作之外，無時無刻都戴著耳機在聽節奏強烈的音樂。

　　剛認識他的時候，我很開心終於遇到不同膚色的朋友。但沒幾天，便開始希望他戴起耳機，或是把耳機借我戴也行，因為他真的非常愛講話，不論我們在什麼樣的場合相遇，他都可以從見面的第一秒開始講！講！講！講個沒完沒了，直到說再見為止！

　　某個大雪紛飛的日子，密雪克和幾位來自捷克的同事們起了口角。那天是捷克的某節慶日，捷克同事們在休息室裡大肆慶祝，引來密雪克的不滿，結果密雪克一句要他們小聲點的話語惹怒了「捷克幫」！當場被眾捷克人圍剿，直到經理出來想化解糾紛。偏偏經理也來自捷克，結果……密雪克當然又多被一個捷克人修理。

■ 機械人就彷彿是童年的夢想，那時即使是破銅爛鐵也當作是寶，長大後卻唯有利益才是一切。是童稚時的懵懂比較悲哀，還是長大後自以為認清現實比較悲哀？

密雪克氣呼呼地說，他們應該學會尊重休息室裡的其他人，不是每個人都來自捷克！他一直在碎念著，強調懂得「尊重」有多重要：「你需要學會尊重別人，別人才會尊重你。」不是什麼了不起的大道理，大家都懂，但不知道為什麼從一個黑人嘴裡聽到這樣的論述，感覺很不一樣。重點不是你的膚色，重點是態度！

密雪克來到加拿大工作後，頭一年返回南非家鄉，每個朋友看到他都像是看到大明星一般。對比之下，家鄉是貧窮的，大家都覺得他在加拿大肯定賺了大錢，因此每個人看他的眼光都不同了。密雪克強調：「他們看我像看到大明星一樣，但我沒有改變，我還是原來的我！」

他不在乎大家的異樣眼光，一如往常，密雪克來到某些友人常聚集的地方瞎攪和。其中一位友人R，特地帶酒來慶祝好兄弟歸國。他們從小一起長大，情同手足，是密雪克最好的朋友之一。幾年前R因遭人搶劫而被砍斷了左手，那時密雪克與一幫兄弟到處追查，想將凶嫌揪出來，但都未果。聽他提起家鄉的治安之糟令人咋舌，連警察參與搶劫的案例也層出不窮。

某夜，R約密雪克出來狂歡，在酒足飯飽之後，密雪克大方埋單。就在他們肩搭著肩一起回家的路上，昏暗的巷弄彷彿就快被夜色吞噬，他怎麼也沒想到，R開口借錢花用，密雪克掏出口袋裡所剩的錢全塞給

他，R卻丟到地上，他要更多！密雪克告訴R，他把錢都交給家人，R怎麼也不相信！突然間，R掏出一把小刀，抵住了密雪克的脖子，密雪克嚇得當場跪在地上，R質疑他身上一定還有更多錢。密雪克那時嚇得都快尿褲子了，但R沒有半點收手的意思。

密雪克不可置信地看著眼前的R，這個拿刀架著他脖子的人，竟是他從小一起長大的好兄弟！他只好指著自己腳下的那雙NIKE鞋，表示還有錢藏在鞋子裡，R才挪開刀子。

密雪克彎下腰後猛然起身，一把推開R，本來打算逃跑，但見小刀從R手上掉落，於是逮住機會撲倒R，接著跨坐到R身上瘋狂痛毆！拳如雨下，少了一隻手臂的R，連還擊的機會也沒有，任憑密雪克狠狠地痛毆他。R哭著說他需要錢，沒辦法才出此下策。可以想見R的臉上參雜著血和淚，整張臉大概也被密雪克打得鼻青臉腫，不成人形。

密雪克從鞋底掏出所有的錢砸向R，「我們以後不再是兄弟了！」。

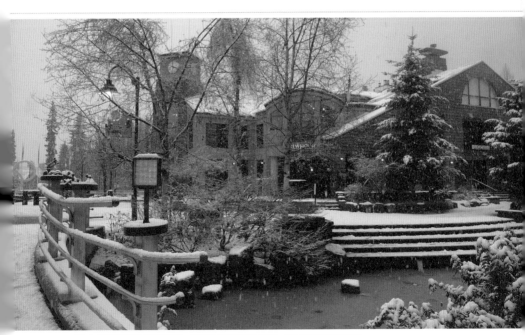

■ 冬天的街道被冰雪覆蓋著，若有幾分蒼涼的冷空氣，也在呼吸之間凍僵了。

■ 偏見彷彿是厚重的冰雪，壓沉了我們身上的細梗枯枝，而在我們懂得尊重彼此之後，心也跟著雪水融化滴落了。

　　密雪克唱作俱佳的講述事發經過，讓人感覺相當戲劇化。很難體會他在當下的真實感覺——被自己好友逼上與死神交會，除了恐懼，還有難過、訝異的情緒糾葛其間，應該是非常錯愕與矛盾！

　　密雪克說，他一路哭著飛奔回家，不是因為受到驚嚇，在他家鄉打架流血的事很稀鬆平常，被人拿刀子威脅也不是第一次，但他沒辦法想像這次對他拔刀相向的是他的好兄弟、好朋友！

　　他的眼淚在哀悼，內心在哽咽，只因為失去了一個兄弟。

　　有時候，我回想起當初拿著自己的明信片去交換不同國家友人故事的初衷，心想或許會聽到一些不同文化的故事。確實，我聽到了很多動人的故事，但也觸動了心靈深處的感傷，那與文化毫無關係，全是因為「人性」。不論我們身處在哪個國家，人性是相同的。

　　我從他的眼神看到了尊嚴與堅持，從他的靈魂裡懂得了什麼叫做「尊重」。

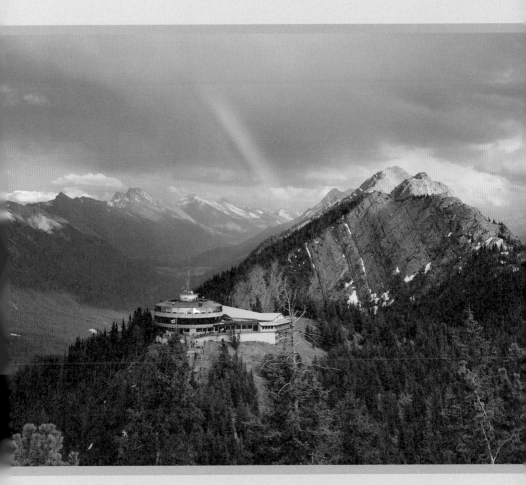

在雨過天晴之前，

我把空氣裡的清新味道記錄在腦海裡，歸檔；

記錄在日記裡，翻閱；

記錄在內心裡，回味；

記錄在回憶裡，重溫；

卻忘了將下一刻的思念也一起記錄下來……

Peter /
From Czech

# 21 結巴電台播放的
思念煙圈

彼得 ｜ 捷克

未來雖然仍看不透，至少學會了珍惜當下。每天都是獨一無二的一天。遠離家鄉將近一年的光陰，流浪讓遊子想家了嗎？承載了這麼多旅人的故事之後，我懂得了思念與牽掛……

這一年，我遇到許多來自捷克的青年到惠斯勒工作。同樣來自捷克的彼得說，不管是街道上、巴士上，都能聽到路人用捷克語交談，真納悶是不是來錯了城市？大老遠特地跑來加拿大，卻感覺還在捷克境內。彼得戲稱，歡迎來到「加拿大捷克共和國」。

彼得長相看似凶惡，但只用「凶惡」不足以形容我對他的第一印象，用「變態殺人魔」來形容更為貼切。他抱怨在惠斯勒很難找到工作，他與女友兩人英文都很流利，但到處求職到處碰壁。如果我是雇主，也不敢雇用一位長得像殺人魔的員工，萬一哪天說了不中聽的話，可能就成了當晚濺血的目標。

但實際上，彼得的個性很和善，而且很有禮貌，做起事來一板一眼，絲毫不苟且隨便。不笑的時候看起來怪怪的，笑開之後看起來憨憨的。

彼得是一個不折不扣的老菸槍，工作之餘，嘴上總叼著一根菸，很難

■ 老菸槍雪人，心再冷也要抽上一根思念。

想像彼得在捷克可是一位電台主持人。他的英文之所以還不賴，就是因為從小喜歡聽西洋歌曲，為了瞭解歌詞內容，逐字逐句查字典，學習到許多英文詞彙，更因為熱愛西洋音樂，選擇了電台主持人當作他的事業。彼得說他一邊主持廣播節目，還能一邊吞雲吐霧！

彼得的父親也是個老菸槍，從小就聞著父親的菸味長大，那味道遊走在父親的臉頰、皮膚、鬍鬚、唇齒、指間，甚至他呼吸的氣息都飄浮著一股淡淡的菸味。

彼得能言善道、辯才無礙，主持節目時可以滔滔不絕，電台主持人的基本功在他身上展露無遺。很難想像小時候的彼得是個講話口齒不清、時而結巴的小孩，這情況維持到了十幾歲，才矯正過來。在童年記憶裡，他總是被嘲弄的對象。因為說話結巴的關係，彼得常被欺負，不喜歡與同儕一起玩，所以學習的對象完全聚焦在父親身上。彼得有樣學樣，尤其抽菸這招學得最徹底。對彼得而言，父親身上的菸味就代表著成熟男人的味道。

父親是一位木雕師傅，組成一個還過得去的中產家庭。這個家庭在捷克雖然有點平凡、有點落寞，卻帶著單純的幸福。

彼得對父親的印象，就是叼著菸雕刻著木飾擺鐘上的花紋。有時父親會雕刻一些小玩偶給他，那些木雕至今仍是他的珍藏。

令他印象最深刻的一件事，發生在他還很小的時候，有一次在路上遇到三個年紀較長的學生在路旁逗弄小狗，他認得這幾個曾經欺負過他的人，心裡雖然猶豫，但牙一咬仍決定上前阻止他們的惡劣行徑。果不其然，這

三人將目標轉向他，朝他丟石頭，雙方拳腳相向。

這群人對他窮追猛打，還嘲諷他天生的不足，只會咿咿呀呀，又不是啞巴卻不會喊救命。

彼得小小的雙拳不敵對方勢眾，迫於無奈只好趕緊逃回家。在家門口剛好遇到拄著拐杖在抽菸的父親，父親見彼得被人欺負，連忙丟下手上的菸，拿起拐杖揮舞，想要趕跑這群惡劣的頑童。想不到頑童們肆無忌憚，其中一人推了彼得的父親一把，害他失去重心，重重摔倒在地。接著彼得就看到其他人趁勢上前朝著父親年邁的身子踹上幾腳，彼得急得想大聲喝止這些人，但在這關鍵時刻，他的結巴毛病又犯了，那些話硬生生卡在喉嚨裡。彼得情急下哭了，發出怒吼般的聲音，衝上去把他們撞開，見人就又打又咬。此時父親掙扎起身，額頭上沾滿了鮮血和沙塵，這群頑童眼看情況不對，一哄而散！

■ 彼得的住處就在我家斜對角巷子裡。上班時，總是見到他早我一步在這個公車亭外邊抽著菸邊等公車。

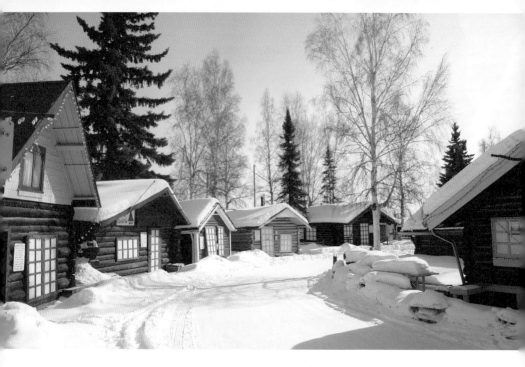

　　彼得說，當時他真的嚇壞了，但父親為了保護他，完全不管自己已然年邁體衰！他氣自己沒用，在緊要關頭，居然連一句憤怒的話都無法順利表達。那時的他非常自責，恨不得拿刀子把自己的舌頭切下，將喉嚨割斷，反正這些器官是如此懦弱、畏縮。

　　彼得花了很長的時間矯正結巴，但這一輩子他怎麼都忘不了父親額頭上流下來和著泥塵的鮮血，那是他記憶中的父愛！

　　不幸地，彼得的父親在多年前死於肺癌。我疑惑地問他，抽那麼多菸，難道不怕跟他父親一樣嗎？彼得點了根菸說，他曾經嘗試戒菸，堅持了將近三個月，最後會破功是因為想起了父親，於是點了根菸，當他聞到菸草燃燒的味道，也聞到了父親的味道。

　　我看著彼得徐徐吐出的煙，一絲絲瀰漫在空中，好似纏繞著他父親的靈魂似的，煙霧裊裊，慢慢隨風搖曳，然後消失。讓彼得感到安心的味道，居然是導致父親死亡的味道，真是不勝唏噓。

　　冬季即將結束，彼得決定與女友一同回去捷克。或許，哪天又能聽到捷克的結巴電台播放起思念的煙圈。

留白，是我想要的生活；

但，空白，不是我想要的人生。

Mark /
From Whistler, Canada

Story **22** 女兒的牛鬥士

馬克 | 加拿大惠斯勒

春天即將來臨，氣溫漸漸升高，雪融的時候，泥土和著雪水被人們的鞋印踩踏羞辱，迎接而來的是進入春天前的醜陋景像。可惜在山林還沒被芳草覆蓋之前，我就得收拾行囊，準備離開了……

　　馬克是位飯店經理。他一直很想要有個中文名字，感覺很酷！在得知我來自臺灣後，便請我幫他取個中文名字。聽到這個請求時，我笑得合不攏嘴，終於有人可以讓我瞎搞了。

　　我當然不會幫他取一個像「馬克杯」之類沒創意的名字。

　　馬克姓Bull（公牛），Mark Bull是他的全名。取名字這件事，責任之大，非同小可！為了完成這重要任務，我興奮到無法入眠，腦海裡奇奇怪怪的名字一一浮現，我甚至將它們一字排開，開始在每個名字之間交叉比對，於是許多很有意思的名字相繼出爐！

　　隔天我興高采烈地將寫滿名字的紙條從褲子口袋掏出來，他才說出希望名字有「勇士」（warrior）的涵義。我想了幾秒鐘，把紙條丟進垃圾桶。我口袋名單裡沒有半個符合勇士之名。要求真多，不然就叫「馬克杯」好了！

　　所幸這也沒難倒我，腦海又轉過了好幾個人名。最後他挑了一個筆劃

最少且最沒創意的名字：牛鬥士。他非常滿意這個新的中文名字，雖然我也不好意思提起這名字的靈感來源——是因為想起臺灣的某家連鎖牛排餐廳。

馬克與我分享女兒的故事。他脫下襯衫露出貼滿痠痛藥布的背脊。我很訝異，原來外國人也貼痠痛藥布啊！他背上藥布數量之多，令人咋舌！

馬克年輕時從基層房務員做起，對工作的每一個小細節都力求嚴謹。由於工作需要經常彎腰，長期姿勢不良又不懂得保護自己，造成了腰和背脊嚴重的職業傷害。

馬克與愛妻生下了一名小女孩，他十分溺愛女兒，每次聊起總是滿臉的驕傲。他形容女兒很聰明，在三歲大的時候，就會躲在棉被裡，再突然掀開棉被嚇馬克。本來期待著這小女孩有什麼驚人之舉，例如背出圓周率小數點後面數不完的近似值數字，或是能彈奏出貝多芬第九號交響曲，諸如此類……。掀棉被嚇人就算聰明，那我豈不是天才！聽祖母說，我滿周歲的時候，就會吃葡萄不吐葡萄皮呢！只能說天下父母心，在爸媽心中最聰明、最棒的小孩，永遠是自己的小孩。

有天他跪在地上當起馬匹，與小女兒玩騎馬遊戲，他發現女兒特別開心，此後他每天都趴在地板上讓女兒玩騎馬遊戲。但腰與背脊實在承受不住姿勢帶來的疼痛，有一次實在痛到不行，跟女兒說不玩了，女兒那小巧

在父母心中，有一道長長的迴廊，就像對孩子的愛，有著看不見盡頭的包容。

的嘴角立刻下垂，嚎啕大哭，好不悽慘！為了討女兒歡心，他只好強忍痛楚，繼續趴在地上當馬給女兒騎。但另一方面，他也開始求助醫療，服用止痛藥。為子女做牛做馬的心情，好讓人心疼。

我問馬克，何不乾脆買個小木馬給女兒騎？馬克搖頭：「當然有，但她不喜歡。」這小女孩也真是怪哉，什麼不好玩，一定要玩這種整死老爸的遊戲才開心。

某年冬天細雪霏霏的傍晚，馬克才回到家就聽到小女兒在二樓喊著「爹地」，不料她一個踉蹌，居然從樓梯滾落下來，額頭撞到樓梯扶手，當場血流如注，馬克嚇壞了！

馬克趕忙替女兒止血，匆忙抓起一件毯子蓋在女兒身上，趕緊抱著女兒衝到車庫，夫妻倆心急如焚，連保暖外套都忘了穿，一路飆向醫院。還好傷勢經縫合後並無大礙，但也在額頭上留下傷疤。針線或許縫合了小女兒額上的傷，卻沒縫合馬克自責的心。馬克是如此疼愛他的女兒，那血濃於水的父愛，無人可以取代。

不久前，馬克和妻子幫女兒過生日，邀請女兒的同學來家裡參加生日派對。一個小男孩牽起女兒的手，大家都稱讚他們是兩小無猜的一對。反倒是馬克感到吃味，一面假裝誇讚小男孩長得俊秀，一面伸手捏著小男孩的臉頰，直說女兒以後要是嫁給太帥的男生會吃虧。這種時刻，父親為了保

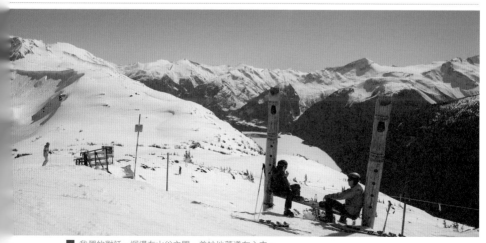

■ 我們的對話，迴盪在山谷之間，美妙地蕩漾在心中。

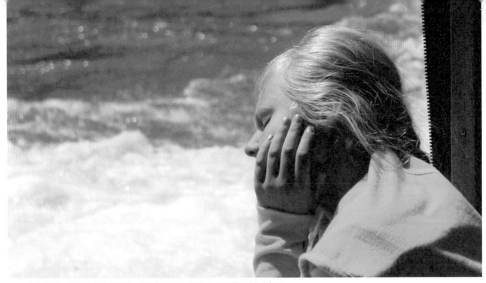
■ 沉默，不代表沒話要說，或許只是因為有太多的因為而說不出口。

護女兒，心裡總暗罵：「男人沒一個好東西……」

他見到小男孩抓了一大塊蛋糕時，就拍打他的手背，害他手上沾滿奶油；小朋友在庭院玩遊戲的時候，就趁機故意把球拋得老遠，惡整小男孩，讓他疲於奔跑的撿球。我笑這個老爸還真幼稚。他拍著我的肩膀說：「等你當了爸爸就知道！」

某天，我在午餐時間與同事阿契等人聊起馬克的女兒，卻見阿契突然噤聲不語。事後阿契才說，馬克的小女兒有輕微智力受損，念的是特殊教育學校。回想馬克每次跟我聊到他女兒時，絲毫感受不到有什麼相異之處，在馬克眼裡，女兒不是有問題的孩子，他對女兒的愛，對女兒的煩惱，也像個正常的父親。

直到那一刻我才知道，為什麼馬克即使背脊再痛也想看到女兒的笑容。或許他對女兒有著龐大的愧疚，所以比一般父親付出加倍的愛。唯有女兒的笑容才能舒緩他心裡的痛。這是世上最真實的愛！

看著馬克的身影，身材雖不高大，但肩膀卻比任何人都還要寬大而可靠。他或許不是一個真正的勇士，但絕對是奮不顧身保護女兒一輩子不受傷害的勇敢鬥士！

回憶起馬克曾說，以後女兒長大了，可能會交第二個男友，可能會結兩次婚、有兩個老公，也有可能會生下兩個小孩，但永遠不會有第二個老爸！

日光的每一印腳步，細細緩緩；

遠山的每一抹笑容，層層疊疊；

旅人的每一刻心思，悠悠蕩蕩……

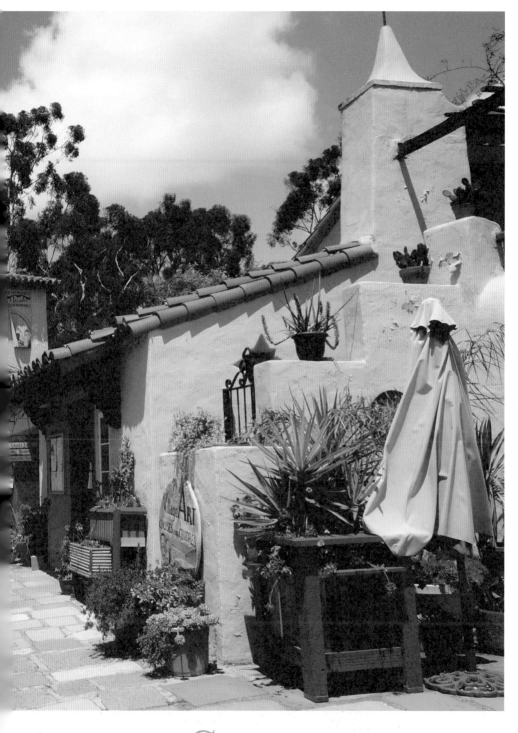

San Diego | 聖地牙哥

## 令人流連的旅人收容館

一年時光轉眼如煙。腦海裡堆積著滿滿回憶還來不及整理，卻因為簽證期限即將到期，只能懷著不捨的心情，再度收拾起行李啟程。這次決定一路往南！剛好正在美國聖地牙哥旅行的福田直規盛情邀約。他的美國之旅走到一半，便因盤纏不足而待在聖地牙哥的某青年旅館打工，官方說法是打工換宿，其實就是黑工。於是我興沖沖地決定前往聖地牙哥！

法國餐廳的二廚瑞波知道我要前往美國旅行時，滿臉驚訝，「你要去美國？」他比出槍的手勢，「你想不開？他們每個人都有槍，一不小心碰碰兩聲，就一命嗚呼了！」雖然知道是玩笑話，仍不由自主地「咕嚕」一聲吞嚥著口水。

■ 前後只差了一個星期，我從極地來到暖爐地區，穿著一件T恤都還嫌熱，聖地牙哥的「熱情」讓我印象深刻。

■ 我和安迪在西雅圖唐人街的一家中式餐廳敘別，當我看到菜單上有珍珠奶茶時，強力推薦他一定要試試臺灣最有名的飲料，想不到意外地難喝。

　　我搭乘巴士從溫哥華出發，由陸路進入西雅圖，在青年旅館裡認識同寢室的瑞士人安迪（Andy）。兩人相談甚歡，決定結伴到市區感受美國城市。這一天的西雅圖天空層層陰霾積雲，彷彿將雨水凍結在空氣中，濕氣沉重卻沒落下半滴雨水。回程時我們走進一家酒吧，兩個剛認識的大男生在結識的頭一晚就酩酊大醉，攙扶著彼此搖搖晃晃回到旅館。

　　途中旅經幾個大城市，都有不同的感受。抵達聖地牙哥時，那炎炎如夏的豔陽實在令人困惑，兩個星期前我還在雪地追北極光，泡著零下十度的極地溫泉，現在身上只著短袖T恤，依舊滿頭大汗！

　　住進直規工作的青年旅館，這才發現又是一個瘋狂的開始。這家旅館顛

■ 瘋狂的青年旅館，其實收容著許多國家的旅人，他們不離開的原因，只是因為愛上這裡。

■ 在色彩繽紛的國度裡，畫一張思念，想送給昨天的自己。

覆想像，裡頭住著來自不同國家的旅人，我從上鋪的德國室友麥克身上察
覺出一點端倪，他已經在這住了三個月……

　　透過直規的介紹，我認識了所有館內的員工，許多員工跟直規一樣，旅
費花用殆盡便留下來工作，這根本就是一間旅人收容館。

　　某夜，我和直規在交誼廳聊天，只見一群工作人員吆喝著要帶房客去酒
吧，問我們要不要加入。我好奇地跟著來到門口，只見門口已經聚集約莫

■ 突來的一支全壘打，讓聖地牙哥教士隊的主場歡聲雷動，也為我的聖地牙哥之旅劃下完美句點。

三十多名房客，大批人馬浩浩蕩蕩前往酒吧。隔天晚上，他們又帶隊前往棒球場看美國大聯盟聖地牙哥教士隊出戰釀酒人隊的球賽。再隔一晚，每個工作人員提著自己自備的酒來到交誼廳，音樂隆隆響起，屬於旅館的旅人之夜熱鬧展開！

我慢慢明白，為什麼這麼多人住進來後就不想離開。這或許就是聖地牙哥式的瘋狂熱情！

Andres /
From Colombia

安德烈斯 ｜ 哥倫比亞

巴士的輪胎胎紋在邊境偷渡夾帶了加拿大的沙塵，一路風塵僕僕入境美利堅合眾國，卻發現緊臨的兩個國家，個性和長相完全不一樣，嶄新的旅程令人滿懷期待。

　　我在青年旅館交誼廳認識了來自南美洲哥倫比亞的安德烈斯，他有著一臉印歐混血的深邃五官，總是穿著背心，襯托出壯碩身材，熱情的個性，很受女生歡迎。

　　安德烈斯在哥倫比亞是職業調酒師，十九歲開始就熱衷於工作，待在酒吧七年期間，閱女無數。他說他曾和三百多個女生上過床，而且他想不出來有什麼樣的場所沒做過。他熱情地分享他那令人驚訝又傻眼的性經驗，不想聽都不行……

　　某晚凌晨三點多，他步出酒吧，在對街見到一位衣著火辣的女孩，似乎在酒吧內見過她，安德烈斯對她吹口哨引起她的注意，比手勢示意要她走到對面來，女孩大概也有幾分醉意，同樣比手勢要他過去。安德烈斯越過馬路，問她去哪裡？女孩說她的朋友就在前面。安德烈斯果然見到幾個女生在前方路口東搖西晃，一群喝醉的女生。安德烈斯對女孩說：「去我家

吧，我家就在附近。」

女孩看著他，對他說：「不要！」聽到這，以為安德烈斯該回家抱枕頭了，沒想到他說他拉著女孩的手，往前走向她的朋友，對女孩的朋友們說：「嘿，我要約她去我家，你們要一起來嗎？」他把所有女生全都邀請到他家去！一群人就在他家狂歡直到天亮。

隔天晚上，這女孩跑到酒吧找他，等他下班後，他們準備一起回安德烈斯的家裡，但在半途事情就發生了。女孩拉著他走進別人家的庭院，她脫下短裙裡的丁字褲，解開安德烈斯褲頭鈕釦，扯下拉鍊，兩人居然就在別人家的庭院裡瘋狂做愛！那大膽火辣、令人臉紅心跳的情節，安德烈斯都鉅細靡遺地描述。

安德烈斯對於分享他的性事樂此不疲，一見到我就拉我過去聊天，接著就開始大談他勁爆的風流往事。

那時的安德烈斯與一位美國女性友人約好一星期後一同到拉斯維加斯旅遊，他從手機裡秀出那位女生的照片給我看，果然臉蛋和身材都非常火辣。他們是透過朋友在紐約相識的，才剛認識的第一天，安德烈斯便約她到下榻的飯店裡共度春宵。

在紐約的那幾天，安德烈斯與她每天都廝混在一起，他們最瘋狂的想法莫過於在帝國大廈頂樓做愛！某一天，那女生提議三人行，安德烈斯當然說好，他在家鄉就已經有豐富的經驗了。夜晚，她帶著另一

■ 一九四五年八月十五日，全美上下都在歡慶二戰結束。當天就在百老匯街和四十五街交叉口，一名水手突然摟住一名護士，並親吻著她，這一幕恰巧被當時《生活》(Life)雜誌的攝影記者捕捉到，成為見證這歷史性一刻的經典畫面。

位身材性感但長相平凡的黑人女性友人前來。三名男女正準備上演赤裸裸的春宮戲碼，黑人女孩在他身後脫去他的上衣，在他耳根旁耳鬢廝磨著，而他就看著那女生風情萬種地解開胸罩，她要他與黑人女孩先玩，安德烈斯沒理由不照辦，可是正當他開始享受激情時，眼睛餘光瞄到那女生眼裡竟泛著淚光，還以為看錯了，將她擁入懷中，只見她瞬間眼淚滾落。

安德烈斯完全不知道發生什麼事，腦袋一片空白，推開了黑人女性友人，抽掉保險套，走到一旁將褲子穿回去。對不起，今晚的性派對提早落幕了。他給了兩個女生各一個吻。事後回想起來，他覺得那時大概是腦子壞掉了吧！女孩的幾滴眼淚，像是摑了他重重耳光似的，腦子頓時清醒，精蟲全死在閃閃淚光底下。那一晚，是他在紐約唯一沒有和那女生發生關係的一晚。

「這女生太漂亮了，但我們之間只有性。如果沒有性，我和她之間連

■ 大蘋果紐約市的時代廣場是摩登都市的最佳寫照，這裡有著令人期待的美國夢等待實現。

朋友都稱不上。」安德烈斯這麼告訴我。

「你喜歡她嗎？」我好奇地問。他給了一個滿腦精蟲的答案，「我喜歡的女孩超過上億個。」一隻精蟲搭配一個性幻想對象，他喜歡的女生自然有上億個。

落淚的女孩像個謎，我想安德烈斯對她是存有憐惜與愛意的。只是浪子的作風總讓人看不透，為什麼不能承認愛上了一個人？

■ 只要你願意留心，只消一個回頭，街頭隨時都上演著邂逅戲碼。

「這麼多女孩，總遇見過真愛吧？」

「你在開玩笑嗎？我認識一堆男女，他們以為他們相愛，然後結婚，接著再離婚！這就是真愛。非常真實，而且狗屎。」安德烈斯高調地談論著，結婚時浪費一堆社會資源，離婚時法院還要花一堆時間來核准離婚證書，真實的愛情就是法院裡那一疊疊離婚證書。

「我想你是愛上這個女生了。」安德烈斯一副浪蕩不羈的表情，笑笑地看著我：「很快地，我會再愛上下一個女生。」他仍舊對愛情不以為然。

如果安德烈斯的計畫順利的話，我想他現在應該在美國某大城市的酒吧裡擔任調酒師，繼續著他的美國夢。

這個美國夢裡有沒有包含真正愛上一個人？那就不得而知了。

離別，只是為了啟程。

我們道別説再見，只希望以後真的能再見。

Yen /
From Germany

Story 24 雨中驚魂夜

妍｜德國

每次看完故事的尾巴，總是有個疑問：這就是結局了？句點不過只是下一個段落的起頭，人生的旅程才正要開始⋯⋯

　　早晨，我和直規準備進市區，剛好在櫃台遇到等候友人的妍，她和德國友人伊諾（Ino）正打算要進墨西哥的觀光城市蒂華納（Tijuana）遊覽。大家聊了幾句之後，妍邀請我們同行。從聖地牙哥前往墨西哥邊境只要三、四十分鐘車程，兩個小時後，我們已經身處在墨西哥了！

　　來自德國的妍，是位半工半讀的大學生。妍從小在德國出生長大，但她的父母早年是從越南逃到德國的越南難民。二十歲這一年，她給自己的生日禮物就是隻身到世界各地闖蕩，展開人生中第一場冒險之旅，走過澳大利亞、美國、墨西哥等國家。

　　妍告訴我，她在澳大利亞的旅行故事，那是一個難忘且驚險萬分的驚魂夜！

　　在澳大利亞旅行時，她結識了三位正在環遊澳洲的朋友，大家結伴租車展開澳洲的公路之旅。當他們行駛到澳洲內陸的一個小城鎮時，遇到一場

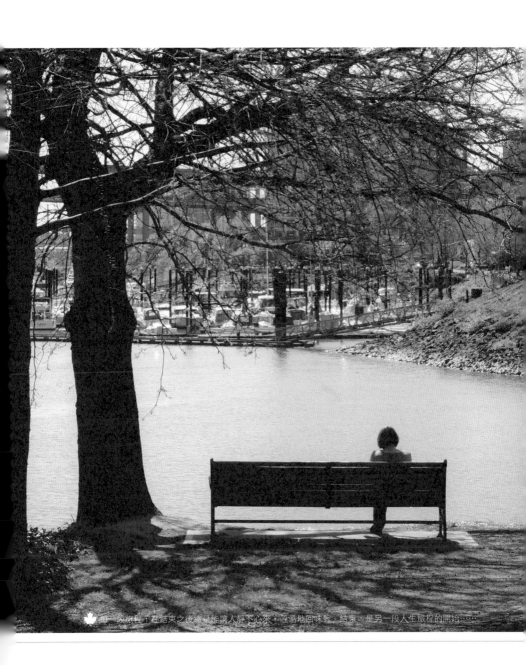

每一段旅程，在結束之後總是能讓人靜下心來，溫溫地回味著，結束，是另一段人生旅程的開始……

■ 墨西哥街頭的奇景，才好奇驢子是怎麼換上衣服的，路人紛紛說那是虐驢的漆⋯⋯

驚人的大雨，當時夜幕已低垂，雨水就像瀑布般從天沖刷下來，大家都疲累了，所以他們決定趕緊驅車趕到下一個投宿旅館。

突然間，轎車在時速一百三十公里的狀況下急轉彎，接著打滑翻車。這突來的一場意外把所有人都嚇壞了，大家狼狽地從車裡爬出來，所幸車上每個人都只是輕微小傷，損毀的只有轎車。

當時駕車的友人說，他看到公路上突然出現一個老人家的人影，就站在路中央，情急之下才會大力扭轉方向盤，導致車子失控打滑。然而路上除了他們以外，根本就沒有見到其他人影，這事令妍感到毛骨悚然。

他們待在路邊等候救援。沒多久，一輛小貨車經過，大家招手向小貨車求救。車上是一對年約四、五十歲的夫妻，男的滿臉深遂皺紋，女的眼袋垂吊、目光渙散。在下著滂沱大雨的夜裡，他們的眼神看起來格外詭譎，但這對好心的夫妻告訴他們，前方不遠處有個露營區，可以先到那去住一晚。每個人都渾身濕漉漉且狼狽不堪，無法思考太多，於是大夥坐上小貨車，來到露營區投宿一晚。

隔天這對夫妻回來找他們，建議他們如何處理車禍事故，夫妻倆還願意

■ 把世界兜一圈，即使旅程來到地球最北的一端，也不過只是踏出去就能辦到的事而已。

出借位於湯斯維爾（Townsville，昆士蘭州東部珊瑚海沿岸的一座城市）的一間空房子，直到一切事宜處理完畢。

　　所有人都感到又驚又喜，他們與這對夫妻素昧平生，真是幸運遇到善心人士。偏偏這時有人煞風景的開始討論，這對夫妻會不會別有用心？因為他們對前一晚在黑暗中看見這對夫妻眼神的印象實在太深刻！

　　當天，這對夫妻載著他們來到湯斯維爾的房子。雖然看得出來房子有一陣子沒住人了，但意外地，那是間漂亮的房子，裡頭一應俱全！

　　他們在這裡待了將近一個星期，期間發生了許多奇怪的事情……。首先，是住進來的第二晚，有人在房子後方發現了一個地窖。他們待在這小鎮也實在是太無聊了，有人提議下去地窖裡探險！一進到地窖裡，所有人都嚇傻了。偌大的地窖裡，擺滿了各式各樣的刀，有些刀柄上甚至還殘留有朱紅色的痕跡，宛如沒被洗去的血跡！地窖的角落有個冰櫃，裡頭冰存著一袋一袋的血肉，是什麼動物的肉？沒人知道。

　　大家愈想愈毛，每個人對此事都有不同的揣測，有人開始疑惑，「說不定不是動物的肉，有可能是……人肉！」眾人你瞧我、我看你，該不會冰

櫃裡剩下的空間是要存放他們四個人吧？

　　眾人開始在房子內到處搜索，發現大部分的臥室裡除了擺設床櫃、桌椅等家具外，幾乎都是空無一物，只有一間位於二樓的房間，櫃子裡頭的衣物、書桌上的私人物品卻是一應俱全，從房裡的擺設和物品，看得出來是一個小孩的房間。這時有人在桌子底層的抽屜裡發現了一張泛黃的照片，照片裡是一個十一、二歲左右的小男孩，露出天真的笑容，手裡卻抓著一把沾血的刀，這張照片把所有人都嚇壞了！

　　大家商量著要早點離開這個地方，但問題是，他們還在等保險公司的理賠回覆，根本就無法離開這裡。

　　隔日傍晚，這對夫婦帶了些食物給大家，妍試著旁敲側擊，看能不能從這對夫婦口中探出什麼口風。

　　搞了半天，原來這對夫妻經營著一間牛隻屠宰工廠。夫婦倆育有兩個男孩，大兒子已經十七歲了，但小兒子卻在一年半前因為一場意外往生，夫妻倆還沒走出傷痛的陰霾，這間房子裡充滿了回憶，所以大兒子便提議搬到工廠附近的房子居住。

　　沒人敢說出他們發現地窖和照片的事，但對先前的種種狐疑終於得以釋

■ 妍，一個帶著燦爛笑容在遊歷世界的美麗女孩。　■ 德國大男孩伊諾，斯文有禮，且有一張帥氣的臉。

懷。這對夫婦談起小兒子的眼神充滿了感傷，看得出來他們非常想念已逝的小兒子，並把相簿拿給大家看，確實就是泛黃照片裡的小男孩。

妍說，那時她看著這對夫婦，真的替他們感到難過，尤其當婦人說起小兒子是多麼活潑懂事，總是喜歡到夫妻倆的寢室裡，大夥擠在同一張床上，妍聽得淚眼汪汪。如果他們不提起，又有誰知道他們憔悴的面容是因為太過思念兒子而造成的。

在這對夫婦的幫助下，他們順利解決了車禍的麻煩事，並在湯斯維爾又待了快一個星期後，才啟程前往下一個城市。能遇見這對夫妻，真是不幸中的大幸，如果沒有他們的協助，這一切將變得很麻煩。

真相不見得就是我們表面上看到的那樣，有時真相的內在比我們想像中的還要來得細膩。在這驚魂夜裡充滿了驚奇與驚恐的事，這段旅程肯定讓妍一輩子也忘不了。

認識妍的第三天，她準備前往拉斯維加斯。那天一大清早，我送她到車站搭巴士，雖然彼此相識才短短幾天，卻像要幫老友送行似的，直到巴士引擎聲隆隆作響，仍有說不完的話語。妍轉身上車前，搭著我的肩，給了我一個擁抱，並輕輕在我臉頰上留下一抹訴不盡的道別。

一直以來，
都期待著有個人能來解開心中的鎖，

卻忘了解開鎖的密碼

只有自己知道……

## 旅程尚未結束……

　　還記得離開惠斯勒的那一天，友人到車站為我送行，本以為四月就不會再下雪，熟料天空突然下起紛飛大雪。我看著宛如綿絮的雪片飄落，看著送行的友人，不捨的情緒溫熱的從眼眶流洩。是該說再見的時候了，我總是想再多看一眼，希望能記住眼前的美好。

　　前往美國之前，我計畫了一趟極光之旅。幾經搜尋資料後，發現位於美國阿拉斯加州（Alaska）的內陸城市費爾班克斯（Fairbanks）氣候更為穩定，看見極光的機率較高，就這樣我來到了阿拉斯加。

　　腳印的最北，我從阿拉斯加駕車花了十二小時深入北極圈，驚見北極光；旅行的最南，我與日、德友人從南美踏進墨西哥，喜掠豔陽天。不論是探訪愛斯基摩文化，抑或是接觸西班牙與印地安融合的麥蒂索民族，都意外地為我的人生又多增添了一點色彩，也豐富了生命的回憶。

　　旅程不是只有上了路才算開始，人生的每一個片刻都是最值得回憶的旅程。人生的旅程還沒結束，現在只是準備再啟程往下一個階段前進而已。

　　我在惠斯勒山頂遠望著覆蓋白雪的層層山脈，我在溫哥華凝視著幽幽靜謐的碧綠湖泊，我在班夫踩著單車搖曳在星空下，我在魁北克見到繽紛的秋楓落葉，我在這一年聽著許多動人的故事……

　　旅行，是人生中珍貴且有意義的一堂課。

　　回到台灣後，我來到恆春生活了將近半年，並在這段期間完成這本著作。我放慢步調，學習衝浪，也結識許多不同的朋友，並開始計畫著人生的下一步。看著許多不同地方的人為了追求生活，而來到了國境之南，在同樣的城市生活，卻有著截然不同的生活經驗，或許，我也可以在自己的家鄉裡展開自己喜歡的生活方式。

　　如今，我感受到最大的不同是，對於未來更多了一份無懼與勇氣，也多了一點喜歡微笑的傻氣。

　　摸不著的幸福不用非得到遙遠的地方追逐，不管身在何處，只要懂得用心感受，其實我們早就身處在幸福之中。那不是一種擁有的狀態，而是一種給予的滿足感。我無法確定未來的我會擁有什麼，但我選擇珍惜現在的一切。不管我身處在哪裡，哪裡就有屬於我的快樂與幸福。

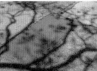

style 12

在世界的角落，遇見自己

| | |
|---|---|
| 作　　　者｜陳信翰 | 版　　　權｜吳亭儀、翁靜如 |
| 攝影‧插畫｜陳信翰 | 行銷業務｜林彥伶、石一志 |
| 責任編輯｜何若文 | 總 編 輯｜何宜珍 |
| 特約編輯｜潘玉芳 | 總 經 理｜彭之琬 |
| | 發 行 人｜何飛鵬 |

法律顧問｜台英國際商務法律事務所　羅明通律師

出　　　版｜商周出版

臺北市中山區民生東路二段141號9樓

電話：(02) 2500-7008　傳真：(02) 2500-7759

Blog：http://bwp25007008.pixnet.net/blog

E-mail：bwp.service@cite.com.tw

發　　　行｜英屬蓋曼群島商家庭傳媒股份有限公司城邦分公司

臺北市中山區民生東路二段141號2樓

讀者服務專線：0800-020-299

24小時傳真服務：(02)2517-0999　讀者服務信箱E-mail：cs@cite.com.tw

劃撥帳號：19833503　戶名：英屬蓋曼群島商家庭傳媒股份有限公司城邦分公司

訂購服務｜書虫股份有限公司客服專線：(02)2500-7718；2500-7719

服務時間：週一至週五上午09:30-12:00；下午13:30-17:00

24小時傳真專線：(02)2500-1990；2500-1991

劃撥帳號：19863813　戶名：書虫股份有限公司　E-mail：service@readingclub.com.tw

香港發行所｜城邦(香港)出版集團有限公司

香港 灣仔 駱克道193號東超商業中心1樓

電話：(852) 2508 6231　傳真：(852) 2578 9337

馬新發行所｜城邦(馬新)出版集團Cité (M) Sdn. Bhd. (458372U)

11, Jalan 30D/146, Desa Tasik, Sungai Besi,

57000 Kuala Lumpur, Malaysia.

電話：603-90563833　傳真：603-90562833

行政院新聞局北市業字第913號

封面設計｜COPY

美術設計｜陳信翰

印　　　刷｜卡樂彩色製版印刷有限公司

總 經 銷｜聯合發行股份有限公司　　電話：(02)2917-8022　傳真：(02)2911-0053

■ 2016年（民105）1月1日初版　　　　　　　　　　　　　Printed in Taiwan

定價320元

ISBN 978-986-272-898-7

城邦讀書花園
www.cite.com.tw

國家圖書館出版品預行編目資料

在世界的角落，遇見自己｜陳信翰著 --初版--

臺北市：商周出版：家庭傳媒城邦分公司發行，2016.1.1 / 256面；14.8*21公分.

ISBN978-986-272-898-7（平裝）

1.旅遊 2.文集

992.07　　　　　　　　　　104019522

STYLE